Cubase与Nuendo电脑音乐制作

袁诗轩 编著

从入门到精通 实战案例版

清华大学出版社
北京

内容简介

本书共分为 6 篇：入门篇、进阶篇、提高篇、核心篇、输出篇、打谱篇，分别详细介绍了音乐制作快速入门、音乐文件基本操作、添加与编辑音乐轨道、快速编辑音乐文件、制作音乐媒体文件、调整音乐播放节拍、录音与后期处理、录制与编辑 MIDI、制作精美音乐特效、制作音乐乐谱效果、导出音乐文件、输出媒体文件至网络，以及制作钢琴、吉他和电子琴谱相关内容，使读者可以融会贯通、举一反三，制作出更多更加精彩、动听的音乐。

本书通过 6 个篇幅布局内容、140 多分钟视频演示、217 个小型实例演练、240 多款超值素材赠送、731 张高清图片，帮助读者在最短的时间内精通电脑音乐制作，从新手成为电脑音乐制作高手。

本书结构清晰、语言简洁，适合于各水平的读者使用，包括音乐制作爱好者、翻唱爱好者、音乐制作人、作曲家、录音工程师、DJ 工作者以及电影配乐工作者等，同时也可作为音乐院校电脑音乐课的基础教材。另外，本书除了纸质内容之外，随书资源包中还给出了书中案例的素材文件、效果文件、教学视频以及 PPT 电子教案，读者可扫描图书封底的"文泉云盘"二维码，获取其下载方式。

图书在版编目（CIP）数据

Cubase与Nuendo电脑音乐制作从入门到精通：实战案例版 /袁诗轩编著.—北京：清华大学出版社，2021.4（2024.8 重印）

ISBN 978-7-302-57736-2

I.①C… II.①袁… III.①音乐制作—音乐软件 IV.①J619-39

中国版本图书馆CIP数据核字（2021）第050139号

责任编辑：贾小红
封面设计：飞鸟互娱
版式设计：文森时代
责任校对：马军令
责任印制：宋　林

出版发行：清华大学出版社
　　　　网　　　址：https://www.tup.com.cn, https://www.wqxuetang.com
　　　　地　　　址：北京清华大学学研大厦A座　　　　　邮　　编：100084
　　　　社 总 机：010-83470000　　　　　　　　　　邮　　购：010-62786544
　　　　投稿与读者服务：010-62776969，c-service@tup.tsinghua.edu.cn
　　　　质 量 反 馈：010-62772015，zhiliang@tup.tsinghua.edu.cn
印 装 者：涿州市般润文化传播有限公司
经　　销：全国新华书店
开　　本：185mm×260mm　　印　　张：23　插　页：6　　字　　数：606千字
版　　次：2021年5月第1版　　　　　　　　　　　印　　次：2024年8月第2次印刷
定　　价：89.80元

产品编号：089839-01

1. 软件简介

Cubase/Nuendo 软件是由德国 Steinberg 公司开发的全功能数字音乐 / 音频工作站软件。其 MIDI 音序功能、音频编辑处理功能、多轨录音缩混功能、视频配乐以及环绕声处理功能均属 世界一流，可以帮助用户一站式完成作曲、编配、录音、缩混和母带处理的全部过程。

2. 本书特色

❖ 6 个篇幅内容布局：全书包括入门篇、进阶篇、提高篇、核心篇、输出篇、打谱篇。

❖ 140 多分钟视频演示：对所有实例全部录制了带语音讲解的演示视频，读者可以观看视 频轻松学习。

❖ 217 个小型实例奉献：以理论与实例结合方式布局 217 个范例讲解，让读者快速掌握并 实际运用。

❖ 731 张图片全程图解：采用 731 张图片对软件的技术、案例进行讲解，让内容变得更加 通俗易懂。

3. 本书内容

本书主要有以下 10 个核心内容：

❖ 添加与编辑音乐轨道。 ❖ 快速编辑音乐文件。

❖ 调整音乐播放节拍。 ❖ 录音与后期处理。

❖ 录制与编辑 MIDI。 ❖ 制作精美音乐特效。

❖ 制作音乐乐谱效果。 ❖ 导出音乐文件。

❖ 输出媒体文件至网络。 ❖ 制作钢琴、吉他和电子琴谱。

4. 适合读者

❖ 电脑音乐制作爱好者及翻唱爱好者。 ❖ 电影或游戏配音工作人员。

❖ 音乐制作人、作曲家以及翻唱家。 ❖ 音乐院校相关专业的学生。

❖ 专业录音师以及 DJ 工作人员。

5. 学习方法

❖ 渐进式学习法：没有基础的读者可采用渐进式学习法。

❖ 选择性学习法：有基础的或带着问题需求的读者可采用选择性学习法。

❖ 视频式学习法：不想看书的读者可直接观看视频进行学习。

6. 学习流程

❖ 若想成为初级音乐制作者：参考音乐文件基本操作、添加与编辑音乐轨道、快速编辑音乐文件等章节的内容进行学习。

❖ 若想成为专业录音师：参考调整音乐播放节拍、录音与后期处理、录制与编辑 MIDI 等章节的内容进行学习。

❖ 若想成为音乐制作人：参考制作音乐媒体文件、制作精美音乐特效等章节的内容进行学习。

❖ 若想成为作曲家：参考制作音乐乐谱效果和制作钢琴、吉他和电子琴谱等章节的内容进行学习。

7. 关于作者

本书由袁诗轩编著，参与编写的人还有禹乐等，由于时间仓促，书中难免存在疏漏与不妥之处，欢迎广大读者批评指正，读者可扫描封底文泉云盘二维码获取作者联系方式，与我们交流、沟通。

8. 本书说明

本书及资源中所采用的图片、模型、音频、视频和赠品等素材均为所属公司、网站或个人所有，本书仅为说明（教学）之用，绝无侵权之意，特此声明。

编　者
2021 年 4 月

PART ONE
入门篇

PART TWO 进阶篇

第 3 章

添加与编辑音乐轨道

第 4 章

快速编辑音乐文件

PART THREE 提高篇

第 5 章

制作音乐媒体文件

PART
FOUR **核心篇**

第 7 章

录音与后期处理

第 8 章

录制与编辑 MIDI

第 9 章

制作精美音乐特效

第 10 章

制作音乐乐谱效果

PART FIVE

输 出 篇

第 11 章

导出音乐文件

第 12 章

输出媒体文件至网络

PART SIX　打谱篇

第 13 章

制作钢琴、吉他和电子琴谱

PART ONE
01

入门篇

音乐制作快速入门

~ 学前提示 ~

Cubase 和 Nuendo 软件是当今非常流行的音乐软件之一。用户若想制作出自己想要的音乐，就需要掌握音乐制作的入门技巧。本章将详细地对 Cubase 和 Nuendo 软件的工作界面等知识进行介绍。

~ 知识重点 ~

☒ 标题栏	☒ 菜单栏	☒ 工具栏
☒ 运行控制面板	☒ "音轨"窗口	☒ "钢琴卷帘窗"窗口
☒ "乐谱"窗口	☒ "采样编辑器"窗口	

~ 学完本章你会做什么 ~

☒ 认识 Cubase 软件工作界面	☒ 认识 Nuendo 常用的工作窗口

1.1 Cubase/Nuendo 基本简介

Cubase 和 Nuendo 是一款全功能数字音乐／音频工作站软件，其 MIDI 音序功能、音频编辑处理功能、多轨录音缩混功能、视频配乐以及环绕声处理功能都是世界一流的，可以帮助用户一站式完成作曲、编配、录音、缩混和母带处理的全部过程。本节对 Cubase 和 Nuendo 软件进行简单的介绍，包括其应用领域、重要特性、支持格式以及编辑术语等。

1.1.1 Cubase/Nuendo 应用领域

Cubase 和 Nuendo 软件可以应用在涉及所有音频处理的工作领域，下面介绍其相关的应用领域。

- 唱片制作行业：CD、MD、Audio DVD、MP3 以及 MV（视频中的音频）等。
- 影视行业：影视中的配音和配乐，如电影片头曲、插曲和片尾曲等。
- 多媒体行业：多媒体演示文稿、Flash 动画以及其他文档数字音频。

⊕ 流媒体行业：在网络上以流媒体传输方式播放的视频或音频文件。

⊕ 增值服务行业：手机彩铃和电话中的广告。

1.1.2 Cubase/Nuendo 重要特性

Cubase 和 Nuendo 软件都是德国 Steinberg 公司出品的音乐制作软件，其界面和操作基本一样，但重要特性则有差别，下面分别进行介绍。

1. Cubase 重要特性

Cubase 软件具有以下一些重要特性。

⊕ 可以设置预录音。

⊕ 支持无限多的音轨。

⊕ 可以设置预听通道。

⊕ 具有完整的五线谱编辑功能。

⊕ 具有完整的音频录制以及编辑功能。

⊕ 可以冻结 VST 或 DX 效果器。

⊕ 可以导入或导出 OMF 文件。

⊕ 可以设置按顺序播放的音轨。

⊕ 具有完整的 MIDI 录制 / 编辑功能。

⊕ 可以冻结 VST 虚拟乐器插件。

⊕ 可以作为 ReWire 主控端使用。

⊕ 可以自动探测导入文件的速度。

⊕ 在导出声音的同时可以进行音频试听。

⊕ 可以自动探测声音中的力度点。

⊕ 通过时间伸缩使声音与速度同步。

⊕ 可以直接在工程窗口中编辑 MIDI。

⊕ 可以导入或导出标准 MIDI 文件，包括标记。

2. Nuendo 重要特性

Nuendo 软件除了拥有 Cubase 软件中的所有重要特性外，还具有其他的重要特性，下面分别进行介绍。

⊕ 可以导入视频格式文件。

⊕ 可以产生多种测试音频信号。

⊕ 可以显示电影格式中的关键帧数。

⊕ 可以使音频和视频自动同步。

- 可以录制高达 192kHz 的声音。
- 可以直接编码或解码 LCRS 格式。
- 可以直接将 8 通道环绕声编码成立体声。
- 可以将音频进行时间伸缩处理，以适应视频长度。
- 支持 6.0、6.1、7.0、7.1、8.0、8.1 或 10.2 通道的环绕声。

1.1.3 Cubase/Nuendo 支持格式

Cubase 和 Nuendo 软件支持多种格式的声音和视频文件，为用户提供了广阔的素材使用空间。下面介绍几款常用的音频和视频格式。

1. MIDI 音频格式

MIDI 又称为乐器数字接口，是数字音乐电子合成乐器的国际统一标准。它定义计算机音乐程序、数字合成器以及其他电子设备交换音乐信号的方式，规定不同厂家的电子乐器与计算机连接的电缆和硬件及设备间数据传输的协议，可以模拟多种乐器的声音。

MIDI 文件就是 MIDI 格式的文件，在 MIDI 文件中存储的是一些指令，把这些指令发送给声卡，声卡就可以按照指令将声音合成出来。

2. WMA 音频格式

WMA 是微软公司在互联网音频、视频领域的力作。WMA 格式可以通过减少数据流量，但保持音质的方法来达到更高的压缩率目的，其压缩率一般可以达到 1 ： 18。另外，WMA 格式还可以通过 DRM（Digital Rights Management）方案防止复制，或者限制播放时间和播放次数，以及限制播放机器，从而有力地防止盗版。

3. WAV 音频格式

WAV 格式是微软公司开发的一种声音文件格式，又称为波形声音文件，是最早的数字音频格式，受 Windows 平台及其应用程序的广泛支持。WAV 格式支持许多压缩算法，支持多种音频位数、采样频率和声道，采用 44.1kHz 的采样频率，具有 16 位量化位数，因此 WAV 的音质与 CD 相差无几，但 WAV 格式对存储空间需求太大，不便于交流和传播。

4. MP3 音频格式

MP3 是一种音频压缩技术，其全称是动态影像专家压缩标准音频层面 3（Moving Picture Experts Group Audio Layer III，MP3）。它被设计用来大幅度地降低音频数据量。利用 MPEG Audio Layer 3 的技术，将音乐以 1 ： 10，甚至 1 ： 12 的压缩率压缩成容量较小的文件，而对于大多数用户来说，重放的音质与最初的不压缩音频相比没有明显的下降。它是在 1991 年由

德国埃尔朗根的研究组织 Fraunhofer-Gesellschaft 的一组工程师发明和标准化的。用 MP3 形式存储的音乐就叫作 MP3 音乐，能播放 MP3 音乐的机器就叫作 MP3 播放器。

目前，MP3 成为最流行的一种音乐文件，原因是 MP3 可以根据不同需要采用不同的采样率进行编码。其中，127kbps 采样率的音质接近 CD 音质，而其大小仅为 CD 音乐的 10%。

5．MPEG 视频格式

MPEG（Moving Picture Experts Group）类型的视频文件是由 MPEG 编码技术压缩而成的视频文件，被广泛应用于 VCD/DVD 及 HDTV 的视频编辑与处理中。

MPEG 标准的视频压缩编码技术主要利用具有运动补偿的帧间压缩编码技术以减小时间冗余度，利用 DCT 技术以减小图像的空间冗余度，利用熵编码则在信息表示方面减小统计冗余度。这几种技术的综合运用，大大增强了压缩性能。

6．AVI 视频格式

AVI 英文全称为 Audio Video Interleaved，即音频视频交错格式，是将语音和影像同步组合在一起的文件格式。它对视频文件采用一种有损压缩方式，压缩比较高，因此尽管画面质量不是太好，但其应用范围仍然非常广泛。AVI 支持 256 色和 RLE 压缩。AVI 信息主要应用在多媒体光盘上，用来保存电视剧、电影等各种影像信息。它的好处是兼容性好，图像质量好，调用方便，但尺寸偏大。

7．VOB 视频格式

VOB 文件用来保存所有 MPEG-2 格式的音频和视频数据，这些数据不仅包含影片本身，而且还有供菜单和按钮用的画面以及多种字幕的子画面流。

1.1.4　Cubase/Nuendo 编辑术语

在音乐的编辑和制作过程中，经常会遇到一些编辑术语和技术名词，如 ABR（平均比特率）、Balance（平衡感）和 BIT RATE（比特率）等。因此，在对音频进行编辑与制作之前，用户有必要了解一些音乐编辑的术语。

1．ABR（平均比特率）

ABR 是 VBR 的一种插值参数。LAME 针对 CBR 不佳的文件体积比和 VBR 生成文件大小不定的特点独创了这种编码模式。ABR 在指定的文件大小内，以每 50 帧（30 帧约 1 秒）为一段，低频和不敏感频率使用相对低的流量，高频和大动态表现时使用高流量，可以作为 VBR 和 CBR 的一种折中选择。

2．Balance（平衡感）

平衡感是指音乐中高音和低音的表现，该突出的地方要突出，该压低的地方要压低，而且各频段分布均衡，避免音乐出现支离破碎的感觉。平衡感体现在各个方面，如乐曲中各种乐器的表现力以及各频段的分布等，因此平衡感是较为抽象的感觉，需要比较多的听觉 经验。

3．BIT RATE（比特率）

作为一种数字音乐压缩效率的参考指标，比特率表示单位时间（1 秒）内传送的比特数（bit per second，bps）的速度，通常使用 kbps（通俗地讲就是每秒钟 1000 比特）作为单位。CD 中的数字音乐比特率为 1411.2kbps（也就是记录 1 秒的 CD 音乐需要 1411.2×1024 比特的数据）。音乐文件的比特率高，表明在单位时间（1 秒）内需要处理的数据量多，也就是音乐文件的音质好。但是，比特率高时文件大小变大，会占据很多的内存容量。音乐文件最常用的比特率是 128kbps。

4．导入和导出

"导入"是指将音乐数据从一个程序转入另一个程序的过程；"导出"是指在应用程序之间分享文件的过程。

5．渲染输出

"渲染"与"输出"是指将应用了音乐滤镜、并处理了音乐特效之后的音乐文件的源信息合成单个音乐文件的过程。

1.1.5　Cubase/Nuendo 的优点

Cubase 和 Nuendo 软件既可以跨 Windows 和 Mac 两大操作系统平台运行，又不需要任何专门的硬件支持，显而易见这样的软件更受音乐人的欢迎。

Cubase 和 Nuendo 对 VST 虚拟乐器插件和 VST/DX 虚拟效果器插件的支持和兼容性是最佳的。相比 AU、MAS、TDM、HTDM 和 RTAS 等插件格式来说，VST 插件的资源种类更丰富。也就是说，使用 Cubase 和 Nuendo 软件可以运行成百上千种软音源和软效果器插件，为用户的音乐提供最丰富的资源。

1.2　认识 Cubase 软件工作界面

Cubase 的工作界面是 Cubase 显示、编辑音乐的区域。第一次打开 Cubase 10 时，其工作

界面除了空白的主窗口和控制条以外，什么都没有。只有新建或打开一个工程文件后，才能有一个完整的 Cubase 10 工作界面，如图 1-1 所示，该工作界面主要由标题栏、菜单栏、工具栏、控制条、设置面板和轨道面板等组成。

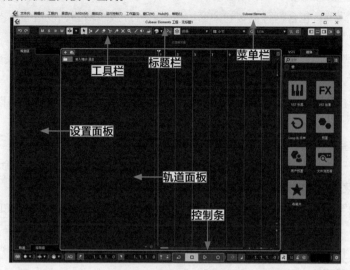

图 1-1　Cubase 10 工作界面

1.2.1　标题栏

标题栏位于 Cubase 工作界面的最上方，用于显示当前正在运行的程序名称及文件名称等信息。Cubase 默认的图形文件名称为"Cubase Elements 工程 - 无标题 1"，如图 1-2 所示。

图 1-2　标题栏

在标题栏的右侧单击"最小化"按钮 － 、"最大化"按钮 □ 或"关闭"按钮 × ，可以最小化、最大化或关闭 Cubase 10 工作界面。

1.2.2　菜单栏

Cubase 的菜单栏位于标题栏的上方，包括"文件""编辑""工程"等 11 个菜单，这些菜单的主要作用如下。

➕ "文件"菜单：通过该菜单可以创建新工程、打开和保存等操作。

➕ "编辑"菜单：包含撤销（软件中为"撤消"[1]）、重复、复制和粘贴等编辑命令。

➕ "工程"菜单：包含添加轨道、复制轨道、移除所选轨道、移除空轨、分割轨道列表

①撤消同撤销，后面不再一一标注。

以及隐藏所有自动化等命令。

➕ "音频"菜单：包含打开采样编辑器、打开音频分段编辑器、设置编辑器首选项、直达离线处理、处理以及频谱分析器等命令。

➕ MIDI 菜单：包含打开钢琴卷帘窗、乐谱、打开鼓编辑器、设置编辑器首选项以及转调设置等命令。

➕ "媒体"菜单：包含打开素材池窗口、循环浏览器、导入媒体、导入音频 CD 以及转换文件等命令。

➕ "运行控制"菜单：包含运行控制面板、运行控制命令、节拍器设置以及工程同步设置等命令。

➕ "工作室"菜单：包含音频连接和视频播放器等编辑命令。

➕ "窗口"菜单：包含最大化、最小化、关闭全部以及还原全部窗口等命令。

➕ Hub 菜单：包含打开 Hub、立即注册、社区、支持等命令。

➕ "帮助"菜单：包含 Cubase 帮助、致谢词与版权和关于 Cubase LE AI Elements 等命令。

1.2.3　工具栏

工具栏位于菜单栏的下方，使用工具栏中的快捷按钮可以调整音频轨道上的音乐素材，如图 1-3 所示。

图 1-3　工具栏

1.2.4　运行控制面板

运行控制面板是最常用的工具之一，又称为控制条，如图 1-4 所示。它就像一个录音机的控制面板，一直悬浮在所有的窗口之上。在运行控制面板中可以设置录音、放音的模式，如循环录音、插入录音等，还可以查看速度、音频和 MIDI 的输入 / 输出等信息。

图 1-4　运行控制面板

运行控制面板囊括了全部常用的操作，通过运行控制面板各部分的功能可以了解 Cubase 的基本功能。下面介绍运行控制面板中主要选项的含义。

1.　"设置录音模式"窗口

"录音选择模式"窗口位于运行控制面板的左侧，如图 1-5 所示。单击"设置录音模式"右侧的下拉按钮，弹出列表框，如图 1-6 所示，其中包含 3 种录音模式，默认"保留历史"模式。

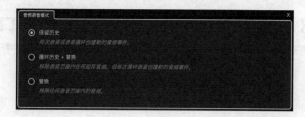

图 1-5　"设置录音模式"窗口

图 1-6　列表框

在列表框中，各选项的含义如下。

➕ "保留历史"模式：在录制音频文件时，将以上次保留的历史数据进行录制。

➕ "循环历史+替换"模式：使用循环替换的方式录制音频文件。

➕ "替换"模式：新输入的音频信号彻底取代原来的信号，原来的信号被删除。

2. "节拍器设置"窗口

"节拍器设置"窗口位于运行控制面板的右侧，主要用来控制录音的节拍，如图 1-7 所示，其中窗口中各主要选项的含义如下。

➕ "嘀嗒目标"选项：在录音时选取该选项区中的"使用 MIDI 嘀嗒"和"使用音频嘀嗒"选项，可听到节拍器的声音。

➕ "嘀嗒选项"选项：其中包含"录音时嘀嗒""播放时嘀嗒"和"倒数时嘀嗒"3 个选项，可以在该选项区中设置音频的状态。

图 1-7　"节拍器"窗口

➕ "倒数"选项：可在其中选择倒数音频的小节，还可以选择倒数拍号。

1.2.5　轨道面板

轨道面板位于观测区面板的右侧，通过该面板可以对所有的音乐轨道或自动化曲线等进行查看或者编辑，如图 1-8 所示。

图 1-8　轨道面板

1.3 认识 Nuendo 常用的工作窗口

在使用 Nuendo 软件时，最常使用的只有几个主要窗口，即"音轨"窗口、"钢琴卷帘窗"窗口、"乐谱"窗口、"采样编辑器"窗口、"鼓编辑器"窗口以及"就地编辑器"窗口等，本节分别进行介绍。

1.3.1 "音轨"窗口

"音轨"窗口是 Nuendo 软件最主要的工作窗口之一，通常在该窗口中可以进行录音和 MIDI 制作，如图 1-9 所示。

图 1-9 "音轨"窗口

1.3.2 "钢琴卷帘窗"窗口

"钢琴卷帘窗"窗口是进行 MIDI 编辑时最重要的一个窗口，如图 1-10 所示。在该窗口中，可以以图形化的方式对 MIDI 数据进行各种编辑操作，且音符是以条块来表示的。条块的垂直位置为音高，对应左侧的钢琴键盘。平行长度则是所在的时间位置和音符时值长度。

 专家提醒 "钢琴卷帘窗"窗口分为上下两个部分，其中下半部分是 MIDI 控制信息的显示区域，在该区域中以竖线来显示 MIDI 控制信息的内容。

图 1-10 "钢琴卷帘窗"窗口

1.3.3 "乐谱"窗口

"乐谱"窗口是最接近传统音乐写作方式的窗口。该窗口以传统的五线谱方式来显示 MIDI 音符。同时，它还具有乐谱编辑、排版和打印等功能，如图 1-11 所示。

图 1-11 "乐谱"窗口

1.3.4 "采样编辑器"窗口

双击音乐轨道上的音频,就可以进入"采样编辑器"窗口,如图 1-12 所示。在"采样编辑器"窗口中,可以对一个音频素材进行各种各样的编辑操作,而且可以无限制地反复操作。一般来讲,"采样编辑器"窗口主要用于编辑音频素材的采样。

图 1-12　"采样编辑器"窗口

1.3.5 "鼓编辑器"窗口

"鼓编辑器"窗口与"钢琴卷帘窗"窗口几乎没有什么差别,只是它的左边不是钢琴键盘,而是各种打击乐器的名称。在"鼓编辑器"窗口中,鼓的映射图是可以更换的,如图 1-13 所示。

图 1-13　"鼓编辑器"窗口

1.3.6　"就地编辑器"窗口

　　"就地编辑器"窗口与"钢琴卷帘窗"窗口有些相似，它们的左边都有钢琴键盘，在"就地编辑器"窗口处理音频可以更加便捷，如图 1-14 所示。

图 1-14　"就地编辑器"窗口

音乐文件基本操作

~ 学前提示 ~

要学习音乐的制作，需要掌握音乐文件的基本操作，包括新建工程、打开工程、保存文件、另存为文件、导入音乐文件、导入视频文件、导入 MIDI 文件、搜索快捷键命令、更改快捷键命令、其他选项以及 MIDI 选项的设置等内容。本章详细介绍音乐文件的基本操作方法。

~ 知识重点 ~

☒ 新建工程 ☒ 导入音乐文件 ☒ 打开工程

☒ 导入视频文件 ☒ 保存文件 ☒ 搜索快捷键命令

☒ 另存为文件 ☒ 选择快捷键命令

~ 学完本章你会做什么 ~

☒ 学会设置软件语言类型 ☒ 学会更改快捷键命令

☒ 学会设置音频通道属性 ☒ 学会预置快捷键命令

☒ 学会设置软件音轨颜色 ☒ 学会导入 MIDI 文件

2.1 文件基本操作

文件基本操作就是指对音乐文件进行新建工程、打开工程、新建库、打开库以及清理工程的操作。本节将详细介绍文件基本操作的方法。

2.1.1 新建工程

在运行 Cubase 或 Nuendo 软件后，软件界面都是空白的，因此在使用软件之前，首先需要建立一个工程文件。下面介绍利用 Cubase 或 Nuendo 软件新建工程的操作方法。

1. 通过 Cubase 新建工程

在 Cubase 软件中，用户可以根据音乐制作的需要，在软件界面中新建一个工程文件。通

过 Cubase 新建工程的具体操作步骤如下。

操练＋视频	——通过 Cubase 新建工程	
素材文件	无	扫描封底文泉云盘的二维码获取资源
效果文件	无	
视频文件	视频＼第 2 章＼通过 Cubase 新建工程 .mp4	
关键技术	"新工程"命令	

01 ▶ 在 Cubase 界面中，选择"文件"|"新工程"命令，如图 2-1 所示。

02 ▶ 弹出相应的窗口，在窗口下方选中"使用默认位置"单选按钮，然后在右侧单击文本框，如图 2-2 所示。

图 2-1　选择"新工程"命令　　　　　　　　图 2-2　单击文本框位置

专家提醒　在"录音"列表框中，用户还可以选择下方的相应模板进行工程文件的新建操作。

03 ▶ 弹出"设置默认位置"对话框，选择合适的文件夹，如图 2-3 所示。

04 ▶ 单击"选择文件夹"按钮，然后单击"创建空白"按钮，即可新建一个空白的工程，如图 2-4 所示。

图 2-3　选择合适的文件夹　　　　　　　　　图 2-4　新建工程效果

2. 通过 Nuendo 新建工程

在 Nuendo 软件中，用户需要新建一个工程文件后，才能在工程文件中进行所有操作。通过 Nuendo 新建工程的具体操作步骤如下。

操练 + 视频 ——通过 Nuendo 新建工程		
素材文件	无	扫描封底文泉云盘的二维码获取资源
效果文件	无	
视频文件	视频 \ 第 2 章 \ 通过 Nuendo 新建工 .mp4	
关键技术	"新建工程"命令	

01 ▶ 在 Nuendo 界面中，选择"文件"|"新工程"命令，如图 2-5 所示。

02 ▶ 弹出相应的窗口，在窗口下方选中"使用默认位置"单选按钮，然后在右侧单击文本框，如图 2-6 所示。

图 2-5 选择"新工程"命令

图 2-6 单击文本框

03 ▶ 弹出"设置默认位置"对话框，选择合适的文件夹，如图 2-7 所示。

04 ▶ 单击"选择文件夹"按钮，然后单击"创建空白"按钮，即可新建一个 Nuendo 工程文件，如图 2-8 所示。

图 2-7 选择相应的文件夹

图 2-8 新建 Nuendo 工程文件

> **专家提醒**　在 Nuendo 工作界面中，按【Ctrl+N】组合键也可以新建工程文件。

2.1.2　打开工程

若用户需要使用已经保存的工程文件，可以先将其打开，然后再在其中进行相应的编辑。下面具体介绍在 Cubase 或 Nuendo 软件中打开工程文件的方法。

1. 通过 Cubase 打开工程

在 Cubase 软件中，用户可以使用"打开"功能打开一个工程文件并进行编辑，其操作步骤如下。

操练 + 视频	——通过 Cubase 打开工程	
素材文件	素材 \ 第 2 章 \ 音乐 1.cpr	扫描封底文泉云盘的二维码获取资源
效果文件	无	
视频文件	视频 \ 第 2 章 \ 通过 Cubase 打开工程 .mp4	
关键技术	关键技术："打开"命令	

01 ▶ 在 Cubase 界面中，选择"文件"|"打开"命令，如图 2-9 所示。

02 ▶ 弹出"打开工程"对话框，选择合适的工程文件，如图 2-10 所示。

图 2-9　选择"打开"命令

图 2-10　选择工程文件

03 ▶ 单击"打开"按钮，即可打开一个工程文件，如图 2-11 所示。

2. 通过 Nuendo 打开工程

如果用户的电脑中已经保存了音乐工程文件，可以直接通过 Nuendo 软件将其打开，操作

步骤如下。

操练 + 视频	——通过 Nuendo 打开工程	
素材文件	素材 \ 第 2 章 \ 音乐 2.npr	扫描封底
效果文件	无	文泉云盘
视频文件	视频 \ 第 2 章 \ 通过 Nuendo 打开工程 .mp4	的二维码
关键技术	"打开"命令	获取资源

01 ▶ 在 Nuendo 界面中，选择"文件"|"打开"命令，如图 2-12 所示。

图 2-11　打开工程文件

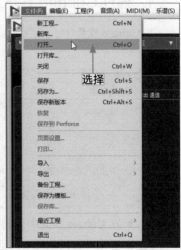

图 2-12　选择"打开"命令

02 ▶ 弹出相应的窗口，在窗口下方单击"打开其它 ① "按钮，如图 2-13 所示。

图 2-13　单击"打开其它"按钮

———————————
① "其它"同"其他"，后面不再一一标注。

03 ▶ 弹出"打开工程"对话框，选择合适的工程文件，如图 2-14 所示。

04 ▶ 单击"打开"按钮，即可打开一个工程文件，如图 2-15 所示。

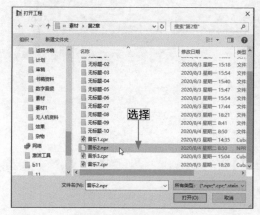

图 2-14　选择工程文件

图 2-15　打开工程文件

2.2　保存的基本操作

　　在制作音乐的过程中，为了保证音乐文件的安全以及避免所编辑的内容丢失，必须及时对制作的音乐文件进行保存，以便日后查看和编辑。本节将详细介绍在 Cubase 或 Nuendo 软件中保存文件和另存为文件的基本操作。

2.2.1　保存文件

　　在制作音乐时，保存文件是非常重要的。编辑音乐后保存项目文件，可以保存声音文件和背景音乐等信息。如果对保存后的音乐文件有不满意的地方，还可以重新打开音乐文件，修改其中的部分属性，然后对修改后的各个元素进行保存。下面介绍在 Cubase 或 Nuendo 软件中保存文件的操作方法。

1. 通过 Cubase 保存文件

　　在 Cubase 软件中，用户可以使用"保存"功能将文件保存到本地磁盘中，其具体操作步骤如下。

01 ▶ 在 Cubase 界面中，选择"文件" | "新工程"命令，新建一个工程文件；选择"文件" | "保存"命令，如图 2-16 所示。

02 ▶ 在弹出的"另存为"对话框中，设置文件名和保存路径，如图 2-17 所示。

操练＋视频	——通过 Cubase 保存文件	
素材文件	无	扫描封底文泉云盘的二维码获取资源
效果文件	无	
视频文件	视频\第 2 章\通过 Cubase 保存文件 .mp4	
关键技术	"保存"命令	

图 2-16　选择"保存"命令

图 2-17　设置文件名和保存路径

在"另存为"对话框中，各选项含义如下。

⊕ "文件名"文本框：设置工程文件的保存名称。

⊕ "保存类型"列表框：设置工程文件保存类型。

03 ▶ 单击"保存"按钮，即可保存工程文件。

在 Cubase 编辑界面中，按【Ctrl+S】组合键也可以弹出"另存为"对话框，在其中设置文件保存位置，单击"保存"按钮，即可保存工程文件。

2. 通过 Nuendo 保存文件

在制作音乐或对音乐文件进行编辑后，就需要通过 Nuendo 软件对新文档进行保存操作，其具体操作步骤如下。

01 ▶ 在 Nuendo 界面中，选择"文件"|"新建工程"命令，新建一个工程文件。选择"文件"|"保存"命令，如图 2-18 所示。

02 ▶ 在弹出的"另存为"对话框中，设置文件名和保存路径，如图 2-19 所示。

03 ▶ 单击"保存"按钮，即可通过 Nuendo 保存工程文件。

操练 + 视频	——通过 Nuendo 保存文件	
素材文件	无	扫描封底文泉云盘的二维码获取资源
效果文件	无	
视频文件	视频 \ 第 2 章 \ 通过 Nuendo 保存文件 .mp4	
关键技术	"保存"命令	

图 2-18　选择"保存"命令

图 2-19　设置文件名和保存路径

2.2.2　另存为文件

将当前编辑完成的音乐文件进行保存后，若需要将文件进行备份，可以采用"另存为"功能另存为音乐文件。下面介绍在 Cubase 或 Nuendo 软件中另存为文件的操作方法。

1. 通过 Cubase 另存为文件

在 Cubase 软件中，用户可以通过"另存为"功能重新指定文件保存位置，其具体操作步骤如下。

操练 + 视频	——通过 Cubase 另存为文件	
素材文件	素材 \ 第 2 章 \ 音乐 3.cpr	扫描封底文泉云盘的二维码获取资源
效果文件	效果 \ 第 2 章 \ 音乐 3.cpr	
视频文件	视频 \ 第 2 章 \ 通过 Cubase 另存为文件 .mp4	
关键技术	"另存为"命令	

01 ▶ 在 Cubase 界面中，选择"文件"|"打开"命令，打开一个工程文件，如图 2-20 所示。

图 2-20　打开工程文件

02 ▶ 选择"文件"|"另存为"命令，如图 2-21 所示。

03 ▶ 在弹出的"另存为"对话框中，设置文件保存路径，如图 2-22 所示。

图 2-21　选择"另存为"命令

图 2-22　设置保存路径

04 ▶ 单击"保存"按钮，即可另存音乐文件。

2. 通过 Nuendo 另存为文件

在 Nuendo 软件中，使用"另存为"功能另存为文件的方法与通过 Cubase 软件另存为文件的方法类似，其具体操作步骤如下。

操练+视频	——通过 Nuendo 另存为文件	
素材文件	素材\第 2 章\音乐 4.npr	扫描封底文泉云盘的二维码获取资源
效果文件	效果\第 2 章\音乐 4.npr	
视频文件	视频\第 2 章\通过 Nuendo 另存为文件 .mp4	
关键技术	"另存为"命令	

01 ▶ 在 Nuendo 界面中，选择"文件"|"打开"命令，打开一个工程文件，如图 2-23 所示。

图 2-23　打开工程文件

02 ▶ 选择"文件"|"另存为"命令，如图 2-24 所示。

03 ▶ 在弹出的"另存为"对话框中，设置文件保存路径和名称，如图 2-25 所示。

图 2-24　选择"另存为"命令　　　　　图 2-25　设置保存路径和名称

04 ▶ 单击"保存"按钮，即可通过 Nuendo 软件另存音乐文件。

专家提醒	按【Shift+Ctrl+S】组合键也可以另存工程文件。

2.3 导入媒体素材

媒体素材是数字信息时代最常见、用户接触最多的数字多媒体文件，包括用户经常见到的 MP3 格式、WMA 格式、WAV 格式以及 MPG 格式等文件。因此，可以直接使用 Cubase 或 Nuendo 软件编辑媒体素材，但是在编辑媒体素材之前，必须先将媒体素材导入软件中。本节将介绍导入媒体素材的操作方法。

2.3.1 导入音乐文件

如果需要对电脑中的音乐文件进行编辑处理，首先需要将这些音乐文件从电脑硬盘导入 Cubase 软件中。

操练 + 视频	——导入音乐文件	
素材文件	素材\第 2 章\音乐 5.mp3	扫描封底文泉云盘的二维码获取资源
效果文件	无	
视频文件	视频\第 2 章\导入音乐文件 .mp4	
关键技术	"音频文件"命令	

01 ▶ 在 Cubase 界面中，新建一个工程文件，选择"文件"|"导入"|"音频文件"命令，如图 2-26 所示。

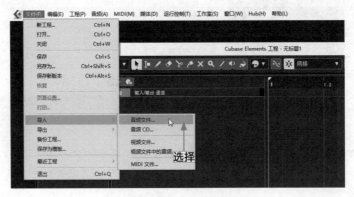

图 2-26 选择"音频文件"命令

专家
提醒
除了上述方法可以弹出"导入音频"对话框外，用户还可以在"文件"菜单中依次按【M】键和【A】键弹出"导入音频"对话框。

02 ▶ 在弹出的"导入音频"对话框中，选择合适的音乐文件，如图 2-27 所示。

03 ▶ 单击"打开"按钮，弹出"导入选项：音乐 5"对话框，单击"确定"按钮，如图 2-28 所示。

图 2-27　选择合适的音乐文件

图 2-28　单击"确定"按钮

专家
提醒
在"导入选项：音乐 5"对话框中，各主要选项的含义如下。

➕ "复制文件到工程文件夹"复选框：选中该复选框，可以防止音乐源文件丢失。

➕ "采样率"复选框：如果导入的音乐文件采样率与工程目前所设置的采样率一致，则无须转换，此时该复选框为灰色不可选状态；当工程设置与文件本身采样率不一致时，会造成播放速度错误。因此，在不对工程采样率进行重新设置的情况下，可以选中该复选框。

➕ "比特深度"复选框：选中该复选框，可以对导入的音频文件进行采样大小的转换操作，将其转换到工程文件中。

专家
提醒
用户可以打开"计算机"窗口，在相应音符的文件夹中选择需要导入的 WAV 音乐文件，然后直接拖曳至 Cubase/Nuendo 软件的轨道面板中即可。

04 ▶ 执行操作后，软件开始转换导入的媒体文件，稍后即可导入音乐文件至音乐轨中，如图 2-29 所示。

图 2-29　导入音乐文件至音乐轨中

2.3.2　导入视频文件

在 Nuendo 软件中，用户可以使用"导入"功能将视频文件导入轨道中，其具体操作步骤如下。

操练 + 视频	——导入视频文件	
素材文件	素材 \ 第 2 章 \ 视频 1.avi	扫描封底文泉云盘的二维码获取资源
效果文件	效果 \ 第 2 章 \ 视频 1.npr	
视频文件	视频 \ 第 2 章 \ 导入视频文件 .mp4	
关键技术	"音频文件"命令	

01 ▶ 在 Nuendo 界面中，新建一个工程文件，选择"文件"|"导入"|"视频文件"命令，如图 2-30 所示。

02 ▶ 弹出"导入视频"对话框，选择合适的视频文件，如图 2-31 所示。

图 2-30　选择"视频文件"命令

图 2-31　选择合适的视频文件

03 ▶ 单击"打开"按钮，即可导入视频文件至音频轨中，如图 2-32 所示。

图 2-32　导入视频文件

2.3.3　导入 MIDI 文件

如果用户要对电脑中的 MIDI（乐器数字界面）文件进行编辑和处理，则需要将 MIDI 文件导入 Cubase 软件中。

操练 + 视频	——导入 MIDI 文件	
素材文件	素材 \ 第 2 章 \ 音乐 6.mid	扫描封底文泉云盘的二维码获取资源
效果文件	无	
视频文件	视频 \ 第 2 章 \ 导入 MIDI 文件 .mp4	
关键技术	"MIDI 文件"命令	

01 ▶ 在 Cubase 界面中，新建一个工程文件，选择"文件"|"导入"|"MIDI 文件"命令，如图 2-33 所示。

图 2-33　选择"MIDI 文件"命令

02 ▶ 在弹出的相应询问对话框中，单击"否"按钮，如图 2-34 所示。

03 ▶ 弹出 Import MIDI File 对话框，选择合适的 MIDI 文件，如图 2-35 所示。

图 2-34　单击"否"按钮　　　　　　　　图 2-35　选择合适的文件

04 ▶ 单击"打开"按钮，稍等片刻后即可导入 MIDI 文件，如图 2-36 所示。

图 2-36　导入 MIDI 文件

2.4　设置快捷键命令

快捷键命令分为两大类：键盘模拟命令和键盘控制命令。键盘模拟命令可以模拟用户日常操作键盘的行为，操作键盘的动作分为三类：按下、弹起以及按下并弹起；键盘控制命令可以在脚本执行过程中通过键盘控制脚本行为。本节详细介绍搜索快捷键命令、选择快捷键命令以及更改快捷键命令等操作方法。

2.4.1　搜索快捷键命令

在 Cubase 软件中的"快捷键"对话框中，可以通过"搜索"功能搜索出快捷键命令，其操作步骤如下。

操练 + 视频	——搜索快捷键命令	
素材文件	无	扫描封底文泉云盘的二维码获取资源
效果文件	无	
视频文件	视频\第 2 章\搜索快捷键命令 .mp4	
关键技术	"快捷键"命令	

01 ▶ 在 Cubase 界面中选择"编辑"|"快捷键"命令，如图 2-37 所示。

02 ▶ 稍后弹出"快捷键"对话框，在搜索文本框中输入关键字，单击"开始 / 继续搜索"按钮，如图 2-38 所示。

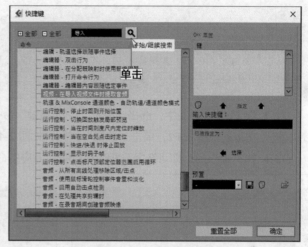

图 2-37 选择"快捷键"命令　　　　　　图 2-38 单击"开始 / 继续搜索"按钮

03 ▶ 执行操作后，即可搜索到快捷键命令，如图 2-39 所示。

04 ▶ 再次单击"开始 / 继续搜索"按钮，即可搜索到其他的快捷键命令，如图 2-40 所示。

图 2-39 搜索快捷键命令　　　　　　图 2-40 搜索其他快捷键命令

> **专家提醒** 除了上述方法可以执行"快捷键"命令外，用户还可以在"文件"菜单下按键盘上的【K】键，快速弹出"快捷键"对话框。

2.4.2　选择快捷键命令

在"快捷键"对话框中可以通过"选择"按钮选择快捷键命令。选择快捷键命令的具体操作步骤如下。

操练 + 视频	——选择快捷键命令	
素材文件	无	扫描封底文泉云盘的二维码获取资源
效果文件	无	
视频文件	视频 \ 第 2 章 \ 选择快捷键命令 .mp4	
关键技术	"选择"按钮	

01 ▶ 在 Cubase 界面中，选择"编辑"|"快捷键"命令，弹出"快捷键"对话框，在"输入快捷键"文本框中输入 F2，单击"选择"按钮，如图 2-41 所示。

02 ▶ 执行操作后，即可选择到相应快捷键所对应的命令，如图 2-42 所示。

图 2-41　单击"选择"按钮

图 2-42　选择到快捷键所对应的命令

2.4.3　更改快捷键命令

在"快捷键"对话框中，可以通过"指定"功能重新更改快捷键命令，其具体操作步骤如下。

01 ▶ 在 Cubase 界面中选择"编辑"|"快捷键"命令，弹出"快捷键"对话框，在对话框左侧的下拉列表框中选择合适的命令，如图 2-43 所示。

操练 + 视频	——更改快捷键命令
素材文件	无
效果文件	无
视频文件	视频 \ 第 2 章 \ 更改快捷键命令 .mp4
关键技术	"指定"按钮

扫描封底
文泉云盘
的二维码
获取资源

02 ▶ 在对话框的右侧单击"删除选定的快捷键"按钮，如图 2-44 所示。

03 ▶ 弹出对话框，单击"移除"按钮，如图 2-45 所示。

04 ▶ 清除原始热键，在"输入快捷键"文本框中按【Ctrl+0】组合键，如图 2-46 所示。

图 2-43　选择合适的命令

图 2-44　单击"删除选定的快捷键"按钮

图 2-45　单击"移除"按钮

图 2-46　按下组合键

05 ▶ 单击"指定"按钮，此时选择快捷键命令的快捷键发生变化，如图 2-47 所示，单击"确定"按钮，即可更改快捷键命令。

图 2-47　更改快捷键命令后的效果

2.4.4　预置快捷键命令

"预置"是指将快捷键命令置于初始位置。在"快捷键"对话框中可以使用"保存"功能预置快捷键命令，其具体操作步骤如下。

操练 + 视频	——预置快捷键命令	
素材文件	无	扫描封底文泉云盘的二维码获取资源
效果文件	无	
视频文件	视频 \ 第 2 章 \ 预置快捷键命令 .mp4	
关键技术	"保存"按钮	

01 ▶ 在 Cubase 界面中选择"编辑" | "快捷键"命令，弹出"快捷键"对话框，在"预置"选项区中单击"保存"按钮 📄，如图 2-48 所示。

02 ▶ 弹出"键入预置名称"对话框，输入名称为"快捷键组合"，如图 2-49 所示。

图 2-48　单击"保存"按钮

图 2-49　输入名称

03 ▶ 单击"确定"按钮，即可预置快捷键命令，如图 2-50 所示。

图 2-50　预置快捷键命令后的效果

 在预置快捷键命令后，用户还可以在"预置"选项区中单击"删除"按钮，删除预置的快捷键命令。

2.5　设置其他选项

除了可以设置 MIDI 选项、编辑选项以及乐谱选项外，用户还可以对软件的语言类型、驱动程序、通道属性以及插件信息等选项进行设置。本节将介绍设置其他选项的操作方法。

2.5.1　设置软件的语言类型

若用户比较喜欢使用英文版的 Cubase/Nuendo 软件，可以将软件的语言类型设置为英文，其具体操作步骤如下。

操练 + 视频	——设置软件的语言类型	
素材文件	无	扫描封底文泉云盘的二维码获取资源
效果文件	无	
视频文件	视频 \ 第 2 章 \ 设置软件的语言类型 .mp4	
关键技术	"常规"选项	

01 ▶ 在 Cubase 界面中，选择"编辑" | "首选项"命令，弹出"首选项"对话框，在对话框左侧的列表框中选择"常规"选项，如图 2-51 所示。

02 ▶ 在对话框右侧的"常规"选项区中单击"语言"左侧的下拉按钮，在弹出的列表框中选择 English 选项，如图 2-52 所示。

图 2-51　选择"常规"选项　　　　　　　图 2-52　选择 English 选项

专家提醒　在如图 2-52 所示的列表框中包含了多种语言选项，用户除了可以将软件界面的语言设置为英语外，还可以设置为法语、德语或西班牙语等。

在 Cubase/Nuendo 软件中，用户每更改一次软件的语言，都需要重新启动 Cubase/Nuendo 软件。

03 ▶ 单击"确定"按钮，弹出确认重新启动程序对话框。单击对话框中的"确定"按钮，如图 2-53 所示。

04 ▶ 重新启动 Cubase 程序，则程序界面呈英文显示，如图 2-54 所示。

图 2-53　单击"确定"按钮　　　　　　　图 2-54　程序界面呈英文显示

2.5.2 设置音频的通道属性

在运行 Cubase 软件后，用户需要进行音频通道设置，以保证软件能够进行正常的音频录音工作。设置音频通道属性的具体操作步骤如下。

操练 + 视频	——设置音频的通道属性	
素材文件	无	扫描封底文泉云盘的二维码获取资源
效果文件	无	
视频文件	视频 \ 第 3 章 \ 设置音频的通道属性 .mp4	
关键技术	"音频连接" 命令	

01 ▶ 在 Cubase 界面中，选择 "工作室" | "音频连接" 命令，如图 2-55 所示。

图 2-55 选择 "音频连接" 命令

02 ▶ 弹出 "音频连接 - 输入" 对话框，切换至 "输入" 选项卡，单击 "添加总线" 按钮，如图 2-56 所示。

图 2-56 单击 "添加总线" 按钮

03 ▶ 弹出 "添加输入总线" 对话框，设置 "配置" 为 "单声道"，单击 "添加总线" 按钮，如图 2-57 所示。

图 2-57　设置"添加输入总线"对话框

04 ▶ 执行操作后，即可添加一条输入总线。在新添加的输入总线上单击"设备端口"按钮，弹出列表框，选择合适的选项，如图 2-58 所示。

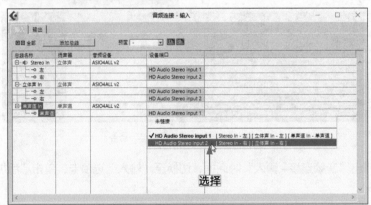

图 2-58　选择合适的选项

05 ▶ 执行操作后，即可为该总线指定可用的输入通道，如图 2-59 所示。

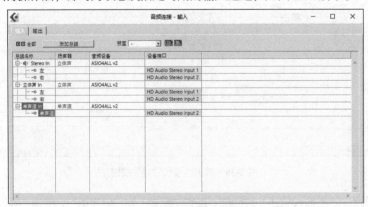

图 2-59　指定输入通道

06 ▶ 切换至"输出"选项卡，单击"左"总线上的"设备端口"按钮，在弹出的列表框中选择合适的选项，如图 2-60 所示。

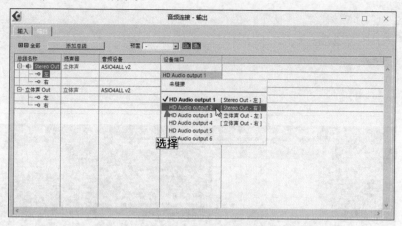

图 2-60　选择合适的选项

07 ▶ 执行操作后，即可为该总线指定可用的输出通道，如图 2-61 所示。

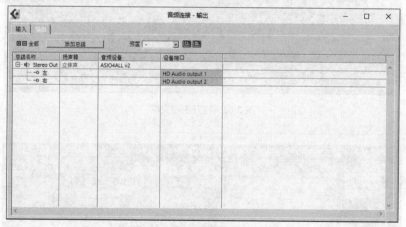

图 2-61　指定总线的输出通道

2.5.3　设置软件的音轨颜色

在 Cubase 软件中，所有的音轨和界面等颜色都是默认的灰色调，其实 Cubase 软件给用户提供了相当大的灵活度去调整音轨的颜色，其具体操作步骤如下。

01 ▶ 在 Cubase 界面中，选择"文件"|"打开"命令，打开一个工程文件，如图 2-62 所示。

02 ▶ 在程序界面中选择音乐轨道对象，单击工具栏中的"选择颜色"按钮，在弹出的列表中选择合适的颜色选项，如图 2-63 所示。

操练 + 视频	——设置软件的音轨颜色	
素材文件	素材 \ 第 2 章 \ 音乐 7.cpr	扫描封底 文泉云盘 的二维码 获取资源
效果文件	效果 \ 第 2 章 \ 音乐 7.cpr	
视频文件	视频 \ 第 2 章 \ 设置软件的音轨颜色 .mp4	
关键技术	"选择颜色" 按钮	

图 2-62　打开工程文件

图 2-63　选择合适的颜色选项

03 ▶ 执行操作后，即可设置软件的音轨颜色，如图 2-64 所示。

图 2-64 设置软件音轨颜色后的效果

专家
提醒
在 Cubase/Nuendo 软件中，用户设置音轨的颜色后可以很好地区分不同轨道上的音频内容，使用户能更好地编辑音频文件。

2.6 设置窗口和工作区

Cubase 与 Nuendo 音乐软件在处理声音的过程中，用户可以根据工作的需要，最小化窗口、最大化窗口、还原窗口、关闭窗口以及新建与锁定工作区等，使音乐窗口在操作上变得更加方便、快捷，从而提高用户的工作效率。

2.6.1 设置窗口最小化

在 Cubase/Nuendo 软件中，用户可以使用"最小化"或"最小化全部"命令将工程窗口进行最小化操作，其具体操作步骤如下。

操练 + 视频 ——设置窗口最小化

素材文件	素材\第 2 章\音乐 8.cpr	扫描封底文泉云盘的二维码获取资源
效果文件	无	
视频文件	视频\第 2 章\设置窗口最小化 .mp4	
关键技术	"最小化"命令	

01 ▶ 在 Cubase 界面中，选择"文件"|"打开"命令，打开一个工程文件，如图 2-65 所示。

图 2-65　打开工程文件

02 ▶ 单击"最小化"按钮 － ，如图 2-66 所示。执行操作后，即可将窗口最小化。

图 2-66　单击"最小化"命令

2.6.2　设置窗口最大化

在 Cubase/Nuendo 软件中，用户可以通过"最大化"命令将工程窗口最大化显示，其具体操作步骤如下。

操练 + 视频	——设置窗口最大化	
素材文件	素材 \ 第 2 章 \ 音乐 9.cpr	扫描封底文泉云盘的二维码获取资源
效果文件	无	
视频文件	视频 \ 第 2 章 \ 设置窗口最大化 .mp4	
关键技术	"最大化"命令	

01 ▶ 在 Cubase 界面中，选择"文件"|"打开"命令，打开一个工程文件，如图 2-67 所示。

图 2-67　打开工程文件

02 ▶ 在菜单栏中，单击"最大化"按钮 ▫ ，如图 2-68 所示。

图 2-68　单击"最大化"按钮

03 ▶ 执行操作后，即可最大化显示工程窗口，如图 2-69 所示。

图 2-69　最大化显示工程窗口

专家提醒
用户可以通过以下两种方法最大化窗口。

⊕ 按钮：在工程窗口中单击"最大化"按钮。

⊕ 鼠标：在工程窗口中的标题栏上双击。

2.6.3　还原窗口大小

当工程窗口处于最大化或者是最小化的状态时，用户可以选择"还原全部"命令来恢复工程窗口的显示方式。

还原窗口的具体方法：在菜单栏中选择"窗口"|"还原全部"命令，如图 2-70 所示。执行操作后即可还原窗口对象。

图 2-70　选择"还原全部"命令

2.6.4 关闭所有窗口

在 Cubase/Nuendo 软件中，用户可以使用软件自带的"关闭全部"功能关闭所有的文件窗口，其具体操作步骤如下。

操练 + 视频	——关闭所有窗口	
素材文件	素材 \ 第 2 章 \ 音乐 10.cpr、音乐 11.cpr	扫描封底文泉云盘的二维码获取资源
效果文件	无	
视频文件	视频 \ 第 2 章 \ 关闭所有窗口 .mp4	
关键技术	"关闭全部"命令	

01 ▶ 在 Cubase 界面中，选择"文件"|"打开"命令，打开两个工程文件，如图 2-71 所示。

图 2-71　打开两个工程文件

02 ▶ 选择"窗口"|"关闭全部"命令，如图 2-72 所示。执行操作后，即可关闭所有的文件窗口。

图 2-72　选择"关闭全部"命令

2.7 设置 MIDI 选项

设置 MIDI 选项是指对 MIDI 的录制属性、直通选项、通道数字、控制器、导出选项以及导入选项进行设置。本节详细介绍设置 MIDI 选项的操作方法。

2.7.1 设置 MIDI 录制属性

录制属性是指在录制声音时所设置的 MIDI 属性。在 Cubase/Nuendo 软件中，需要通过"首选项"对话框才能设置 MIDI 的录制属性，下面介绍其设置方法。

1. 设置 Cubase 录制属性

在 Cubase 软件中，用户在"首选项"对话框的"MIDI 过滤器"选项中可以对 MIDI 的录制信息进行过滤。设置 Cubase 录制属性的具体操作步骤如下。

操练 + 视频	——设置 Cubase 录制属性	
素材文件	无	扫描封底文泉云盘的二维码获取资源
效果文件	无	
视频文件	视频 \ 第 2 章 \ 设置 Cubase 录制属性 .mp4	
关键技术	"首选项"命令	

01 ▶ 在 Cubase 界面中选择"编辑"|"首选项"命令，如图 2-73 所示。

02 ▶ 弹出"首选项"对话框，在对话框左侧的列表框中选择"MIDI 过滤器"选项，如图 2-74 所示。

图 2-73 选择"首选项"命令

图 2-74 选择"MIDI 过滤器"选项

在"录音"选项区中，各主要选项的含义如下。

专家
提醒
　✦　"音符"复选框：选中该复选框后，在录音时不录制声音的音符。
　✦　"复音压力"复选框：选中该复选框后，在录音时不录制声音的力度。
　✦　"触后"复选框：选中该复选框后，在录音时不录制键盘带有的触后功能。

03 ▶ 在对话框右侧的"录音"选项区中依次选中相应的复选框，如图 2-75 所示，单击"确定"按钮，即可设置 MIDI 录音属性。

图 2-75　选中相应的复选框

2. 设置 Nuendo 录制属性

在 Nuendo 软件中设置录制属性的方法与在 Cubase 软件设置录制属性的方法类似，其具体操作步骤如下。

操练＋视频	——设置 Nuendo 录制属性	
素材文件	无	扫描封底文泉云盘的二维码获取资源
效果文件	无	
视频文件	视频＼第 2 章＼设置 Nuendo 录制属性 .mp4	
关键技术	"首选项"命令	

01 ▶ 在 Nuendo 界面中，选择"编辑"｜"首选项"命令，如图 2-76 所示。

02 ▶ 执行操作后，弹出"首选项"对话框，如图 2-77 所示。

图 2-76 选择"首选项"命令　　　　　　　　图 2-77 "首选项"对话框

03 ▶ 在对话框左侧的列表框中选择"MIDI 过滤器"选项，如图 2-78 所示。

04 ▶ 在对话框右侧的"录音"和 Thru 选项区中，依次选中"控制器"和"触后"复选框，如图 2-79 所示。

图 2-78 选择"MIDI 过滤器"选项　　　　　图 2-79 选中相应的复选框

05 ▶ 单击"确定"按钮，即可设置 Nuendo 的录制属性。

2.7.2 设置 MIDI 直通选项

直通选项是指可以通过的过滤项目，设置该选项后，可以在输入时确保能够听到该信息所带来的变化。设置 MIDI 直通选项的具体操作步骤如下。

操练 + 视频	——设置 MIDI 直通选项	
素材文件	无	扫 描 封 底 文 泉 云 盘 的 二 维 码 获 取 资 源
效果文件	无	
视频文件	视频 \ 第 2 章 \ 设置 MIDI 直通选项 .mp4	
关键技术	"音符" 复选框、"程序改变" 复选框	

01 ▶ 在 Cubase 界面中，选择 "编辑" | "首选项" 命令，如图 2-80 所示。

02 ▶ 弹出 "首选项" 对话框，在对话框左侧的列表框中选择 "MIDI 过滤器" 选项；在 Thru 和 "录音" 选项区中，依次选中 "音符" 和 "程序改变" 复选框，如图 2-81 所示。

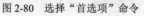

图 2-80　选择 "首选项" 命令

图 2-81　选中相应的复选框

03 ▶ 单击 "确定" 按钮，即可设置 MIDI 直通选项。

2.7.3　设置 MIDI 通道数字

通道数字是指对 MIDI 进行过滤的通道，在 "通道" 选项区中可以自由选择 16 个通道，并对选择的通道进行过滤操作。设置 MIDI 通道数字的具体操作步骤如下。

操练 + 视频	——设置 MIDI 通道数字	
素材文件	无	扫 描 封 底 文 泉 云 盘 的 二 维 码 获 取 资 源
效果文件	无	
视频文件	视频 \ 第 2 章 \ 设置 MIDI 通道数字 .mp4	
关键技术	5 按钮	

01 ▶ 在 Cubase 界面中，选择"编辑"|"首选项"命令，弹出"首选项"对话框。在对话框左侧的列表框中选择"MIDI 过滤器"选项；在"通道"选项区中，单击 5 按钮，如图 2-82 所示。

02 ▶ 此时 5 按钮呈亮色显示，单击"确定"按钮，如图 2-83 所示，即可设置 MIDI 通道数字。

图 2-82 单击 5 按钮	图 2-83 单击"确定"按钮

2.7.4 设置 MIDI 的控制器

控制器是指可以过滤的控制轮信息。在"首选项"对话框的"控制器"选项区中可以从 128 种控制信息中任意选择一种，并将选择的信息加入被过滤的控制器选项中。

设置 MIDI 的控制器的具体操作步骤如下。

操练 + 视频	——设置 MIDI 的控制器	
素材文件	无	扫描封底文泉云盘的二维码获取资源
效果文件	无	
视频文件	视频 \ 第 2 章 \ 设置 MIDI 的控制器 .mp4	
关键技术	"添加"按钮	

01 ▶ 在 Cubase 界面中，选择"编辑"|"首选项"命令，弹出"首选项"对话框。在对话框左侧的列表框中选择"MIDI 过滤器"选项；在"控制器"选项区中，单击"添加"按钮，如图 2-84 所示。

02 ▶ 执行操作后，即可添加 CC0（BankSel MSB）控制器至下方的列表框中，如图 2-85 所示。

图 2-84　单击"添加"按钮

图 2-85　添加控制器至列表框

03 ▶ 在"控制器"选项区中，单击右侧相应的下拉按钮，选择控制器选项，单击"添加"按钮，如图 2-86 所示。

04 ▶ 执行操作后，即可添加 CC1（Modulation）控制器至下方的列表框中，如图 2-87 所示。

图 2-86　单击"添加"按钮

图 2-87　添加控制器至列表框

05 ▶ 单击"确定"按钮，即可设置 MIDI 的控制器。

2.7.5　设置 MIDI 导出选项

在 Cubase 或 Nuendo 软件中导出 MIDI 文件时，最好先设置好导出 MIDI 文件的各种属性。设置 MIDI 导出选项的具体方法是：在 Cubase 程序界面中，选择"编辑"|"首选项"命令，

弹出"首选项"对话框，在对话框左侧的列表框中选择"MIDI 文件"选项，在对话框右侧的"导出选项"选项区中依次选中"导出自动化""导出插入""导出标记"和"导出包含延迟"复选框，如图 2-88 所示，单击"确定"按钮，即可设置 MIDI 导出选项。

图 2-88 选中相应的复选框

2.7.6 设置 MIDI 导入选项

导入选项是指在导入 MIDI 文件时设置的导入选项参数。在 Cubase 界面中，选择"编辑"|"首选项"命令，弹出"首选项"对话框，在对话框左侧的列表框中选择"MIDI 文件"选项，在对话框右侧的"导入选项"选项区中选中"提取首个音色""导入标记"和"在合并时无视主控轨事件"复选框，单击"确定"按钮，如图 2-89 所示，即可完成设置 MIDI 的导入选项。

图 2-89 单击"确定"按钮

PART TWO

02

进阶篇

添加与编辑音乐轨道

~ 学前提示 ~

在 Cubase 和 Nuendo 音乐制作软件中，轨道的添加操作主要包括音频轨道、乐器轨道、MIDI 轨道以及视频轨道等，添加好这些轨道后，还可以根据需要对轨道进行相应的编辑操作，如创建重复的轨道、删除选定的轨道以及设置音轨顺序等。

~ 知识重点 ~

☒ 添加音频轨道　　　☒ 设置音轨顺序　　　☒ 删除选定的轨道
☒ 添加 MIDI 轨道　　☒ 添加乐器轨道　　　☒ 设置音轨速度
☒ 创建重复的轨道　　☒ 添加视频轨道

~ 学完本章你会做什么 ~

☒ 学会添加音频轨道　　　　☒ 学会设置音轨速度
☒ 学会删除选定的轨道　　　☒ 学会设置音轨标记

3.1　添加音乐轨道

在 Cubase 与 Nuendo 软件中编辑音乐对象前，首先需要创建各种相关的轨道。本节主要介绍添加音频轨道、乐器轨道、MIDI 轨道以及视频轨道的操作方法，希望读者可以熟练掌握本节内容。

3.1.1　添加音频轨道

音频轨道是 Cubase 和 Nuendo 音乐制作软件中的主要音轨，主要用来录制和编辑声音。下面主要介绍添加音频轨道的操作方法。

操练 + 视频	——添加音频轨道	
素材文件	素材 \ 第 3 章 \ 音乐 1.cpr	扫描封底 文泉云盘 的二维码 获取资源
效果文件	效果 \ 第 3 章 \ 音乐 1.cpr	
视频文件	视频 \ 第 3 章 \ 添加音频轨道 .mp4	
关键技术	"音频"命令	

01 ▶ 在 Cubase 界面中,选择"文件"|"打开"命令,打开一个工程文件,如图 3-1 所示。

图 3-1　打开一个工程文件

02 ▶ 在菜单栏中,选择"工程"|"添加轨道"|"音频"命令,如图 3-2 所示。

03 ▶ 弹出"添加轨道"对话框,设置"计数"为 3,如图 3-3 所示。

图 3-2　选择"音频"命令

图 3-3　设置"计数"为 3

在"添加轨道"对话框中,各主要选项的含义如下。

专家提醒

➕ "音频输入"选项区:在列表框中选择相应的类型,则更改对应的扬声器类型。

➕ "配置"数值框:在该数值框中输入相应的数值,可以设置音频轨道的声音类型。

➕ "计数"数值框:在该数值框中输入相应的数值,可以设置添加的音频轨道的数量。

04 ▶ 单击"添加轨道"按钮，执行操作后，即可创建 3 条空白的音频轨道，如图 3-4 所示。

图 3-4　创建 3 条空白的音频轨道

 专家提醒 Cubase/Nuendo 软件允许建立 100 条音频轨道，所以只要电脑配置足够高，再复杂的音乐都可以在 Cubase/Nuendo 软件中制作完成。

3.1.2　添加乐器轨道

乐器轨道是用来编辑乐谱的轨道。在乐器轨道中可以直接将乐谱的 .xml 文件导入工程文件中。下面介绍添加乐器轨道的操作方法。

操练 + 视频	——添加乐器轨道	
素材文件	素材 \ 第 3 章 \ 音乐 2.cpr	扫描封底文泉云盘的二维码获取资源
效果文件	效果 \ 第 3 章 \ 音乐 2.cpr	
视频文件	视频 \ 第 3 章 \ 添加乐器轨道 .mp4	
关键技术	"乐器"命令	

01 ▶ 在 Cubase 界面中，选择"文件"|"打开"命令，打开一个工程文件，如图 3-5 所示。

02 ▶ 在菜单栏中，选择"工程"|"添加轨道"|"乐器"命令，如图 3-6 所示。

03 ▶ 执行操作后，弹出"添加轨道"对话框，在其中设置"计数"为 1，添加一条乐器轨道，如图 3-7 所示。

图 3-5　打开一个工程文件

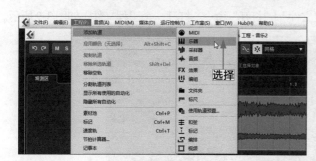

图 3-6　选择"乐器"命令

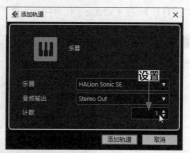

图 3-7　设置"计数"为 1

04 ▶ 单击"添加轨道"按钮,即可在轨道面板中添加一条乐器轨道,如图 3-8 所示。

图 3-8　添加一条乐器轨道

| 专家
提醒 | 除了上述方法可以添加乐器轨道外,用户还可以在"工程"菜单中依次按【A】和【I】
键,即可快速添加乐器轨道。 |

3.1.3 添加 MIDI 轨道

在 Cubase 与 Nuendo 软件中，MIDI 轨道主要用来录制和编辑 MIDI 声音信号，是最常用的轨道之一。下面介绍添加 MIDI 轨道的操作方法。

操练+视频	——添加 MIDI 轨道	
素材文件	素材\第 3 章\音乐 3.cpr	扫描封底文泉云盘的二维码获取资源
效果文件	效果\第 3 章\音乐 3.cpr	
视频文件	视频\第 3 章\添加 MIDI 轨道 .mp4	
关键技术	MIDI 命令	

01 ▶ 在 Cubase 界面中，选择"文件"|"打开"命令，打开一个工程文件，如图 3-9 所示。

图 3-9　打开一个工程文件

02 ▶ 在菜单栏中，选择"工程"|"添加轨道"| MIDI 命令，如图 3-10 所示。

03 ▶ 弹出"添加轨道"对话框，在其中设置"计数"为 2，是指添加两条 MIDI 音乐轨道，如图 3-11 所示。

图 3-10　选择 MIDI 命令

图 3-11　设置"计数"为 2

04 ▶ 单击"添加轨道"按钮，执行操作后，即可创建两条空白的 MIDI 轨道，如图 3-12 所示。

图 3-12　添加两条 MIDI 轨道

 用户除了可以通过"添加轨道"子菜单中的 MIDI 命令来添加 MIDI 轨道外，还可以在轨道面板中的空白位置上右击，在弹出的快捷菜单中选择"添加轨道"|"添加 MIDI 轨"命令以快速添加 MIDI 轨道。

3.1.4　添加视频轨道

在 Cubase/Nuendo 软件中，视频轨道主要用于存放视频文件，在视频轨道中可以对视频文件进行导入与编辑操作。下面介绍添加视频轨道的操作方法。

操练 + 视频	——添加视频轨道	
素材文件	素材 \ 第 3 章 \ 音乐 4.cpr	扫描封底文泉云盘的二维码获取资源
效果文件	效果 \ 第 3 章 \ 音乐 4.cpr	
视频文件	视频 \ 第 3 章 \ 添加视频轨道 .mp4	
关键技术	"视频"命令	

01 ▶ 在 Cubase 界面中，选择"文件"|"打开"命令，打开一个工程文件，如图 3-13 所示。

02 ▶ 在菜单栏中，选择"工程"|"添加轨道"|"视频"命令，如图 3-14 所示。

03 ▶ 执行操作后，即可在轨道面板中添加一条视频轨道，如图 3-15 所示。

图 3-13　打开一个工程文件　　　　　图 3-14　选择"视频"命令

图 3-15　添加一条视频轨道

> **专家提醒** 除了上述方法可以添加视频轨道外，用户还可以在"工程"菜单中依次按【A】和【V】键，即可快速添加视频轨道。

3.2　编辑音乐轨道

在 Cubase/Nuendo 软件中，当用户创建好各种轨道，并在轨道中添加相应的媒体素材后，还可以根据需要对轨道进行相应的编辑操作，使轨道面板更加符合用户的操作习惯。本节主要介绍编辑与设置音乐轨道的操作方法，主要包括创建重复的轨道和删除选定的轨道。

3.2.1　创建重复的轨道

在 Cubase/Nuendo 音乐软件中，如果用户需要再创建一条重复的音频轨道，此时可使用"复

制轨道"命令以创建重复的轨道。下面介绍创建重复轨道的操作方法。

操练 + 视频	——创建重复的轨道	
素材文件	素材 \ 第 3 章 \ 音乐 5.cpr	扫 描 封 底 文 泉 云 盘 的 二 维 码 获 取 资 源
效果文件	效果 \ 第 3 章 \ 音乐 5.cpr	
视频文件	视频 \ 第 3 章 \ 创建重复的轨道 .mp4	
关键技术	"复制轨道"命令	

01 ▶ 在 Cubase 界面中，选择"文件"|"打开"命令，打开一个工程文件，如图 3-16 所示。

图 3-16　打开一个工程文件

02 ▶ 在菜单栏中，选择"工程"|"复制轨道"命令，如图 3-17 所示。

图 3-17　选择"复制轨道"命令

03 ▶ 执行操作后，即可在轨道面板中创建一条重复的音频轨道，同时轨道中的音乐文件也重复创建一次，如图 3-18 所示。

图 3-18　创建一条重复的音频轨道

3.2.2　删除选定的轨道

在 Cubase/Nuendo 音乐软件中，如果用户不再需要使用某条音频轨道，此时可以将该音频轨道进行删除操作，以保持界面整洁。下面介绍删除选定轨道的操作方法。

操练 + 视频	——删除选定的轨道	
素材文件	素材 \ 第 3 章 \ 音乐 6.cpr	扫描封底文泉云盘的二维码获取资源
效果文件	效果 \ 第 3 章 \ 音乐 6.cpr	
视频文件	视频 \ 第 3 章 \ 删除选定的轨道 .mp4	
关键技术	"移除所选轨道"命令	

01 ▶ 在 Cubase 界面中，选择"文件"|"打开"命令，打开一个工程文件，如图 3-19 所示。

图 3-19　打开一个工程文件

02 ▶ 在轨道面板中，选择中间的第 2 条音乐轨道，该轨道是指将被删除的音乐轨道对象，如图 3-20 所示。

图 3-20　选择第 2 条音乐轨道

03 ▶ 在菜单栏中，单击"工程"菜单，在弹出的菜单列表中选择"移除所选轨道"命令，如图 3-21 所示。

04 ▶ 执行操作后，即可将轨道面板中的第 2 条音乐轨道删除，如图 3-22 所示。

图 3-21　选择"移除所选轨道"命令

图 3-22　删除选择的音乐轨道

　在轨道面板中选择需要删除的轨道，单击鼠标右键，在弹出的快捷菜单中选择"移除所选轨道"选项也可以快速删除轨道。

3.3　设置音乐轨道

在 Cubase/Nuendo 软件中，用户除了可以执行上述对轨道的操作，还可以设置音轨的顺序、标记、速度以及时间码等信息，还可以对轨道进行禁用，或者设置轨道的预置特效等。本节主要介绍设置音乐轨道的操作方法。

3.3.1 设置音轨顺序

在 Cubase/Nuendo 软件中进行编曲时，使用工程中的顺序音轨功能可以完成重新播放工程中的某些段落的操作。下面介绍设置音轨顺序的操作方法。

操练 + 视频	——设置音轨顺序	
素材文件	素材 \ 第 3 章 \ 音乐 7.cpr	扫描封底 文泉云盘 的二维码 获取资源
效果文件	效果 \ 第 3 章 \ 音乐 7.cpr	
视频文件	视频 \ 第 3 章 \ 设置音轨顺序 .mp4	
关键技术	运用画笔编排音轨顺序	

01 ▶ 在 Cubase 界面中，选择"文件"|"打开"命令，打开一个工程文件。在音乐轨道中，选择第 2 条音乐轨道，如图 3-23 所示。

图 3-23　选择第 2 条音乐轨道

02 ▶ 在菜单栏中，选择"工程"|"添加轨道"|"编排"命令，如图 3-24 所示。

图 3-24　选择"编排"命令

03 ▶ 执行操作后，即可添加一条编排轨道，如图 3-25 所示。

04 ▶ 单击工具栏中的"画笔"按钮 ✎ ，在标记轨道的相应位置依次单击，创建两个排序片段，如图 3-26 所示。

图 3-25　添加一条编排轨道　　　　　　　　　　图 3-26　创建两个排序片段

05 ▶ 在编排轨道中，将创建的两个片段依次拖曳至左侧面板的"编排链 1"选项区中，如图 3-27 所示。

06 ▶ 在 A 右侧的文本框中输入 2，在 B 右侧的文本框中输入 1，即可设置音轨的顺序，如图 3-28 所示。

图 3-27　拖曳至"当前编排链"选项区中　　　　图 3-28　设置音轨的顺序

 在轨道面板中，将鼠标指针移至各轨道之间的分隔线上，单击并向上或向下拖曳，可以随意调整轨道的高度。

3.3.2　设置音轨标记

在音乐轨道中添加标记对象后，用户可以对标记对象进行添加与删除操作。下面介绍设置音轨标记的操作方法。

操练＋视频	——设置音轨标记	
素材文件	素材＼第 3 章＼音乐 8.cpr	扫描封底文泉云盘的二维码获取资源
效果文件	效果＼第 3 章＼音乐 8.cpr	
视频文件	视频＼第 3 章＼设置音轨标记 .mp4	
关键技术	"插入标记"选项、"移除标记"选项	

01 ▶ 在 Cubase 界面中，选择"文件"|"打开"命令，打开一个工程文件，如图 3-29 所示。

图 3-29　打开一个工程文件

02 ▶ 在菜单栏中，选择"工程"|"标记"命令，如图 3-30 所示。

图 3-30　选择"标记"命令

　　03 ▶ 弹出"标记 - 音乐 8"对话框，在"功能"列表框中选择"插入标记"选项，如图 3-31 所示。

　　04 ▶ 执行操作后，即可在"标记"窗口中添加 1 个标记对象，在 ID 列中显示 1，重复第 03 步操作，依次添加 6 个标记对象，如图 3-32 所示。

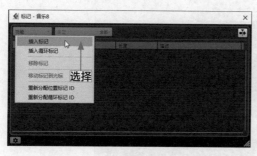

图 3-31　选择"插入标记"选项

图 3-32　添加第 6 个标记对象

05 ▶ 在"标记"窗口中，选择最下方第 5 个标记对象，在"功能"列表框中选择"移除标记"选项，如图 3-33 所示。

06 ▶ 执行操作后，即可删除不需要的标记对象，如图 3-34 所示。

图 3-33　选择"移除标记"选项

图 3-34　删除不需要的标记对象

专家提醒　在 Cubase/Nuendo 软件中，按【Ctrl+M】组合键可以快速打开"标记"窗口。

3.3.3　设置音轨速度

使用"速度轨"功能可以在编辑音乐文件时，对歌曲中的某些位置进行速度变换。下面介绍设置音轨速度的操作方法。

操练 + 视频	——设置音轨速度	
素材文件	素材 \ 第 3 章 \ 音乐 9.cpr	扫描封底文泉云盘的二维码获取资源
效果文件	效果 \ 第 3 章 \ 音乐 9.cpr	
视频文件	视频 \ 第 3 章 \ 设置音轨速度 .mp4	
关键技术	"速度轨"命令	

01 ▶ 在 Cubase 界面中，选择"文件"|"打开"命令，打开一个工程文件，如图 3-35 所示。

图 3-35　打开一个工程文件

02 ▶ 在菜单栏中，选择"工程"|"速度轨"命令，如图 3-36 所示。

图 3-36　选择"速度轨"命令

03 ▶ 打开"速度轨编辑器"窗口，单击"画笔"按钮 ，在合适的位置上单击，添加速度变化节点，如图 3-37 所示。

图 3-37　添加速度变化节点

04 ▶ 用同样的方法，依次绘制其他的速度变化节点，如图 3-38 所示。执行操作后，即可变换音乐速度。

图 3-38 增加其他的速度变化节点

3.4 缩放音乐素材

除了对音乐素材进行剪辑、移动、组合以及锁定等操作外，还可以对音乐素材进行缩放操作。本节主要介绍扩大选定轨道、扩大音乐素材、缩小音乐素材以及完全缩放素材等操作方法。

3.4.1 扩大选定轨道

使用软件中的"扩大选定轨道"功能可以只放大选中的音轨，其他音轨则缩放到最小。扩大选定轨道的具体操作步骤如下。

操练 + 视频	——扩大选定轨道	
素材文件	素材 \ 第 3 章 \ 音乐 10.cpr	扫描封底文泉云盘的二维码获取资源
效果文件	效果 \ 第 3 章 \ 音乐 10.cpr	
视频文件	视频 \ 第 3 章 \ 扩大选定轨道 .mp4	
关键技术	"扩大选定轨道"命令	

01 ▶ 在 Cubase 界面中，选择"文件"|"打开"命令，打开一个工程文件，如图 3-39 所示。

图 3-39　打开一个工程文件

02 ▶ 在最上方的音频轨道上选择音乐素材对象，选择"编辑"|"扩大选定轨道"命令，如图 3-40 所示。

图 3-40　选择"扩大选定轨道"命令

03 ▶ 执行操作后，即可扩大选定音频轨道的大小，如图 3-41 所示。

图 3-41　扩大选定轨道后的效果

3.4.2 扩大音乐素材

"扩大"是指对图样、图像以及声音等进行变大的过程。在 Cubase 软件中，使用"扩大"功能可以将音乐素材进行放大显示，其具体操作步骤如下。

操练 + 视频	——扩大音乐素材	
素材文件	素材 \ 第 3 章 \ 音乐 11.cpr	扫描封底文泉云盘的二维码获取资源
效果文件	无	
视频文件	视频 \ 第 3 章 \ 扩大音乐素材 .mp4	
关键技术	"扩大"命令	

01 ▶ 在 Cubase 界面中，选择"文件"|"打开"命令，打开一个工程文件，如图 3-42 所示。

图 3-42　打开一个工程文件

02 ▶ 在菜单栏中，选择"编辑"|"缩放"|"扩大"命令，如图 3-43 所示。

图 3-43　选择"扩大"命令

03 ▶ 执行操作后，音频轨道中的音乐素材将自动扩大，如图 3-44 所示。

图 3-44　扩大音乐素材后的效果

> **专家提醒**：在 Cubase 界面中，用户除了上述方法可以扩大音乐素材外，还可以按【H】键进行扩大操作。

3.4.3　垂直缩小素材

在 Cubase 软件中，使用"垂直缩小"功能可以将音乐素材进行纵向缩小显示。

垂直缩小素材的具体方法是：在打开的"工程"窗口中选择"编辑"|"缩放"|"垂直缩小"命令，如图 3-45 所示。

图 3-45　选择"垂直缩小"命令

进行垂直缩小操作后，音频轨道上的音乐素材纵向缩小，其效果如图 3-46 所示。

图 3-46　垂直缩小素材后的效果

3.4.4　完全缩放素材

在 Cubase 软件中，可以通过"完全缩放"功能横向放大整个工程文件中的音频轨道。其具体方法是：在打开的工程窗口中选择"编辑"|"缩放"|"完全缩放"命令，如图 3-47 所示。

图 3-47　选择"完全缩放"命令

进行完全缩放操作后，音频轨道上的音乐素材完全缩放在轨道上，其效果如图 3-48 所示。

图 3-48　完全缩放素材后的效果

 除了上述方法可以完全缩放素材外，用户还可以按【Shift+F】组合键进行完全缩放操作。

3.4.5　缩放至选择范围

在 Cubase 软件中，使用"缩放至选择范围"功能可横向放大选中的部分。缩放至选择范围的具体方法是：在工程窗口的音频轨道上选择音乐素材，选择"编辑"|"缩放"|"缩放至选择范围"命令，如图 3-49 所示。

图 3-49　选择"缩放至选择范围"命令

进行缩放至选择范围操作后，音频轨道上的音乐素材布满在整个选区，其效果如图 3-50 所示。

图 3-50 缩放至选择范围后的效果

3.4.6 缩放到素材事件

在 Cubase 软件中,可以在"采样编辑器"窗口中将事件进行放大显示,其具体操作步骤如下。

操练 + 视频 ——缩放到素材事件		
素材文件	素材 \ 第 3 章 \ 音乐 12.cpr	扫描封底文泉云盘的二维码获取资源
效果文件	效果 \ 第 3 章 \ 音乐 12.cpr	
视频文件	视频 \ 第 3 章 \ 缩放到素材事件 .mp4	
关键技术	"缩放到事件"命令	

01 ▶ 在 Cubase 界面中,选择"文件"|"打开"命令,打开一个工程文件,如图 3-51 所示。

图 3-51 打开一个工程文件

02 ▶ 双击音频轨道上的音乐素材，打开编辑器窗口，如图 3-52 所示。

图 3-52　打开编辑器窗口

03 ▶ 在编辑器窗口中选择菜单栏中的"编辑"|"缩放"|"缩放到事件"命令，如图 3-53 所示。

04 ▶ 执行操作后，即可缩放至素材事件，如图 3-54 所示。

图 3-53　选择"缩放到事件"命令　　　　　　图 3-54　缩放至素材事件后的效果

 专家提醒　除了上述方法可以缩放至素材事件外，用户还可以按【Shift+E】组合键进行缩放至事件操作。

第 4 章 快速编辑音乐文件

~ 学前提示 ~

音乐在影视、游戏以及多媒体的制作开发中具有很重要的作用，音乐质量的好坏直接影响作品的质量。本章详细介绍编辑音乐文件的操作方法，包括音乐基本操作、剪辑音乐素材以及应用工具组编辑音乐等。通过本章的学习，用户可以快速掌握编辑音乐文件的操作方法。

~ 知识重点 ~

⊠ 剪切音乐内容　　⊠ 快速分割音乐　　⊠ 应用粘合工具
⊠ 复制音乐内容　　⊠ 使用范围剪辑　　⊠ 应用画笔工具
⊠ 删除音乐内容　　⊠ 从光标处分割

~ 学完本章你会做什么 ~

⊠ 学会粘贴音乐内容　　⊠ 学会使用范围剪辑
⊠ 学会剪切音乐内容　　⊠ 学会删除音乐内容
⊠ 学会应用擦除工具　　⊠ 学会应用颜色工具

4.1　编辑音乐基本操作

在制作音乐之前，首先需要掌握编辑音乐的基本操作，一般包括选择、移动、剪切、复制、粘贴以及删除音乐内容等。本节对编辑音乐的基本操作方法进行详细介绍。

4.1.1　选择音乐素材

在 Cubase 或 Nuendo 软件中，使用"编辑"|"选择"子菜单中的"全选""无""反转"等命令可以对音乐素材进行选择操作，其具体操作步骤如下。

操练＋视频	——选择音乐素材	
素材文件	素材 \ 第 4 章 \ 音乐 1.cpr	扫描封底文泉云盘的二维码获取资源
效果文件	无	
视频文件	视频 \ 第 4 章 \ 选择音乐素材 .mp4	
关键技术	"全部"命令	

01 ▶ 在 Cubase 界面中，选择"文件"|"打开"命令，打开一个工程文件，如图 4-1 所示。

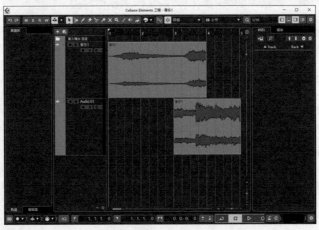

图 4-1　打开一个工程文件

专家提醒

在"选择"子菜单中，部分选项的含义如下。

➕ "全部"选项：选择该选项后，可以选中所有的内容。

➕ "无"选项：选择该选项后，不选中任何内容。

➕ "反转"选项：选择该选项后，可以反选内容。

➕ "循环内"选项：选择该选项后，可以选择左右标尺部分。

➕ "从开始到光标"选项：选择该选项后，可以选中播放指针到结束部分的内容。

➕ "相等音高 - 全部八度"选项：选择该选项后，可以选中音高相同的 MIDI 音符（不在乎八度）。

➕ "相等音高 - 相同八度"选项：选择该选项后，可以选中音高相同的 MIDI 音符（在乎八度）。

➕ "选择音符范围内的控制器"选项：选择该选项后，可以在音符范围内选择所有的控制器。

➕ "在选择轨道上的全部"选项：选择该选项后，可以选中所有被选中音轨中的素材。

➕ "选区左侧到光标"选项：选择该选项后，可以选中左标尺到播放指针部分。

➕ "选区右侧到光标"选项：选择该选项后，可以选中右标尺到播放指针部分。

02 ▶在音频轨道上选择第一条轨道上的音乐素材，选择"编辑"|"选择"|"全部"命令，如图 4-2 所示。

图 4-2　选择"全部"命令

03 ▶执行操作后，即可选择所有的音乐素材对象，如图 4-3 所示。

图 4-3　选择所有的音乐素材

专家
提醒　除了上述方法可以选择所有内容外，用户还可以按【Ctrl+A】组合键进行全选操作。

4.1.2　移动音乐素材

使用 Cubase 中的"编辑"|"移动到"命令，可以对选中的音乐素材进行移动操作，其具体操作步骤如下。

操练＋视频	——移动音乐素材	
素材文件	素材＼第 4 章＼音乐 2.cpr	扫描封底文泉云盘的二维码获取资源
效果文件	效果＼第 4 章＼音乐 2.cpr	
视频文件	视频＼第 4 章＼移动音乐素材 .mp4	
关键技术	"原点"命令	

01 ▶ 在 Cubase 界面中，选择"文件"|"打开"命令，打开一个工程文件，如图 4-4 所示。

图 4-4　打开一个工程文件

02 ▶ 在音乐轨道中选择音乐素材，选择菜单栏中的"编辑"|"移动到"|"原点"命令，如图 4-5 所示。

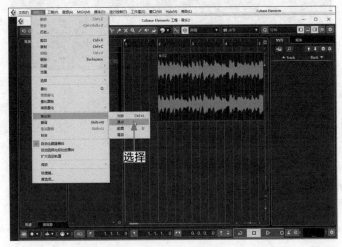

图 4-5　选择"原点"命令

在"移动到"子菜单中，各选项的含义如下。

➕ "光标"选项：选择该选项后，可以将选中的素材移动到播放指针位置。

➕ "原点"选项：选择该选项后，可以将选中的素材移动到原始位置。

➕ "前面"选项：选择该选项后，可以将重叠的素材移动到上方。

➕ "背后"选项：选择该选项后，可以将重叠的素材移动到下方。

03 ▶ 执行操作后，即可移动音乐素材，如图4-6所示。

图4-6　移动音乐素材后的效果

4.1.3　剪切音乐内容

"剪切"是指将选中的音乐剪切下来放到软件剪切板中的过程。在 Cubase 或 Nuendo 软件中，用户可以使用"剪切"功能剪切音乐内容。

剪切音乐内容的具体方法是：在打开的工程文件窗口中选择音频轨道上的音乐素材，选择菜单栏上的"编辑"|"剪切"命令即可，如图4-7所示。剪切音乐内容后，音频轨道上不显示音乐素材对象。

图4-7　选择"剪切"命令

> **专家提醒** 除了上述方法可以剪切音乐内容外，用户还可以按【Ctrl+X】组合键进行剪切操作。

4.1.4 复制音乐内容

"复制音乐内容"是在音乐制作软件中使用频率最高的操作之一。它可以将一个完整的音乐素材复制到另一个音乐素材上。在 Cubase 或 Nuendo 软件中，用户可以使用"复制"功能复制音乐内容。

复制音乐内容的具体方法是：在打开的工程文件窗口中选择音频轨道上的音乐素材，选择菜单栏上的"编辑"|"复制"命令即可，如图 4-8 所示。

图 4-8 选择"复制"命令

> **专家提醒** 除了上述方法可以复制音乐内容外，用户还可以按【Ctrl+C】组合键进行复制操作。

4.1.5 粘贴音乐内容

"粘贴"是指将音乐素材进行复制操作后，通过"粘贴"功能将一段音乐素材附加在另一段音乐素材上，其具体操作步骤如下。

01 ▶ 在 Cubase 界面中，选择"文件"|"打开"命令，打开一个工程文件，如图 4-9 所示。

操练＋视频	——粘贴音乐内容	
素材文件	素材\第4章\音乐3.cpr	扫描封底文泉云盘的二维码获取资源
效果文件	效果\第4章\音乐3.cpr	
视频文件	视频\第4章\粘贴音乐内容.mp4	
关键技术	"粘贴"命令	

图4-9　打开一个工程文件

专家
提醒　除了上述方法可以粘贴音乐内容外，用户还可以按【Ctrl+V】组合键进行粘贴操作。

　　02 ▶ 在音频轨道上选择音乐素材对象，选择"编辑"|"复制"命令，如图4-10所示。

　　03 ▶ 执行操作后，即可复制音乐素材。在轨道面板中选择第2条音频轨道，在菜单栏中选择"编辑"|"粘贴"命令，如图4-11所示。

图4-10　选择"复制"命令

图 4-11 选择"粘贴"命令

04 ▶ 执行操作后，即可粘贴音乐内容，如图 4-12 所示。

图 4-12 粘贴音乐内容后的效果

4.1.6 删除音乐内容

长时间的复制粘贴音乐内容，会使得一些音乐内容重复，因此用户可以将不需要的音乐删除，其具体操作步骤如下。

操练＋视频	——删除音乐内容	
素材文件	素材＼第 4 章＼音乐 4.cpr	扫描封底文泉云盘的二维码获取资源
效果文件	效果＼第 4 章＼音乐 4.cpr	
视频文件	视频＼第 4 章＼删除音乐内容 .mp4	
关键技术	"删除"命令	

01 ▶ 在 Cubase 界面中，选择"文件"|"打开"命令，打开一个工程文件，如图 4-13 所示。

图 4-13　打开一个工程文件

02 ▶ 选择第 1 条音频轨道中的音乐素材，选择"编辑"|"删除"命令，如图 4-14 所示。

图 4-14　选择"删除"命令

03 ▶ 执行操作后，即可删除音乐内容，如图 4-15 所示。

图 4-15　删除音乐内容后的效果

> **专家提醒** 除了上述方法可以删除音乐内容外，用户还可以在选择音乐素材后按键盘上的【Delete】键或【Backspace】键进行删除操作。

4.2 剪辑音乐素材

使用"编辑"菜单中的各种命令可以对音乐素材进行剪辑操作。本节介绍使用范围剪辑、快速分割音乐以及从光标处分割音乐的操作方法。

4.2.1 使用范围剪辑

在 Cubase 或 Nuendo 软件中，使用"编辑"|"范围"子菜单中的"全局复制""删除时间""粘贴时间"等命令，可以在选定的区域内对音乐素材进行复制、删除下面用"删除时间"命令举例，和粘贴操作，其具体操作步骤如下。

操练 + 视频	——使用范围剪辑	
素材文件	素材 \ 第 4 章 \ 音乐 5.cpr	扫描封底文泉云盘的二维码获取资源
效果文件	效果 \ 第 4 章 \ 音乐 5.cpr	
视频文件	视频 \ 第 4 章 \ 使用范围剪辑 .mp4	
关键技术	"删除时间"命令	

01 ▶ 在 Cubase 界面中，选择"文件"|"打开"命令，打开一个工程文件，如图 4-16 所示。

图 4-16 打开一个工程文件

02 ▶ 在工具栏中单击"范围选择"按钮 ，如图 4-17 所示。

图 4-17　单击"范围选择"按钮

03 ▶ 在音频轨道中选择需要删除的内容，如图 4-18 所示。

图 4-18　选择需要删除的部分内容

04 ▶ 选择"编辑"|"范围"|"删除时间"命令，如图 4-19 所示。

图 4-19　选择"删除时间"命令

> **专家提醒**　除了上述方法可以删除时间外，用户还可以按【Shift+Backspace】组合键进行剪辑操作。

03 ▶ 执行操作后，即可快速删除音乐素材中的时间，如图 4-20 所示。

图 4-20　音乐删除时间后的效果

4.2.2　快速分割音乐

在 Nuendo 软件中，使用"分割"功能可以在音频轨道上将音乐片段一分为二，其具体操作步骤如下。

操练 + 视频	——快速分割音乐	
素材文件	素材 \ 第 4 章 \ 音乐 6.npr	扫描封底文泉云盘的二维码获取资源
效果文件	效果 \ 第 4 章 \ 音乐 6.npr	
视频文件	视频 \ 第 4 章 \ 快速分割音乐 .mp4	
关键技术	"分割"按钮	

01 ▶ 在 Nuendo 工作界面中，选择"文件"|"打开"命令，打开一个工程文件，如图 4-21 所示。

图 4-21　打开一个工程文件

02 ▶ 在工具栏中单击"分割"按钮 ✂，如图 4-22 所示。

图 4-22　单击"分割"按钮

> **专家提醒** 用户可以在按住【Alt】键的同时拆分音乐素材，则 Nuendo 软件将以分割点与音频素材开始位置的距离作为标准长度，直接将音乐素材按该标准长度等比拆分为多段音乐素材。

03 ▶ 此时鼠标指针呈剪刀形状，移动鼠标指针至音频轨道上需要拆分的位置处，如图 4-23 所示。

图 4-23　移动鼠标指针

04 ▶ 在需要拆分的位置处单击，即可快速拆分音乐，如图 4-24 所示。

图 4-24　快速拆分音乐后的效果

4.2.3　从光标处分割

在 Cubase 软件中，用户可以使用"在光标处分割"功能在时间线处切割音乐素材，其具

体操作步骤如下。

操练 + 视频	——从光标处分割	
素材文件	素材 \ 第 4 章 \ 音乐 7.cpr	扫描封底
效果文件	效果 \ 第 4 章 \ 音乐 7.cpr	文泉云盘 的二维码
视频文件	视频 \ 第 4 章 \ 从光标处分割 .mp4	获取资源
关键技术	"在光标处分割"命令	

01 ▶ 在 Cubase 界面中,选择"文件" |"打开"命令,打开一个工程文件,如图 4-25 所示。

图 4-25 打开一个工程文件

02 ▶ 在音频轨道上移动时间线至合适的位置,选择"编辑" |"功能" |"在光标处分割"命令,如图 4-26 所示。

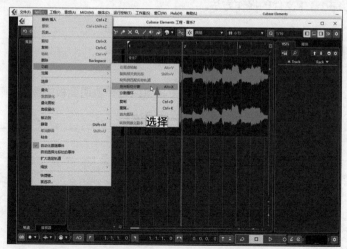

图 4-26 选择"在光标处分割"命令

专家
提醒
除了上述方法可以从光标处拆分音乐外，用户还可以按【Alt+X】组合键进行拆分操作。

03 ▶ 执行操作后，即可从光标处分割音乐素材，如图 4-27 所示。

图 4-27 从光标处分割音乐后的效果

4.3 应用工具组编辑音乐

在工具栏中，一些工具组是专门用来编辑音乐的，例如运用对象选择工具选择音乐、运用擦除工具擦除音乐、运用缩放工具缩放音乐以及运用颜色工具设置音乐颜色属性等。本节主要介绍应用工具组编辑音乐文件的操作方法。

4.3.1 应用对象选择工具

在 Cubase/Nuendo 软件中，使用对象选择工具可以选择轨道面板中需要编辑的音乐素材。下面介绍应用对象选择工具 选择音乐素材的操作方法。

操练 + 视频	——应用对象选择工具	
素材文件	素材 \ 第 4 章 \ 音乐 8.cpr	扫描封底文泉云盘的二维码获取资源
效果文件	无	
视频文件	视频 \ 第 4 章 \ 应用对象选择工具 .mp4	
关键技术	对象选择工具	

01 ▶ 在 Cubase 界面中，选择"文件"|"打开"命令，打开一个工程文件，如图 4-28 所示。

图 4-28　打开一个工程文件

02 ▶ 在工具栏中选取对象选择工具 ，如图 4-29 所示。

图 4-29　选取对象选择工具

03 ▶ 将鼠标指针移至音频轨道中的音乐素材上单击，即可选择该轨道内的音乐素材，此时素材呈深色显示，表示该音乐素材已被选中，如图 4-30 所示。

图 4-30　选择音乐素材

在 Cubase/Nuendo 软件中，用户选取工具栏中的"对象选择"工具后，在轨道面板中按住【Shift】键的同时在多个不同的音乐素材片段上单击，即可选中多段音乐素材，被选中的音乐素材四周呈深色显示，如图 4-31 所示。

专家提醒

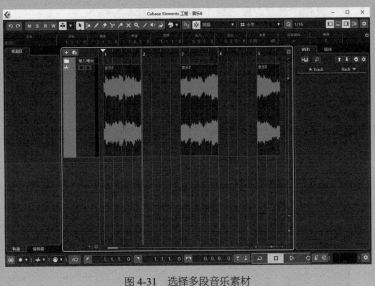

图 4-31　选择多段音乐素材

4.3.2　应用粘合工具

在 Cubase/Nuendo 软件中，使用粘合工具可以将多个已拆分的音乐片段进行合并操作。下面介绍应用粘合工具合并音乐素材的操作方法。

操练 + 视频	——应用粘合工具	
素材文件	素材 \ 第 4 章 \ 音乐 9.cpr	扫描封底文泉云盘的二维码获取资源
效果文件	效果 \ 第 4 章 \ 音乐 9.cpr	
视频文件	视频 \ 第 4 章 \ 应用粘合工具 .mp4	
关键技术	粘合工具	

01 ▶ 在 Cubase 界面中，选择 "文件" | "打开" 命令，打开一个工程文件，如图 4-32 所示。

图 4-32　打开一个工程文件

专家提醒　在 Cubase/Nuendo 软件中，粘合工具只针对被拆分的音乐才有效，如果在一整段未被拆分的音乐中应用粘合工具，则是没有意义和作用的。

02 ▶ 在工具栏中选取粘合工具 ，如图 4-33 所示。

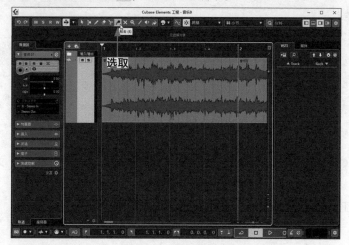

图 4-33　选取粘合工具

03 ▶ 将鼠标指针移至轨道面板中已被拆分的音乐素材上，多次单击，即可将多段音乐素材合并为一段音乐素材，如图 4-34 所示。

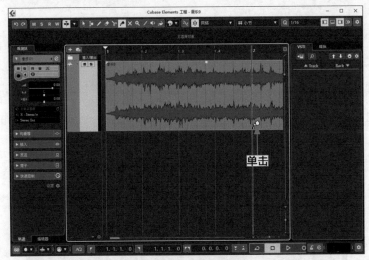

图 4-34　合并音乐素材

> **专家提醒**　在 Cubase/Nuendo 软件中，用户还可以将多段 MIDI 音乐合并为一段 MIDI 音乐。

4.3.3　应用擦除工具

在 Cubase/Nuendo 软件中，用户使用擦除工具◆可以擦除轨道面板中不需要的音乐片段，该工具的作用相当于删除操作。下面介绍运用擦除工具擦除音乐片段的操作方法。

操练＋视频	——应用擦除工具	
素材文件	素材＼第 4 章＼音乐 10.cpr	扫描封底文泉云盘的二维码获取资源
效果文件	效果＼第 4 章＼音乐 10.cpr	
视频文件	视频＼第 4 章＼应用擦除工具 .mp4	
关键技术	"擦除"工具	

01 ▶ 在 Cubase 界面中，选择"文件"|"打开"命令，打开一个工程文件，如图 4-35 所示。

02 ▶ 在工具栏中选取擦除工具◆，如图 4-36 所示。

图 4-35 打开一个工程文件

图 4-36 选取擦除工具

 专家提醒 在乐谱窗口中，用户还可以使用擦除工具擦除五线谱中不需要的音符对象。

03 ▶ 将鼠标指针移至轨道面板中第 2 段音乐素材上，此时鼠标指针呈橡皮擦形状，如图 4-37 所示。

04 ▶ 在音乐素材上单击，即可擦除音乐片段，此时轨道面板中被擦除的音乐位置呈空白显示，如图 4-38 所示。

图 4-37　鼠标指针呈橡皮擦形状

图 4-38　擦除音乐片段

专家
提醒
在轨道面板中需要擦除的音乐素材上右击，在弹出的浮动面板中选取擦除工具，如图 4-39 所示，也可以快速切换至擦除状态。

图 4-39　选取擦除工具

4.3.4　应用缩放工具

在 Cubase/Nuendo 软件中，使用缩放工具 🔍 可以对轨道面板中的音乐素材进行缩放操作，以此方便用户查看更加细致的音波效果。下面介绍应用缩放工具缩放音乐素材的操作方法。

操练 + 视频	——应用缩放工具	
素材文件	素材 \ 第 4 章 \ 音乐 11.cpr	扫描封底文泉云盘的二维码获取资源
效果文件	效果 \ 第 4 章 \ 音乐 11.cpr	
视频文件	视频 \ 第 4 章 \ 应用缩放工具 .mp4	
关键技术	"缩放"工具	

01 ▶ 在 Cubase 界面中，选择"文件"|"打开"命令，打开一个工程文件，如图 4-40 所示。

图 4-40　打开一个工程文件

02 ▶ 在工具栏中选取缩放工具 🔍，将鼠标指针移至音频轨道右侧的音乐素材上，按住并拖曳，绘制一个缩放区域，如图 4-41 所示。

图 4-41　绘制一个缩放区域

03 ▶ 释放鼠标左键，即可对轨道面板中的音乐素材进行缩放操作，此时音乐素材的音波有所变化，显示得更加细致，如图 4-42 所示。

图 4-42 对音乐素材进行缩放操作的效果

> **专家提醒** 在轨道面板中需要缩放的音乐素材上右击，在弹出的浮动面板中选取缩放工具，如图 4-43 所示，也可以快速切换至音乐缩放状态。

图 4-43 选取缩放工具

4.3.5 应用静音工具

在 Cubase/Nuendo 软件中，使用静音工具✖可以对轨道面板中的音乐素材执行静音操作，再次在已静音的素材上单击，即可取消音乐素材的静音操作，其具体操作步骤如下。

操练 + 视频	——应用静音工具	
素材文件	素材 \ 第 4 章 \ 音乐 12.cpr	扫 描 封 底
效果文件	效果 \ 第 4 章 \ 音乐 12.cpr	文 泉 云 盘 的 二 维 码
视频文件	视频 \ 第 4 章 \ 应用静音工具 .mp4	获 取 资 源
关键技术	"静音" 工具	

01 ▶ 在 Cubase 界面中，选择 "文件" | "打开" 命令，打开一个工程文件，如图 4-44 所示。

图 4-44　打开一个工程文件

02 ▶ 在工具栏中选取静音工具✗，将鼠标指针移至轨道面板中第 2 条轨道的音乐素材上，此时鼠标指针呈 × 形状✗，如图 4-45 所示。

图 4-45　鼠标指针呈 × 形状

> **专家提醒** 在轨道面板中需要静音处理的音乐素材上右击，在弹出的浮动面板中选取静音工具，也可以快速切换至静音处理状态。

03 ▶ 在音乐素材上单击，即可对音乐素材执行静音操作，被静音处理的音乐素材呈深蓝色显示，如图 4-46 所示。

图 4-46　被静音处理的音乐素材呈深蓝色显示

4.3.6　应用画笔工具

在 Cubase/Nuendo 软件中，画笔工具 ✎ 的应用非常广泛，对音频的大多数处理都会应用到画笔工具，在 MIDI 音乐的处理中，用户还可以使用画笔工具来创建音符对象。下面介绍运用画笔工具调整音频音量大小的操作方法。

操练 + 视频	——应用画笔工具	
素材文件	素材 \ 第 4 章 \ 音乐 13.npr	扫描封底文泉云盘的二维码获取资源
效果文件	效果 \ 第 4 章 \ 音乐 13.npr	
视频文件	视频 \ 第 4 章 \ 应用画笔工具 .mp4	
关键技术	画笔工具	

01 ▶ 在 Nuendo 界面中，选择"文件"|"打开"命令，打开一个工程文件。在工具栏中选取画笔工具 ✎，如图 4-47 所示。

02 ▶ 将鼠标指针移至轨道面板中的音乐素材上，此时鼠标指针呈画笔形状，单击即可添加一条蓝色控制线，如图 4-48 所示。

图 4-47　选取画笔工具

图 4-48　添加一条蓝色控制线

03 ▶ 在蓝色控制线的顶部单击，添加一个关键帧，并向上拖曳调整关键帧的位置，以放大音乐的声音，此时音波随之被放大，如图 4-49 所示。

> **专家提醒**　在"采样编辑器"窗口中，用户也可以使用画笔工具来编辑音乐素材，操作方法与上述方法类似。

04 ▶ 在蓝色控制线的尾部单击，添加第二个关键帧，并向下拖曳调整关键帧的位置，以调小音乐的声音，此时音波随之变小，如图 4-50 所示。

图 4-49　放大音乐的声音

图 4-50　调小音乐的声音

> **专家提醒** 在轨道面板中的音乐素材上右击，在弹出的浮动面板中选取画笔工具，也可以快速切换至画笔编辑状态。

05 ▶ 音乐编辑完成后，按【Enter】键播放音乐，试听音乐的声音效果，如图 4-51 所示。

图 4-51　试听音乐的声音效果

4.3.7 应用颜色工具

在 Cubase/Nuendo 软件中，运用颜色工具 ➡ 可以设置轨道中音乐的不同颜色，方便用户区分不同的音乐。下面介绍运用颜色工具设置音乐素材颜色的操作方法。

操练 + 视频 ——应用颜色工具		
素材文件	素材 \ 第 4 章 \ 音乐 14.cpr	扫描封底文泉云盘的二维码获取资源
效果文件	效果 \ 第 4 章 \ 音乐 14.cpr	
视频文件	视频 \ 第 4 章 \ 应用颜色工具 .mp4	
关键技术	颜色工具	

01 ▶ 在 Cubase 界面中，选择"文件"|"打开"命令，打开一个工程文件，如图 4-52 所示。

图 4-52 打开一个工程文件

02 ▶ 在工具栏中选取颜色工具 ➡，如图 4-53 所示。

图 4-53 选取颜色工具

03 ▶ 将鼠标指针移至轨道面板中需要填充颜色的音乐素材上，此时鼠标指针呈颜料桶形状 ，如图 4-54 所示。

| 专家提醒 | 在轨道面板中的音乐素材上右击，在弹出的浮动面板中选取颜色工具，也可以快速切换至素材颜色编辑状态。 |

图 4-54　鼠标指针呈颜料桶形状

04 ▶ 单击即可设置音乐片段的颜色，效果如图 4-55 所示。

图 4-55　设置音乐素材的颜色

PART THREE

03

提高篇

制作音乐媒体文件

~ 学前提示 ~

在进行大量录音工作或导入许多音频素材之后，Cubase/Nuendo 软件工程窗口中的内容变得丰富了，音频素材也随之增多。因此，将大量的音乐媒体文件有效地组织起来，是非常重要的。本章将详细地介绍制作音乐媒体文件的操作方法。

~ 知识重点 ~

☒ 打开媒体库　　　　☒ 导出素材池　　　　☒ 转换媒体文件
☒ 打开"素材池"窗口　☒ 打开循环浏览器　　☒ 创建新版本
☒ 导入素材池　　　　☒ 移除未使用媒体文件

~ 学完本章你会做什么 ~

☒ 学会打开声音浏览器　　☒ 学会插入到工程
☒ 学会在工程中选择　　　☒ 学会清空垃圾桶
☒ 学会生成缩略图缓存　　☒ 学会准备存档对象

5.1　打开媒体窗口

在制作音乐媒体文件之前，首先需要打开媒体窗口。本节详细介绍打开媒体库、打开"素材池"窗口、打开循环浏览器以及打开声音浏览器的操作方法。

▌5.1.1　打开媒体库

媒体库是用来放置音乐素材的抽象容器。先打开媒体库，然后才能放置音乐素材。打开媒体库的具体方法是：在 Cubase/Nuendo 界面中，选择"媒体"|MediaBay 命令，打开"媒体库"窗口即可，如图 5-1 所示。

图 5-1　打开"媒体库"窗口

5.1.2　打开"素材池"窗口

素材池是应用相同的管理属性的磁带或磁盘的集合，每个素材池只包含一种类型的媒体，使用素材池可以定义应用于一组媒体的属性。在 Cubase 软件中，可以使用"打开素材池窗口"功能将"素材池"窗口打开。

 操练 + 视频 ——打开"素材池"窗口

素材文件	素材 \ 第 5 章 \ 音乐 1.cpr	扫描封底文泉云盘的二维码获取资源
效果文件	无	
视频文件	视频 \ 第 5 章 \ 打开"素材池"窗口 .mp4	
关键技术	"打开素材池窗口"命令	

01 ▶ 在 Cubase 界面中，选择"文件"|"打开"命令，打开一个工程文件，如图 5-2 所示。

02 ▶ 选择"媒体"|"打开素材池窗口"命令，如图 5-3 所示。

图 5-2　打开一个工程文件

图 5-3　选择"打开素材池窗口"命令

> **专家提醒** 在 Cubase 和 Nuendo 界面中，除了上述方法可以打开"素材池"窗口外，用户还可以按【Ctrl+P】组合键进行打开操作。

03 ▶ 执行操作后，即可打开"素材池"窗口，如图 5-4 所示。

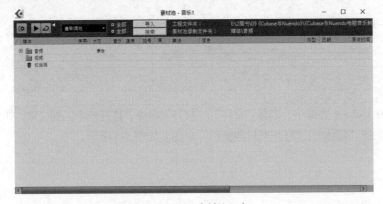

图 5-4　打开"素材池"窗口

5.1.3 打开循环浏览器

在 Cubase 界面中，可以通过"循环浏览器"命令打开"循环浏览器"窗口，在该窗口中可以循环浏览音频素材。

打开循环浏览器的具体方法是：选择菜单栏中的"媒体"|"循环浏览器"命令，即可打开"循环浏览器"窗口，如图 5-5 所示。

图 5-5 打开"循环浏览器"窗口

 在 Cubase 和 Nuendo 界面中，除了上述方法可以打开循环浏览器外，用户还可以按【F6】键进行打开操作。

5.1.4 打开声音浏览器

在 Cubase 界面中，可以通过"声音浏览器"命令打开"声音浏览器"窗口，在该窗口中可以浏览音频素材。

打开声音浏览器的具体方法是：选择菜单栏中的"媒体"|"声音浏览器"命令，即可打开"声音浏览器"窗口，如图 5-6 所示。

 在菜单栏中单击"媒体"菜单，在弹出的菜单列表中按【S】键，也可以打开声音浏览器。

图 5-6　打开"声音浏览器"窗口

5.2　导入 / 导出素材池

在媒体中还可以导入和导出素材，这里的导入操作和前面 2.3 节介绍的导入媒体素材的操作略有不同。本节介绍导入和导出素材池的操作方法。

5.2.1　导入素材池

在 Nuendo 界面中，使用"导入媒体"功能可以导入素材库对象，其具体操作步骤如下。

操练 + 视频	——导入素材池	
素材文件	素材 \ 第 5 章 \ 音乐 2.npr、音乐 3.mp3	扫 描 封 底文 泉 云 盘的 二 维 码获 取 资 源
效果文件	效果 \ 第 5 章 \ 音乐 2.npr	
视频文件	视频 \ 第 5 章 \ 导入素材池 .mp4	
关键技术	"导入素材池"命令	

01 ▶ 在 Nuendo 界面中，选择"文件" |"打开"命令，打开一个工程文件，如图 5-7 所示。

02 ▶ 选择"媒体" |"导入素材池"命令，打开"素材池 - 音乐 2"窗口。单击"导入"按钮，如图 5-8 所示。

专家
提醒
在 Cubase 和 Nuendo 界面中，除了上述方法可以执行"导入素材池"命令外，用户还可以在"媒体"菜单下按【R】键执行该命令。

图 5-7　打开一个工程文件

图 5-8　单击"导入"按钮

03 ▶ 弹出"导入媒体"对话框，选择合适的素材库文件，如图 5-9 所示。

04 ▶ 单击"打开"按钮，弹出"导入选项：音乐 3"对话框。单击"确定"按钮，如图 5-10 所示，即可将素材导入素材池中。

图 5-9　选择合适的素材库文件

图 5-10　单击"确定"按钮

05 ▶ 在"音频"选项区中添加新导入的素材库文件，如图 5-11 所示。

图 5-11　导入素材池后的效果

5.2.2　导出素材池

在 Nuendo 界面中，使用"导出素材池"命令可以导出素材库文件，其具体操作步骤如下。

操练 + 视频	——导出素材池	
素材文件	素材 \ 第 5 章 \ 音乐 3.npr	扫描封底文泉云盘的二维码获取资源
效果文件	效果 \ 第 5 章 \ 音乐 3..npl	
视频文件	视频 \ 第 5 章 \ 导出素材池 .mp4	
关键技术	"导出素材池"命令	

01 ▶ 在 Nuendo 界面中，选择"文件"|"打开"命令，打开一个工程文件，如图 5-12 所示。

图 5-12　打开一个工程文件

02 ▶ 选择"媒体"|"打开素材池窗口"命令，打开"素材池 - 音乐 3"窗口。展开"音频"选区选择音乐素材，在音乐素材上单击鼠标右键，在弹出的快捷菜单中选择"导出素材池"命令，如图 5-13 所示。

图 5-13　选择"导出媒体池"命令

03 ▶ 弹出"导出素材池"对话框，设置文件名和保存路径，如图 5-14 所示。

图 5-14　设置文件名和保存路径

04 ▶ 单击"保存"按钮，即可导出素材池。

5.3　使用媒体文件

在 Cubase/Nuendo 软件中，可以对媒体文件进行查找、移除以及转换等操作。本节详细介绍使用媒体文件的操作方法。

5.3.1 转换媒体文件

使用 Cubase 软件中的"转换文件"功能可以对文件的格式进行转换，其具体操作步骤如下。

操练 + 视频	——转换媒体文件	
素材文件	素材 \ 第 5 章 \ 音乐 4.cpr	扫描封底文泉云盘的二维码获取资源
效果文件	效果 \ 第 5 章 \ 音乐 4.cpr	
视频文件	视频 \ 第 5 章 \ 转换媒体文件 .mp4	
关键技术	"转换文件"命令	

01 ▶ 在 Cubase 界面中，选择"文件"|"打开"命令，打开一个工程文件，如图 5-15 所示。

图 5-15　打开一个工程文件

02 ▶ 选择"媒体"|"打开素材池窗口"命令，打开"素材池 - 音乐 4"窗口。在"音频"选项区中选择合适的音乐文件，单击鼠标右键，在弹出的快捷菜单中选择"转换文件"选项如图 5-16 所示。

图 5-16　选择"转换文件"选项

03 ▶ 弹出"转换选项"对话框，单击"采样率"左侧的下拉按钮，在弹出的列表框中选择合适的选项，如图 5-17 所示。

04 ▶ 单击"文件格式"左侧的下拉按钮，在弹出的列表框中选择"AIFF 文件"选项，如图 5-18 所示。

图 5-17 选择合适的选项

图 5-18 选择"AIFF 文件"选项

05 ▶ 单击"确定"按钮，弹出"正在转换文件：音乐 4"对话框，开始转换文件，并显示转换进度。转换完成后，显示转换后的媒体文件对象，如图 5-19 所示。

图 5-19 转换媒体文件后的效果

 专家提醒 除了运用上述方法可以转换媒体文件外，用户还可以在"素材池"窗口中选择"媒体" | "转换文件"命令转换媒体文件。

5.3.2 生成缩略图缓存

在 Cubase 界面中，使用"生成缩略图缓存"功能可以生成最少缓存，其具体操作步骤如下。

操练 + 视频	——生成缩略图缓存	
素材文件	素材 \ 第 5 章 \3D 相册 .cpr	扫描封底文泉云盘的二维码获取资源
效果文件	效果 \ 第 5 章 \3D 相册 .cpr	
视频文件	视频 \ 第 5 章 \ 生成缩略图缓存 .mp4	
关键技术	"生成缩略图缓存" 命令	

01 ▶ 在 Cubase 界面中，选择 "文件" | "打开" 命令，打开一个工程文件，如图 5-20 所示。

图 5-20　打开一个工程文件

02 ▶ 选择 "媒体" | "打开素材池窗口" 命令，打开 "素材池" 窗口。在 "视频" 选项区中选择视频素材，如图 5-21 所示。

图 5-21　选择视频素材

03 ▶ 在菜单栏中选择 "媒体" | "生成缩略图缓存" 命令，如图 5-22 所示。执行操作后，即可生成缩略图缓存文件。

图 5-22 选择"生成缩略图缓存"命令

5.3.3 提取视频中的声音

在 Cubase 界面中，使用"从视频文件中提取音频"功能可以从视频文件中提取音频，其具体操作步骤如下。

操练 + 视频	——提取视频中的声音	
素材文件	素材 \ 第 5 章 \ 图书宣传 .cpr	扫描封底文泉云盘的二维码获取资源
效果文件	效果 \ 第 5 章 \ 图书宣传 .cpr	
视频文件	视频 \ 第 5 章 \ 提取视频中声音 .mp4	
关键技术	"从视频文件中提取音频"命令	

01 ▶ 在 Cubase 界面中，选择"文件"|"打开"命令，打开一个工程文件，如图 5-23 所示。

图 5-23 打开一个工程文件

02 ▶ 选择"媒体"|"打开素材池窗口"命令，打开"素材池"窗口。在"视频"选项区中选择视频素材，选择"媒体"|"从视频文件中提取音频"命令，如图 5-24 所示。

图 5-24　选择"从视频文件中提取音频"命令

03 ▶ 弹出"正在从视频文件中导入音频流"对话框，其中显示正在导入音频流的进度，如图 5-25 所示。

04 ▶ 稍等片刻，即可弹出"导入选项: 图书宣传 -01"对话框，单击"确定"按钮，如图 5-26 所示。

图 5-25　显示正在导入音频流的进度

图 5-26　单击"确定"按钮

05 ▶ 执行操作后，即可提取视频文件中的音频，在"音频"选项区中显示提取的音频对象，如图 5-27 所示。

专家提醒

除了运用上述方法可以提取视频中的声音外，用户还可以在"素材池"窗口中选择视频素材，单击鼠标右键，在弹出的快捷菜单中选择"从视频文件中提取音频"命令，从而提取音频。

用户可以在"媒体"菜单下按【X】键，也可以快速提取视频文件中的音频流。

图 5-27 提取音频后的效果

5.4 管理媒体文件

在 Cubase/Nuendo 软件中，可以对媒体文件进行管理，如创建新版本、插入到工程、在工程中选择以及搜索媒体文件等。下面介绍管理媒体文件的操作方法。

5.4.1 创建新版本

在 Cubase 中，使用"新版本"功能可以创建新版本的文件对象，其具体操作步骤如下。

操练 + 视频	——创建新版本	
素材文件	素材\第 5 章\音乐 5.cpr	扫描封底文泉云盘的二维码获取资源
效果文件	效果\第 5 章\音乐 5.cpr	
视频文件	视频\第 5 章\创建新版本 .mp4	
关键技术	"新版本"命令	

01 ▶ 在 Cubase 界面中，选择"文件"|"打开"命令，打开一个工程文件，如图 5-28 所示。

02 ▶ 选择"媒体"|"打开素材池窗口"命令，打开"素材池"窗口。在"音频"选项区中选择音频素材，选择"媒体"|"新版本"命令，如图 5-29 所示。

图 5-28　打开一个工程文件

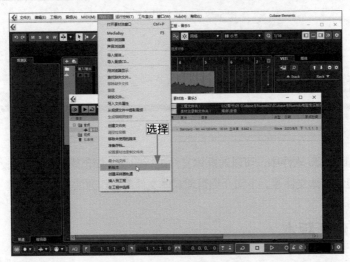

图 5-29　选择"新版本"命令

03 ▶ 执行操作后，即可创建新版本文件，如图 5-30 所示。

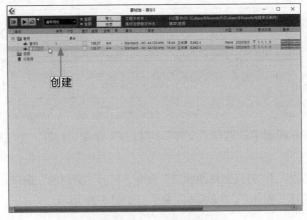

图 5-30　创建新版本后的效果

除了运用上述方法可以创建新版本外，用户还可以在"素材池"窗口中选择音频素材，单击鼠标右击，在弹出的快捷菜单中选择"新版本"选项，以创建新版本。

5.4.2　插入到工程

在 Cubase 中，使用"媒体"|"插入到工程"子菜单中的"在光标处""在左定位点""在原点"命令可以将"素材池"窗口中的音频文件插入工程窗口中。

1. 插入到光标处

在 Cubase 软件中，使用"插入到工程"子菜单中的"在光标处"命令可以将音频文件插入播放指针的位置，其具体操作步骤如下。

操练 + 视频	——插入到工程	
素材文件	素材 \ 第 5 章 \ 音乐 6.cpr	扫描封底文泉云盘的二维码获取资源
效果文件	效果 \ 第 5 章 \ 音乐 6.cpr	
视频文件	视频 \ 第 5 章 \ 插入到工程 .mp4	
关键技术	"在光标处"命令	

01 ▶ 在 Cubase 界面中，选择"文件"|"打开"命令，打开一个工程文件，如图 5-31 所示。

图 5-31　打开一个工程文件

02 ▶ 单击"运动控制"面板中的"开始"按钮 ▷，播放音乐，至合适位置后单击"停止"按钮 ▫，停止播放音乐并指定播放指针位置，如图 5-32 所示。

图 5-32　指定播放指针位置

03 ▶ 选择"媒体"|"打开素材池窗口"命令，打开"素材池"窗口。选择音频素材，选择"媒体"|"插入到工程"|"在光标处"命令，如图 5-33 所示。

图 5-33　选择"在光标处"命令

04 ▶ 执行操作后，即可将文件插入光标处，在工程窗口中查看插入后的效果，如图 5-34 所示。

图 5-34　插入光标处后的工程文件效果

2．插入到左定位点

在 Cubase 软件中，使用"插入到工程"子菜单中的"在左定位点"命令可以将音频文件插入工程窗口的左边界位置处。

插入到左定位点的具体方法是：在工程窗口中，指定左定位点的位置，然后选择"媒体"|"打开素材池窗口"命令，打开"素材池"窗口，之后选择音频素材，选择"媒体"|"插入到工程"|"在左定位点"命令，即可插入到左边界位置，效果如图 5-35 所示。

图 5-35　插入到左定位点后的工程文件效果

3．插入到原点位置

在 Cubase 软件中，使用"插入到工程"子菜单中的"在原点"选择可以将音频文件插入到工程窗口的原始位置处。

插入到原点位置的具体方法是：在工程窗口中，选择"媒体"|"打开素材池窗口"命令，打开"素材池"窗口，之后选择音频素材，选择"媒体"|"插入到工程"|"在原点"命令，即可插入到原点位置，效果如图 5-36 所示。

图 5-36　插入到原点位置后的工程文件效果

5.4.3 在工程中选择

在 Cubase 中，使用"在工程中选择"命令可以在工程窗口中选中音频素材，其具体操作
步骤如下。

操练 + 视频	——在工程中选择	
素材文件	素材 \ 第 5 章 \ 音乐 7.cpr	扫描封底文泉云盘的二维码获取资源
效果文件	无	
视频文件	视频 \ 第 5 章 \ 在工程中选择 .mp4	
关键技术	"在工程中选择"命令	

01 ▶ 在 Cubase 界面中，选择"文件"|"打开"命令，打开一个工程文件，如图 5-37 所示。

图 5-37　打开一个工程文件

02 ▶ 选择"媒体"|"打开素材池窗口"命令，打开"素材池"窗口。选择音频素材，选
择"媒体"|"在工程中选择"命令，如图 5-38 所示。

图 5-38　选择"在工程中选择"命令

03 ▶ 执行操作后，即可选中工程窗口中的音频素材，如图 5-39 所示。

图 5-39　选中工程窗口中的音频素材

5.4.4　搜索媒体文件

在 Cubase 中，使用"搜索媒体"命令可以搜索出媒体文件对象，其具体操作步骤如下。

操练＋视频	——搜索媒体文件	
素材文件	无	扫描封底文泉云盘的二维码获取资源
效果文件	无	
视频文件	视频＼第 5 章＼搜索媒体文件 .mp4	
关键技术	"搜索媒体"命令	

01 ▶ 在 Cubase 界面中，新建一个工程文件。选择"媒体"|"打开素材池窗口"命令，打开"素材池"窗口。单击"搜索"按钮，如图 5-40 所示。

图 5-40　单击"搜索"按钮

02 ▶ 展开面板，在"名称"左侧的文本框中输入"音乐7"。单击"位置"左侧的下拉
按钮 ▼，弹出列表框，选择合适的选项，如图 5-41 所示。

图 5-41　选择合适的选项

03 ▶ 单击"搜索"按钮，开始搜索媒体文件，稍后显示搜索结果，如图 5-42 所示。

图 5-42　显示搜索结果

5.5　管理素材池文件

¶

除了可以管理媒体文件外，还可以管理素材池文件。用户可以在"素材池"窗口中进行创建文件夹、清空垃圾桶、移除未使用的媒体文件以及准备存档对象等操作，下面分别介绍。

5.5.1　创建文件夹

在 Cubase 中，使用"创建文件夹"命令在"素材池"窗口中可以创建新文件夹对象，其具体操作步骤如下。

操练 + 视频	——创建文件夹	
素材文件	无	扫描封底 文泉云盘 的二维码 获取资源
效果文件	效果 \ 第 5 章 \ 音乐素材 .cpr	
视频文件	视频 \ 第 5 章 \ 创建文件夹 .mp4	
关键技术	"创建文件夹"命令	

01 ▶ 在 Cubase 界面中，新建一个工程文件。选择"媒体"|"打开素材池窗口"命令，打开"素材池"窗口。在"媒体"选项区中选择"音频"选项，选择"媒体"|"创建文件夹"命令，如图 5-43 所示。

 除了运用上述方法可以创建文件夹外，用户还可以在"素材池"窗口中选择合适的文件选项，单击鼠标右键，在弹出的快捷菜单中选择"创建文件夹"命令，即可创建文件夹。

图 5-43　选择"创建文件夹"命令

02 ▶ 执行操作后，即可新建一个文件夹，如图 5-44 所示。

图 5-44　新建文件夹

03 ▶ 设置新文件夹名称为"音乐素材"，按【Enter】键确认即可，如图 5-45 所示。

图 5-45　设置文件夹名称

5.5.2　清空垃圾桶

在 Cubase 中，使用"清空垃圾箱"命令可以将垃圾桶中的所有文件删除，其具体操作步骤如下。

操练 + 视频	——清空垃圾桶	
素材文件	素材 \ 第 5 章 \ 音乐 8.cpr	扫描封底文泉云盘的二维码获取资源
效果文件	效果 \ 第 5 章 \ 音乐 8.cpr	
视频文件	视频 \ 第 5 章 \ 清空垃圾桶 .mp4	
关键技术	"清空垃圾箱"命令	

01 ▶ 在 Cubase 界面中，选择"文件"|"打开"命令，打开一个工程文件，如图 5-46 所示。

图 5-46 打开一个工程文件

02 ▶ 选择"媒体"|"打开素材池窗口"命令，打开"素材池"窗口。右击"垃圾桶"选项，在弹出的快捷菜单中选择"清空垃圾箱"命令，如图 5-47 所示。

图 5-47 选择"清空垃圾箱"命令

03 ▶ 弹出确认对话框，单击"从素材池中移除"按钮，如图 5-48 所示。

04 ▶ 执行操作后，即可清空垃圾桶，垃圾桶中则不显示任何媒体文件，如图 5-49 所示。

图 5-48　单击"从素材池中移除"按钮　　　　　图 5-49　清空垃圾桶后的效果

 除了运用上述方法可以清空垃圾桶外，用户还可以在"素材池"窗口中选择"媒体"|"清空垃圾箱"命令清空垃圾桶。

5.5.3　移除未使用的媒体文件

在 Cubase 中，使用"移除未使用的媒体"命令可以将素材池中不使用的媒体文件删除，其具体操作步骤如下。

操练 + 视频	——移除媒体文件	
素材文件	素材 \ 第 5 章 \ 音乐 9.cpr	扫描封底文泉云盘的二维码获取资源
效果文件	效果 \ 第 5 章 \ 音乐 9.cpr	
视频文件	视频 \ 第 5 章 \ 移除媒体文件 .mp4	
关键技术	"移除未使用的媒体"命令	

01 ▶ 在 Cubase 界面中，选择"文件"|"打开"命令，打开一个工程文件，如图 5-50 所示。

 除了运用以下方法可以移除媒体文件外，用户还可以在"素材池"窗口的空白处右击，在弹出的快捷菜单中选择"移除未使用的媒体"命令移除媒体文件。

02 ▶ 选择"媒体"|"打开素材池窗口"命令，打开"素材池"窗口，在"音频"选区中选择需要移除的音频文件，选择"媒体"|"移除未使用的媒体"命令，如图 5-51 所示。

03 ▶ 在弹出的确认对话框中，单击"垃圾桶"按钮，如图 5-52 所示。

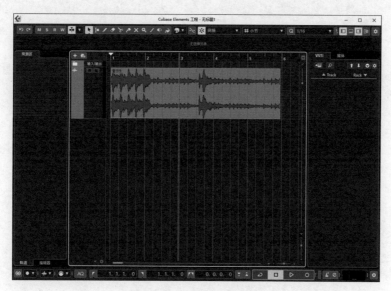

图 5-50　打开一个工程文件

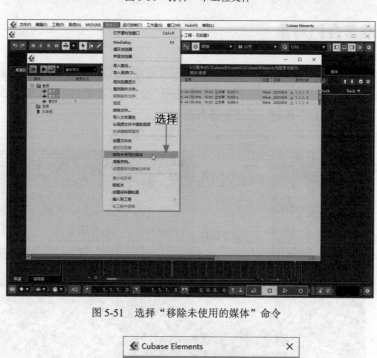

图 5-51　选择"移除未使用的媒体"命令

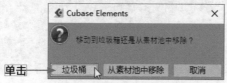

图 5-52　单击"垃圾桶"按钮

04 ▶ 执行操作后，即可移除媒体文件，并在垃圾桶中显示移除的媒体文件，如图5-53所示。

图 5-53　移除媒体文件后的效果

5.5.4　准备存档对象

在 Cubase 中，使用"准备存档"命令可以将已经处理完成的媒体文件存入档案，以备查找。准备存档对象的具体方法是：在工程文件窗口中选择"媒体"|"准备存档"命令，如图 5-54 所示，弹出对话框，单击"确定"按钮，即可准备存档对象。

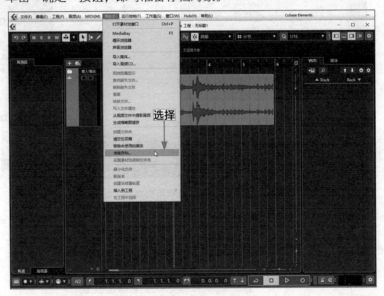

图 5-54　选择"准备存档"命令

第 6 章 调整音乐播放节拍

~ 学前提示 ~

在制作或编辑音乐后，可以对音乐文件进行播放操作。在播放音乐时，可以对音乐的播放节拍进行调整，如定位音乐位置、设置播放属性、设置节拍器属性以及设置音乐录制。本章详细介绍调整音乐播放节拍的操作方法。

~ 知识重点 ~

☒ 打开运行控制面板 ☒ 定位选区结尾 ☒ 开启节拍器

☒ 定位器到选区 ☒ 定位下一个事件 ☒ 启用外部同步功能

☒ 定位选择范围 ☒ 从选区起点后卷

~ 学完本章你会做什么 ~

☒ 学会定位下一个标记 ☒ 学会从选区结尾播放

☒ 学会定位前一个事件 ☒ 学会设置节拍器

☒ 学会从选区开始播放 ☒ 学会设置 MIDI 嘀嗒声

6.1 定位音乐位置

在播放音乐时，可以根据需要定位音乐的位置。本节介绍定位音乐选区结尾、定位下一个标记以及定位上一个事件等操作方法。

6.1.1 打开"运行控制"面板

"运行控制"面板是控制播放指针播放位置的一个控制器面板。"运行控制"面板包含"播放"和"停止"等按钮。打开"运行控制"面板的具体方法是：选择"运行控制"|"运行控制面板"命令，即可打开"运行控制"面板，如图 6-1 所示。

图 6-1 "运行控制"面板

<table>
<tr><td>专家
提醒</td><td>除了上述方法可以打开"运行控制"面板外，用户还可以按【F2】键进行打开操作。</td></tr>
</table>

6.1.2　定位器到选区

使用 Cubase/Nuendo 软件中的"设置定位点到选择范围"命令可以使左右标尺移动到当前选中素材的左右，其具体操作步骤如下。

操练 + 视频	——定位器到选区	
素材文件	素材 \ 第 6 章 \ 音乐 1.cpr	扫描封底 文泉云盘 的二维码 获取资源
效果文件	无	
视频文件	视频 \ 第 6 章 \ 定位器到选区 .mp4	
关键技术	"设置定位点到选择范围"命令	

01 ▶ 在 Cubase 界面中，选择"文件"|"打开"命令，打开一个工程文件，如图 6-2 所示。

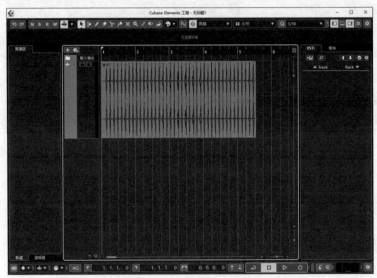

图 6-2　打开一个工程文件

02 ▶ 在音频轨道中选择音频素材，选择"运行控制"|"定位点"|"设置定位点到选择范围"命令，如图 6-3 所示。

03 ▶ 执行操作后，即可将左右标尺移动到选中素材的左右两侧，如图 6-4 所示。

图 6-3　选择"设置定位点到选择范围"命令

图 6-4　左右标尺移动后的效果

 专家提醒　除了上述方法可以定位器到选区外，用户还可以在"运行控制"菜单中按【P】键操作。

6.1.3　定位选择范围

使用 Cubase/Nuendo 软件中的"定位选择范围开始"命令可以选中在左右标尺内的素材对象。定位选择范围的具体方法是：在工程文件中选择音轨中的音频素材，选择"运行控制"|"设置工程光标位置"|"定位选择范围开始"命令即可，如图 6-5 所示。

图 6-5 选择"定位选择范围开始"命令

6.1.4 定位选区结尾

使用 Cubase/Nuendo 软件中的"定位选区结尾"命令可以选中在左右标尺内的素材对象，并将播放指针移动到右标尺，其具体操作步骤如下。

操练 + 视频	——定位选区结尾	
素材文件	素材 \ 第 6 章 \ 音乐 2.cpr	扫描封底文泉云盘的二维码获取资源
效果文件	无	
视频文件	视频 \ 第 6 章 \ 定位选区结尾 .mp4	
关键技术	"定位选区结尾"命令	

01 ▶ 在 Cubase 界面中，命令"文件"|"打开"命令，打开一个工程文件，如图 6-6 所示。

图 6-6 打开一个工程文件

02 ▶ 在音频轨道中选择音频素材,选择"运行控制"|"设置工程光标位置"|"定位选区结尾"命令,如图 6-7 所示。

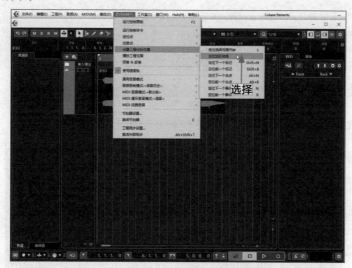

图 6-7　选择"定位选区结尾"命令

03 ▶ 执行操作后,即可定位选区结尾,此时播放指针移至右侧的标尺处,如图 6-8 所示。

图 6-8　定位选区结尾后的效果

6.1.5　定位下一个标记

使用 Cubase/Nuendo 软件中的"定位下一个标记"命令可以将播放指针移动到下一个标记位置,其具体操作步骤如下。

操练 + 视频	——定位下一个标记	
素材文件	素材\第 6 章\音乐 3.cpr	扫描封底文泉云盘的二维码获取资源
效果文件	无	
视频文件	视频\第 6 章\定位下一个标记 .mp4	
关键技术	"定位下一个标记"命令	

01 ▶ 在 Cubase 界面中，选择"文件"|"打开"命令，打开一个工程文件，如图 6-9 所示。

图 6-9　打开一个工程文件

02 ▶ 选择"运行控制"|"设置工程光标位置"|"定位下一个标记"命令，如图 6-10 所示。

图 6-10　选择"定位下一个标记"命令

专家
提醒　除了上述方法可以定位下一个标记外，用户还可以按【Shift＋N】组合键，或者在"运行控制"菜单下按【A】键，也可以快速定位下一个标记。

03 ▶ 执行操作后，即可定位下一个标记，如图 6-11 所示。

图 6-11　定位下一个标记后的效果

6.1.6　定位前一个标记

使用 Cubase/Nuendo 软件中的"定位前一个标记"命令可以将播放指针移动到前一个标记位置。定位前一个标记的具体方法是：在工程文件中，选择菜单栏中的"运行控制"|"设置工程光标位置"|"定位前一个标记"命令，如图 6-12 所示。执行操作后，即可定位前一个标记位置。

图 6-12　选择"定位前一个标记"命令

> **专家提醒** 除了上述方法可以定位前一个标记外，用户还可以按【Shift + B】组合键，或者在"运行控制"菜单下按【E】键，也可以快速定位前一个标记。

6.1.7 定位下一个事件

使用 Cubase/Nuendo 软件中的"定位下一个事件"命令可以将播放指针移动到下一个素材位置，其具体操作步骤如下。

操练 + 视频	——定位下一个事件	
素材文件	素材 \ 第 6 章 \ 音乐 4.cpr	扫描封底文泉云盘的二维码获取资源
效果文件	无	
视频文件	视频 \ 第 6 章 \ 定位下一个事件 .mp4	
关键技术	"定位下一个事件"命令	

01 ▶ 在 Cubase 界面中，选择"文件"|"打开"命令，打开一个工程文件，如图 6-13 所示。

图 6-13 打开一个工程文件

02 ▶ 选择"运行控制"|"设置工程光标位置"|"定位下一个事件"命令，如图 6-14 所示。

图 6-14　选择"定位下一个事件"命令

03 ▶ 执行操作后，即可定位下一个事件，如图 6-15 所示。

图 6-15　定位下一个事件后的效果

除了上述方法可以定位下一个事件外，用户还可以按【N】键定位下一个事件。

6.1.8　定位前一个事件

使用 Cubase/Nuendo 软件中的"定位前一个事件"命令可以将播放指针移动到前一个素材

位置。定位前一个事件的具体方法是：在工程文件中，选择菜单栏中的"运行控制"|"设置工程光标位置"|"定位前一个事件"命令，如图 6-16 所示。

图 6-16　选择"定位前一个事件"命令

执行上述操作后，即可将播放指针定位到前一个事件的位置。

> **专家提醒** 除了上述方法可以定位前一个事件外，用户可以按【B】键，或者在"运行控制"菜单下按【R】键，快速执行"定位前一个事件"命令。

6.2　设置播放属性

在 Cubase/Nuendo 软件中，可以在播放音乐时对音乐的播放属性进行设置。本节主要介绍从选区开始后卷、从选区结尾后卷、前卷到选区开始、前卷到选区结尾、从选区开始播放以及播放到选区开始等操作方法。

6.2.1　从选区起点后卷

在 Cubase/Nuendo 软件中，使用"从选区起点后卷"命令可以从选中的素材起始位置开始播放，直到延后播放的长度停止，其具体操作步骤如下。

01 ▶ 在 Cubase 界面中，选择"文件"|"打开"命令，打开一个工程文件，如图 6-17 所示。

02 ▶ 在音频轨道上选择音频素材，在菜单栏中选择"运行控制"|"预卷 & 后卷"|"从选区起点后卷"命令，如图 6-18 所示。

操练＋视频 ——从选区起点后卷

素材文件	素材＼第 6 章＼音乐 5.cpr	扫 描 封 底
效果文件	无	文 泉 云 盘
视频文件	视频＼第 6 章＼从选区起点后卷 .mp4	的 二 维 码
关键技术	"从选区开始后卷"命令	获 取 资 源

图 6-17　打开一个工程文件

图 6-18　选择"从选区开始后卷"命令

> **专家提醒**　用户在"运行控制"菜单下按【S】键，也可以快速执行"从选区开始后滚"命令。

03 ▶ 执行操作后，即可开始从起始位置播放音乐，并播到一定位置自动停止，如图 6-19 所示。

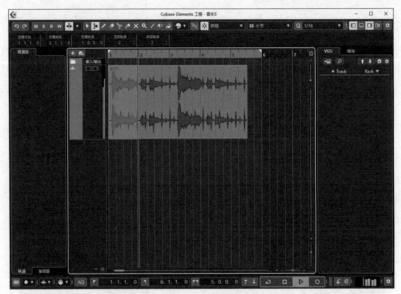

图 6-19　设置从选区开始后卷后的效果

6.2.2　从选区结尾后卷

在 Cubase/Nuendo 软件中，使用"选区结尾后卷"命令可以从选中的素材结尾位置开始播放，直到延后播放的长度停止，其具体操作步骤如下。

操练 + 视频	——从选区结尾后卷	
素材文件	素材 \ 第 6 章 \ 音乐 5.cpr	扫描封底文泉云盘的二维码获取资源
效果文件	无	
视频文件	视频 \ 第 6 章 \ 从选区结尾后卷 .mp4	
关键技术	"从选区结尾后卷"命令	

01 ▶ 以 6.2.1 小节的素材为例，在音频轨道上选择音频素材，选择"运行控制"|"预卷 & 后卷"|"从选区结尾后卷"命令，如图 6-20 所示。





图 6-20　选择"从选区结尾后卷"命令

 专家提醒　用户在"运行控制"菜单下按【F】键，也可以快速执行"从选区结尾后卷"命令。

02 ▶ 执行操作后，即可开始从结尾位置播放音乐，并播到一定位置自动停止，如图 6-21 所示。

图 6-21　设置从选区结尾后卷后的效果

6.2.3　预卷至选区起点

使用 Cubase/Nuendo 软件自带的"预卷至选区起点"命令可以从选中的素材起始位置开始

播放，直到回退播放的长度停止，其具体操作步骤如下。

操练 + 视频	——预卷至选区起点	
素材文件	素材 \ 第 6 章 \ 音乐 6.cpr	扫描封底文泉云盘的二维码获取资源
效果文件	无	
视频文件	视频 \ 第 6 章 \ 预卷至选区起点 .mp4	
关键技术	"预卷至选区起点"命令	

01 ▶ 在 Cubase 界面中，选择"文件" | "打开"命令，打开一个工程文件，如图 6-22 所示。

图 6-22　打开一个工程文件

02 ▶ 在音频轨道上，将时间线向右移动至合适的位置，如图 6-23 所示。

图 6-23　拖动时间线位置

03 ▶ 在音频轨道上选择音频素材，选择"运行控制"|"预卷＆后卷"|"预卷至选区起点"
命令，如图 6-24 所示。

图 6-24　选择"预卷至选区起点"命令

04 ▶ 执行操作后，即可从选中素材的起始位置开始播放，播放效果如图 6-25 所示。

图 6-25　播放音乐效果

> **专家
> 提醒**　用户在"运行控制"菜单下按【I】键，也可以快速执行"预卷至选区起点"命令。

6.2.4　预卷至选区结尾

使用 Cubase/Nuendo 软件的"预卷至选区结尾"命令可以从选中的素材结尾位置开始播放，

直到回退播放的长度停止，其具体操作步骤如下。

操练 + 视频	——预卷至选区结尾	
素材文件	素材 \ 第 6 章 \ 音乐 6.cpr	扫描封底 文泉云盘 的二维码 获取资源
效果文件	无	
视频文件	视频 \ 第 6 章 \ 预卷至选区结尾 .mp4	
关键技术	"预卷至选区结尾"命令	

01 ▶ 以 6.2.3 小节的素材为例，选择音频轨道上的音乐素材，选择"运行控制"|"预卷
& 后卷"|"预卷至选区结尾"命令，如图 6-26 所示。

图 6-26　选择"预卷至选区结尾"命令

02 ▶ 执行操作后，即可从选中素材的结尾位置开始播放，如图 6-27 所示。

图 6-27　从结尾位置开始播放音乐

6.2.5 从选区开始播放

使用 Cubase/Nuendo 软件中的"从选区开始播放"命令可以从选中素材的起始位置开始播放，其具体操作步骤如下。

操练 + 视频 ——从选区开始播放		
素材文件	素材 \ 第 6 章 \ 音乐 7.cpr	扫描封底文泉云盘的二维码获取资源
效果文件	无	
视频文件	视频 \ 第 6 章 \ 从选区开始播放 .mp4	
关键技术	"从选区开始播放"命令	

01 ▶ 在 Cubase 界面中，选择"文件" | "打开"命令，打开一个工程文件，如图 6-28 所示。

图 6-28　打开一个工程文件

02 ▶ 在音频轨道上选择右侧的音频素材，如图 6-29 所示。

图 6-29　选择音频素材

03 ▶ 选择"运行控制" | "播放工程范围" | "从选区开始播放"命令，如图 6-30 所示。

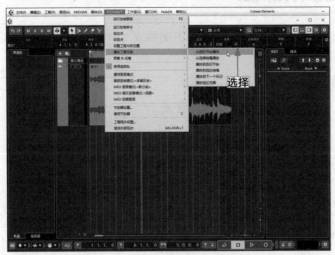

图 6-30 选择"从选区开始播放"命令

04 ▶ 执行操作后，即可从选中素材的起始位置开始播放，播放效果如图 6-31 所示。

图 6-31 播放音乐效果

专家提醒　用户在"运行控制"菜单下按【Y】键，也可以快速执行"从选区开始播放"命令。

6.2.6 从选择结尾播放

使用 Cubase/Nuendo 软件中的"从选择结尾播放"命令可以从选中的素材的结尾位置开始

播放，其具体操作步骤如下。

操练 + 视频	——从选择结尾播放	
素材文件	素材 \ 第 6 章 \ 音乐 8.cpr	扫描封底文泉云盘的二维码获取资源
效果文件	无	
视频文件	视频 \ 第 6 章 \ 从选择结尾播放 .mp4	
关键技术	"从选择结尾播放" 命令	

01 ▶ 在 Cubase 界面中，选择 "文件" | "打开" 命令，打开一个工程文件，如图 6-32 所示。

图 6-32　打开一个工程文件

02 ▶ 在工程文件中，选择最上方音频轨道上的音乐素材，如图 6-33 所示。

图 6-33　选择音乐素材

03 ▶ 选择"运行控制"|"播放工程范围"|"从选择结尾播放"命令如图 6-34 所示。

专家
提醒　用户在"运行控制"菜单下按【M】键，也可以快速执行"从选择结尾播放"命令。

图 6-34　选择"从选择结尾播放"命令

04 ▶ 执行操作后，即可从选中素材的结尾位置开始播放，播放效果如图 6-35 所示。

图 6-35　播放音乐效果

6.2.7　播放到选区开始

使用 Cubase/Nuendo 软件中的"播放到选区开始"命令可以开始播放音乐，直到选中音乐

素材的起始位置停止，其具体操作步骤如下。

操练 + 视频	——播放到选区开始	
素材文件	素材 \ 第 6 章 \ 音乐 9.cpr	扫 描 封 底 文 泉 云 盘 的 二 维 码 获 取 资 源
效果文件	无	
视频文件	视频 \ 第 6 章 \ 播放到选区开始 .mp4	
关键技术	"播放到选区开始"命令	

01 ▶ 在 Cubase 界面中，选择"文件"|"打开"命令，打开一个工程文件，如图 6-36 所示。

图 6-36　打开一个工程文件

02 ▶ 在工程文件中，选择最下方音频轨道上的音乐素材，如图 6-37 所示。

图 6-37　选择音乐素材

03 ▶ 选择"运行控制"|"播放工程范围"|"播放到选区开始"命令，如图 6-38 所示。

04 ▶ 开始播放音乐，播放到选择音乐素材的开始位置处后自动停止，如图 6-39 所示。

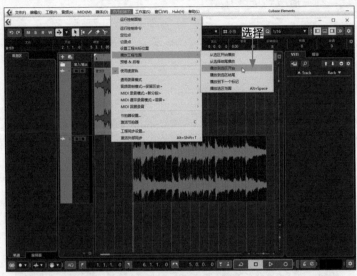

图 6-38　选择"播放到选区开始"命令

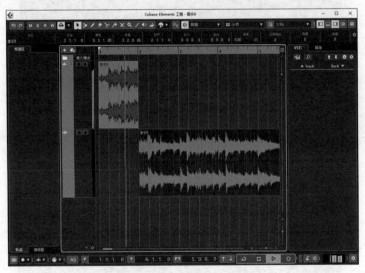

图 6-39　播放到开始位置后自动停止

6.2.8　播放选区范围

使用 Cubase/Nuendo 软件中的"播放选区范围"命令可以播放选中素材的范围，其具体操作步骤如下。

操练 + 视频	——播放选区范围	
素材文件	素材 \ 第 6 章 \ 音乐 9.cpr	扫描封底文泉云盘的二维码获取资源
效果文件	无	
视频文件	视频 \ 第 6 章 \ 播放选区范围 .mp4	
关键技术	"播放选区范围"命令	

01 ▶ 以第 6.2.7 小节的素材为例，在最上方的音频轨道上选择音乐素材。选择"运行控制" | "播放工程范围" | "播放选区范围"命令，如图 6-40 所示。

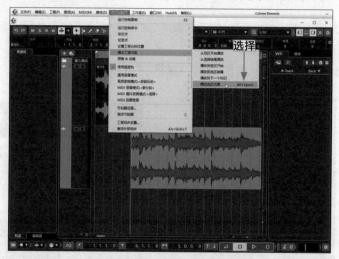

图 6-40　选择"播放选区范围"命令

02 ▶ 执行操作后，即可播放选中区域内的音乐，如图 6-41 所示。

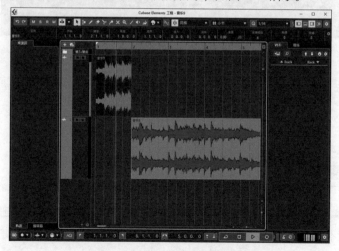

图 6-41　播放选中区域内的音乐

6.3　设置节拍器属性

　　节拍器主要是在录音时录制声音的节拍。在录制声音的节拍之前，首先需要对节拍器的属性进行设置。下面介绍开启节拍器、设置节拍器、设置倒数计秒、设置 MIDI 嘀嗒声以及设置音乐节拍声的操作方法。

6.3.1　开启节拍器

　　在 Cubase/Nuendo 软件中，可以使用"激活节拍器"命令开启节拍器。在开启节拍器后，可以在录音时听到节拍器的声音。

　　开启节拍器的具体方法是：选择"运行控制"|"激活节拍器"命令即可，如图 6-42 所示。

图 6-42　选择"激活节拍器"命令

> **专家提醒**　除了上述方法可以开启节拍器外，用户还可以在控制条的"节拍器"窗口中单击"节拍器"/"嘀嗒声"按钮 CLICK 开启节拍器。

6.3.2　设置节拍器

　　激活节拍器之后，播放和录音时就可以听到节拍器的声音。如果没有听到声音，则有可能是节拍器的设置不正确。此时，可以在 Cubase/Nuendo 软件中重新对节拍器进行设置，其具体操作步骤如下。

操练 + 视频	——设置节拍器	
素材文件	无	扫描封底 文泉云盘 的二维码 获取资源
效果文件	无	
视频文件	视频 \ 第 6 章 \ 设置节拍器 .mp4	
关键技术	"节拍器设置"命令	

01 ▶ 在 Cubase 界面中，选择"运行控制"|"节拍器设置"命令，如图 6-43 所示。

02 ▶ 执行操作后，弹出"节拍器设置"对话框，如图 6-44 所示。

> **专家提醒** 除了上述方法可以弹出"节拍器设置"对话框外，用户还可以在控制条的"节拍器"窗口中在按住【Ctrl】键的同时单击"节拍器 / 嘀嗒声"按钮 CLICK，弹出该对话框。

图 6-43 选择"节拍器设置"命令

图 6-44 "节拍器设置"对话框

03 ▶ 在"嘀嗒选项"选项区中，依次选中"录音时嘀嗒"和"播放时嘀嗒"复选框，如图 6-45 所示。

04 ▶ 选中"使用自定义拍号"单选按钮，并设置"自定义拍号"为 1/8，如图 6-46 所示。

05 ▶ 单击"确定"按钮，即可设置节拍器。

> **专家提醒** 在"嘀嗒选项"选项区中，各主要选项的含义如下。
> ➕ "录音时嘀嗒"复选框：选中该复选框，可以在录音时录制节拍。
> ➕ "播放时嘀嗒"复选框：选中该复选框，可以在播放时播放录制的节拍。

图 6-45 选中相应的复选框　　　　图 6-46 设置参数值

6.3.3 设置倒数计秒

在"节拍器设置"对话框的"倒数"选项区中可以设置倒数计秒参数，其具体方法是：在 Cubase 界面中，选择"运行控制"｜"节拍器设置"命令，弹出"节拍器设置"对话框，在"倒数"选项区中设置"倒数小节数"为 4，如图 6-47 所示，单击"确定"按钮，即可设置倒数计秒。

图 6-47 设置"倒数小节数"为 4

6.3.4 设置 MIDI 嘀嗒声

在"节拍器设置"对话框的"节拍声输出"选项区中可以开启 MIDI 嘀嗒声，并对 MIDI

嘀嗒声的相关属性进行设置，其具体操作步骤如下。

操练 + 视频	——设置 MIDI 嘀嗒声	
素材文件	无	扫描封底文泉云盘的二维码获取资源
效果文件	无	
视频文件	视频 \ 第 6 章 \ 设置 MIDI 嘀嗒声 .mp4	
关键技术	"激活 MIDI 嘀嗒声" 复选框	

01 ▶ 在 Cubase 界面中，选择"运行控制"|"节拍器设置"命令，弹出"节拍器设置"对话框，在"常规"选项卡中选中"激活节拍器嘀嗒"复选框，如图 6-48 所示。

02 ▶ 切换至"嘀嗒声"选项卡，单击"未链接"右侧的下拉按钮，在弹出的列表框中选择合适的选项，如图 6-49 所示。

图 6-48　选中相应的复选框　　图 6-49　选择合适的选项

03 ▶ 单击"确定"按钮，即可设置 MIDI 嘀嗒声。

专家提醒

在"嘀嗒声"选项区中，各选项的含义如下。

✚ "MIDI 端口 / 通道"选项区：在该选项区中可以设置节拍声的音源和通道。

✚ "音符"选项区：在该选项区中可以设置节拍的音符。

✚ "力度"选项区：在该选项区中可以设置节拍的力度。

6.3.5　设置音乐节拍声

在"节拍器设置"对话框的右下方选中"使用 Steinberg 嘀嗒声"单选按钮，如图 6-50 所示，单击"确定"按钮，即可设置音乐节拍声。

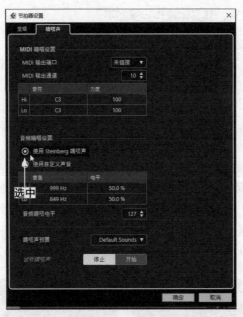

图 6-50　选中"使用 Steinberg 嘀嗒声"单选按钮

专家
提醒

在"音频嘀嗒设置"选项区中，各选项的含义如下。

➕ "使用 Steinberg 嘀嗒声"单选按钮：选中该单选按钮，可以激活音频的嘀嗒声。

➕ "音高"选项区：在该选项区中可以设置音频节拍的音高。

➕ "电平"选项区：在该选项区中可以设置音频节拍的电平。

6.4　设置音乐录制

在 Cubase/Nuendo 软件中，可以对音乐录制属性进行设置。本节介绍使用外部同步功能、在左定位器处开始录制音乐的操作方法。

6.4.1　启用外部同步功能

在 Cubase/Nuendo 软件中，使用"激活外部同步"命令激活同步功能，其具体方法是：在 Cubase 界面中，选择"运行控制"|"激活外部同步"命令，如图 6-51 所示，即可激活外部同步功能。

图 6-51　选择"激活外部同步"命令

6.4.2　设置工程同步设置

在 Cubase/Nuendo 软件中，使用"在左定位器处开始录制"功能可以在左标尺处开始录制声音，其具体方法是：在 Nuendo 界面中，选择"运行控制" | "工程同步设置"命令，如图 6-52 所示。

图 6-52　选择"工程同步设置"命令

在启用"在左定位器处开始录制"功能后，在录制声音时，单击控制条中的"录制"和"播放"按钮，即可从左标尺处开始边播放边录制声音。

读书笔记

PART FOUR
04

核心篇

录音与后期处理

~ 学前提示 ~

数字音乐的录音和编辑是 Cubase/Nuendo 软件中的一个重要功能。本章主要介绍 Cubase/Nuendo 软件中的所有数字音乐功能，循序渐进地带领用户进入 Cubase/Nuendo 的数字音乐世界。本章主要内容包括有录制声音文件、高级编辑处理功能以及音乐对位功能等。

~ 知识重点 ~

☒ 录制声音 ☒ 查看频谱仪频谱 ☒ 插入式效果器处理

☒ 线性录音 ☒ 查看统计信息 ☒ 标尺刻度对位

☒ 添加插件效果 ☒ 伸缩变速音乐

~ 学完本章你会做什么 ~

☒ 学会穿插录音 ☒ 学会变调处理音乐对象

☒ 学会循环录音 ☒ 学会发送式效果器处理

☒ 学会整体变速音乐 ☒ 学会自由伸缩对位

7.1 录制声音文件

"录音"是电脑音频制作最重要的环节。使用电脑软件进行录音具有成本低、音质好、噪声小、操作方便以及持续时间长等特点。因此，在专业录音领域中，电脑也成为新一代的超级"录音机"。本节详细介绍录制声音文件的操作方法。

7.1.1 录制声音

如果需要将所演奏或演唱的音乐或电脑上播放的一段声音录制下来，则可以使用"录音"功能对其进行录音操作，其具体操作步骤如下。

操练 + 视频 ——录制声音

素材文件	素材 \ 第 7 章 \ 音乐 1.cpr	扫描封底
效果文件	效果 \ 第 7 章 \ 音乐 1.cpr	文泉云盘
视频文件	视频 \ 第 7 章 \ 录制声音 .mp4	的二维码
关键技术	"录音"按钮	获取资源

01 ▶ 在 Cubase 界面中,选择"文件"|"打开"命令,打开一个工程文件,如图 7-1 所示。

图 7-1 打开一个工程文件

02 ▶ 在工程窗口左侧的设置面板中单击 Stereo Out 右侧的下拉按钮,在弹出的下拉列表中选择"左"选项,如图 7-2 所示。

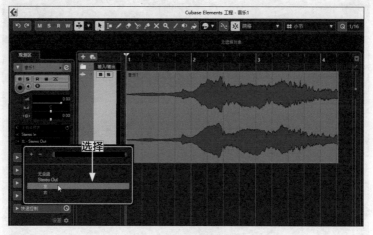

图 7-2 选择"左"选项

03 ▶ 单击轨道面板中的"启用录音"按钮 ,使其变成红色亮起状态,此时该音频轨道进入准备录音状态,如图 7-3 所示。

图 7-3　音频轨道进入准备录音状态

04 ▶ 单击"运行控制"面板中的"录音"按钮 ⦿，在音频轨道中开始录制声音，如图 7-4 所示。

图 7-4　开始录制声音

05 ▶ 在轨道面板中，当用户录制到一定的位置后，单击"停止"按钮 ▢，可停止录音，在音频轨道上显示录制的声音，如图 7-5 所示。单击"开始"按钮 ▷，即可开始播放录制的声音。

图 7-5 显示录制的声音

7.1.2 线性录音

"线性录音"是一种按照时间顺序录音的方式。在 7.1.1 节中介绍的录音方法就是普通模式下的线性录音，线性录音模式是根据重复录音来讲的。

在标准模式下，在已经录音的音轨上重复录音时，Cubase/Nuendo 软件会同时保留两端重叠在一起的音频波形素材。虽然回放时听到的是最后录音的部分，但实际先前的部分并没有被删除，用鼠标将重叠部分的音频波形素材向下拖曳到其他位置，可以看到两条录音都完好地保存了下来，并没有产生冲突，如图 7-6 所示。

图 7-6 分开重复部分的音频素材

7.1.3　穿插录音

"穿插录音"是一种事先设置好录音起始点和录音结束点的自动录音方法。假设已经录好的声音中有一段有些问题需要重新录音，那么就可以穿插录音，其具体操作步骤如下。

操练 + 视频	——穿插录音	
素材文件	素材 \ 第 7 章 \ 音乐 2.cpr	扫描封底文泉云盘的二维码获取资源
效果文件	效果 \ 第 7 章 \ 音乐 2.cpr	
视频文件	视频 \ 第 7 章 \ 穿插录音 .mp4	
关键技术	"自动穿入"按钮、"自动穿出"按钮	

01 ▶ 在 Cubase 界面中，选择"文件"|"打开"命令，打开一个工程文件，如图 7-7 所示。

图 7-7　打开一个工程文件

02 ▶ 在工程窗口中的音频轨道上指定需要穿插录音的起始位置，并向右拖曳时间标尺至合适位置，如图 7-8 所示。

03 ▶ 在运行控制面板的"切录点"窗口中，单击"切入"按钮 ▾ 和"切出"按钮 ▴，激活切入和切出位置，如图 7-9 所示。

04 ▶ 单击"启用录音"按钮 ●，使其变成红色亮起状态，然后单击"开始"按钮 ▷，开始播放音乐，当时间线移动到时间标尺的位置时进入录音状态，开始自动录音，如图 7-10 所示。

图 7-8　向右拖曳时间线

图 7-9　激活切入和切出位置

图 7-10　开始自动录音

> **专家提醒** 在穿插录音时，不必同时激活"切录点"窗口中的穿入点和穿出点，而只需要激活其中一个，便可以只穿入录音而不穿出，或只穿出录音而不穿入。

05 ▶ 当时间线移动至标尺的最右侧时，自动停止录音，并转为播放状态，即可穿插录音，穿插录音后的效果如图 7-11 所示。

图 7-11　穿插录音后的效果

7.1.4　循环录音

使用 Cubase/Nuendo 软件中的循环录音功能可以不停地对某个区域进行录音，并可以保留每次的录音结果，方便以后对比。循环录音的具体操作步骤如下。

操练 + 视频	——循环录音	
素材文件	素材 \ 第 7 章 \ 音乐 3.cpr	扫描封底文泉云盘的二维码获取资源
效果文件	效果 \ 第 7 章 \ 音乐 3.cpr	
视频文件	视频 \ 第 7 章 \ 循环录音 .mp4	
关键技术	"保留最后"选项	

01 ▶ 在 Cubase 界面中，选择"文件"|"打开"命令，打开一个工程文件，如图 7-12 所示。

02 ▶ 在工具栏中单击"激活循环（Num /）"按钮 ，此时该按钮呈紫色显示，即可激活运动控制循环功能，如图 7-13 所示。

图 7-12　打开一个工程文件

图 7-13　激活运动控制循环功能

03 ▶ 在"MIDI 录音模式"窗口中，选中"仅循环 MIDI 混音"选区中的"保留最后"单选按钮，如图 7-14 所示。

专家
提醒　图 7-14 所示的列表中包含 6 种音频录音模式。其中，"新分段""合并""替换"选项是为 MIDI 录音设计的，其他 3 种选项才是音频录音的循环模式。

图 7-14　选中"保留最后"选项

04 ▶ 在工程窗口中的音频轨道上指定需要循环录音的起始位置，并向右拖曳时间标尺至合适位置，如图 7-15 所示。

图 7-15　向右拖曳时间线

05 ▶ 在"运行控制"面板中单击"开始"按钮 ▷ 和"运动控制录制"按钮 ○，即可开始录音。当播放指针到达循环结束点时，自动重新返回到循环开始点继续录音，录音结果如图 7-16 所示。

图 7-16　循环录音后的效果

 专家提醒　循环录音停止后，只能看到最后一次录音的音频素材波形，之前所有的录音都覆盖在最后一次录音文件的下面。

7.1.5　预先录音

使用 Cubase/Nuendo 软件中的预先录音功能可以将 Cubase/Nuendo 软件始终保持在录音状态下，只要打开 Cubase/Nuendo 软件，它自动将所有输入通道的声音捕捉下来并保存到内存中，这就等于无论用户在 Cubase/Nuendo 软件中执行何种操作，它都进行着录音工作。使用预先录音功能可以找回未开始录音时的声音。

在默认情况下，Cubase/Nuendo 软件并没有打开预先录音的功能。若要设置预先录音功能，则需要选择菜单栏中的"文件"|"首选项"命令，弹出"首选项"对话框，在对话框左侧的列表框中选择"录音"|"音频"选项，在"录音 - 音频"选项区中设置"音频预录音秒数"参数，最多可以设置为 60s，即 1min，如图 7-17 所示。设置为 60s 的预先录音功能，表明最多可以找回录音开始前一分钟的声音。

 专家提醒　在工程文件的音频轨道上选择录制的音频素材波形的左下角的白色矩形块上单击，并向左拖曳时，会出现一段连续的波形，这段波形就是录音开始前的波形。

图 7-17 设置参数值

7.2 编辑音乐对象

Cubase 和 Nuendo 软件中的音乐高级编辑能力十分出色，能够以最小的音质损失、最短的时间来完成作业。本节详细介绍编辑音乐对象的操作方法。

7.2.1 添加插件效果

插件是一种遵循一定的应用程序接口规范编写出来的程序。Cubase 和 Nuendo 软件带有很多音频插件。用户为音频文件添加插件效果，以处理音频文件。添加插件效果的具体操作步骤如下。

操练 + 视频	——添加插件效果	
素材文件	素材＼第 7 章＼音乐 4.npr	扫描封底文泉云盘的二维码获取资源
效果文件	效果＼第 7 章＼音乐 4.npr	
视频文件	视频＼第 7 章＼添加插件效果 .mp4	
关键技术	DaTube 命令	

01 ▶ 在 Nuendo 界面中，选择"文件"|"打开"命令，打开一个工程文件，如图 7-18 所示。

图 7-18 打开一个工程文件

02 ▶ 在音轨上选择音乐，选择"音频"|"插件"|Distortion|DaTube 命令，如图 7-19 所示。

图 7-19 选择 DaTube 命令

03 ▶ 弹出"直达离线处理：音乐 4"对话框，如图 7-20 所示。

04 ▶ 展开对话框，设置 MIX 为 100%、"扩展范围处理毫秒"为 1844ms、"尾音毫秒"为 8913ms。设置完成后，单击"处理"按钮，如图 7-21 所示。

图 7-20　弹出对话框

图 7-21　单击"处理"按钮

05 ▶ 执行操作后，即可添加插件效果，如图 7-22 所示。单击"开始"按钮 ▷ ，即可倾听添加插件后的音乐效果。

图 7-22　添加插件效果

> **专家提醒** 在 Distortion 子菜单中，按键盘上的【5】键，也可以快速执行 DaTube 命令。

7.2.2　查看频谱仪频谱

频谱仪是编辑音频的重要依据。在 Cubase 软件中，可以使用"频谱分析器"命令为音频文件进行频谱仪处理，并在处理完成后查看出频谱仪的频谱。其具体操作步骤如下。

操练 + 视频	——查看频谱仪频谱	
素材文件	素材 \ 第 7 章 \ 音乐 5.npr	扫描封底
效果文件	无	文泉云盘
视频文件	视频 \ 第 7 章 \ 查看频谱仪频谱 .mp4	的二维码
关键技术	"频谱分析器"命令	获取资源

01 ▶ 在 Nuendo 界面中，选择"文件"|"打开"命令，打开一个工程文件，如图 7-23 所示。

图 7-23　打开一个工程文件

02 ▶ 在音频轨道上选择音乐素材，选择"音频"|"频谱分析器"命令，如图 7-24 所示。

图 7-24　选择"频谱分析器"命令

03 ▶ 执行操作后，即可弹出"频谱分析器 - '音乐 5'"对话框，在该窗口中可以看到该音频轨道上的所有频谱，如图 7-25 所示。

图 7-25　查看音频轨道上的所有频谱

7.2.3　查看统计信息

统计信息是指运用统计方法处理对音频文件产生影响，且以统计数据或资料形式表现的信息。在统计处理音频文件后，可以查看统计信息，其具体操作步骤如下。

操练 + 视频	——查看统计信息	
素材文件	素材 \ 第 7 章 \ 音乐 6.cpr	扫描封底 文泉云盘 的二维码 获取资源
效果文件	无	
视频文件	视频 \ 第 7 章 \ 查看统计信息 .mp4	
关键技术	"统计"命令	

01 ▶ 在 Cubase 界面中，选择"文件"|"打开"命令，打开一个工程文件，如图 7-26 所示。

图 7-26　打开一个工程文件

02 ▶ 在音频轨道上选择音乐，选择"音频"|"统计"命令，如图 7-27 所示。

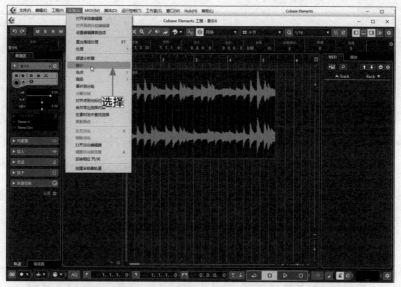

图 7-27　选择"统计"命令

03 ▶ 弹出"正在处理…"对话框，显示正在处理的进度，如图 7-28 所示。

04 ▶ 统计处理完成后，弹出"统计 -'音乐 6'"对话框，显示所有的音频文件统计信息，如图 7-29 所示。

图 7-28　显示正在处理的进度

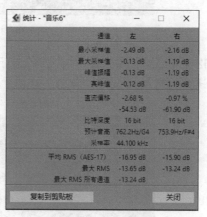

图 7-29　显示统计信息

7.2.4　伸缩变速音乐

在对导入的音频素材的速度不满意或需要对音频事件进行强制控制时，可以对音频文件进行伸缩变速处理，其具体操作步骤如下。

	操练 + 视频——伸缩变速音乐	
素材文件	素材 \ 第 7 章 \ 音乐 7.cpr	扫描封底文泉云盘的二维码获取资源
效果文件	效果 \ 第 7 章 \ 音乐 7.cpr	
视频文件	视频 \ 第 7 章 \ 伸缩变速音乐 .mp4	
关键技术	"根据时间拉伸调整大小"选项	

01 ▶ 在 Cubase 界面中，选择"文件"|"打开"命令，打开一个工程文件，如图 7-30 所示。

图 7-30　打开一个工程文件

02 ▶ 在工具栏中单击"对象选择"按钮 ▶，长按鼠标左键，在弹出的下拉列表中选择"根据时间拉伸调整大小"选项，如图 7-31 所示。

图 7-31　选择"根据时间拉伸调整大小"选项

 在进行伸缩变速处理音乐文件时，在音乐文件右下角位置按住鼠标并向左拖曳，即可拉短音频文件，且其速度加快；向右拖曳，即可拉长音频文件，且其速度变慢。

03 ▶ 在音频轨道上选择需要进行变速处理的音频文件对象，如图 7-32 所示。

04 ▶ 将鼠标指针移至选择的音频文件右下方位置，按住鼠标左键并向左拖曳至合适位置，此时显示一个双向箭头图标，即可对音频文件进行伸缩变速处理，如图 7-33 所示。

图 7-32　选择音频文件对象

图 7-33　伸缩变速处理音乐后的效果

 在伸缩变速处理完音乐后，可以在工具栏中单击"选择对象"右侧的下拉按钮，在弹出的下拉列表中选择"调整到普通大小"选项，即可将鼠标指针变成正常模式。

7.2.5　整体变速音乐

使用整体变速处理功能可以使单个或多个音频轨道在不同位置进行速度变化，其具体操作步骤如下。

<table>
<tr><td colspan="2">操练 + 视频 ——整体变速音乐</td><td rowspan="5">扫描封底
文泉云盘
的二维码
获取资源</td></tr>
</table>

操练 + 视频	——整体变速音乐	
素材文件	素材 \ 第 7 章 \ 音乐 8.npr	扫描封底
效果文件	效果 \ 第 7 章 \ 音乐 8.npr	文泉云盘
视频文件	视频 \ 第 7 章 \ 整体变速音乐 .mp4	的二维码
关键技术	"速度轨"命令	获取资源

01 ▶ 在 Nuendo 界面中，选择"文件"|"打开"命令，打开一个工程文件，如图 7-34 所示。

图 7-34　打开一个工程文件

02 ▶ 在音频轨道上选择音乐双击，进入"采样编辑器"窗口，在窗口中单击"音乐模式"按钮 ♩，激活音乐模式，如图 7-35 所示。

图 7-35　激活音乐模式

03 ▶ 选择"工程"|"速度轨"命令，打开"速度轨编辑器 - 音乐 8"窗口，单击"画笔"

按钮 ✏️，在合适的位置上单击，增加速度变化节点，如图 7-36 所示。

图 7-36 增加速度变化节点

04 ▶ 用同样的方法，依次增加其他的速度变化节点，如图 7-37 所示。

图 7-37 增加其他速度节点

05 ▶ 执行操作后，即可整体变速处理音乐，如图 7-38 所示。

图 7-38 整体变速处理音乐后的效果

> **专家提醒** 除了上述方法可以打开"速度轨道编辑器"窗口外，用户还可以按【Ctrl＋T】组合键打开该窗口。

7.2.6 整体变调处理音乐

使用整体变调功能可以对整个工程文件中的所有音轨进行统一的变调处理，其具体操作步骤如下。

操练＋视频	——整体变调处理音乐	
素材文件	素材＼第 7 章＼音乐 9.npr	扫描封底文泉云盘的二维码获取资源
效果文件	效果＼第 7 章＼音乐 9.npr	
视频文件	视频＼第 7 章＼整体变调处理音乐 .mp4	
关键技术	"转调轨"命令	

01 ▶ 在 Nuendo 界面中，选择"文件"|"打开"命令，打开一个工程文件，如图 7-39 所示。

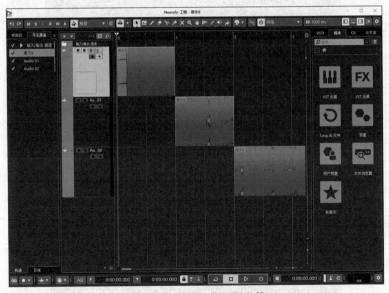

图 7-39　打开一个工程文件

02 ▶ 在菜单栏中选择"工程"|"添加轨道"|"转调轨"命令，如图 7-40 所示。

03 ▶ 执行操作后，即可添加转调轨道。单击工具栏中的"画笔"按钮，在需要进行整体变调的位置绘制一个变调标记点，如图 7-41 所示。

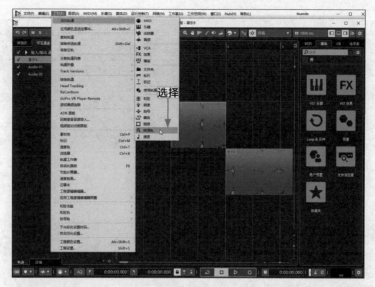

图 7-40 选择"转调轨"命令

图 7-41 绘制变调标记点

专家
提醒
在绘制变调标记点时,最好打开自动对齐功能,才能精确地吸附小节线。

04 ▶ 选择新添加的变调轨道对象,并在变调轨道的左下角位置处设置"值"为8,如图7-42
所示。

专家
提醒
为了保证变调的效果,在默认情况下将变调控制轨的变调音程范围约束
在 -6 ~ 8。

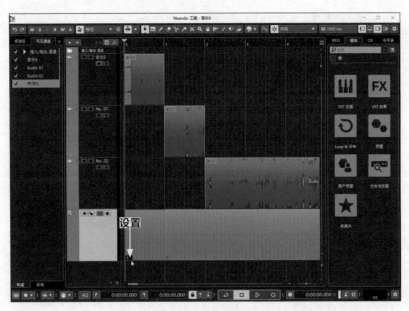

图 7-42 设置参数值

05 ▶ 执行操作后，即可整体变调处理音乐对象。单击"开始"按钮 **▷**，即可倾听整体变调处理后的音乐效果。

7.2.7 插入式效果器处理

如果需要对某一个音频轨道进行效果处理，则可以在该音频轨道上使用插入式效果器来进行处理，其具体操作步骤如下。

操练 + 视频	——插入式效果器处理	
素材文件	素材\第7章\音乐 10.cpr	扫描封底文泉云盘的二维码获取资源
效果文件	效果\第7章\音乐 10.cpr	
视频文件	视频\第7章\插入式效果器处理 .mp4	
关键技术	EnvelopeShaper 选项	

01 ▶ 在 Cubase 界面中，选择"文件"|"打开"命令，打开一个工程文件，如图 7-43 所示。

02 ▶ 在已有的音频轨道上选择左侧设置面板中的"插入"选项，展开面板。单击任何一个效果器插槽的空白处，弹出列表框，选择 Dynamics|EnvelopeShaper 选项，如图 7-44 所示。

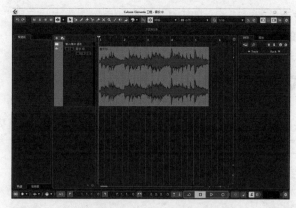

图 7-43　打开一个工程文件

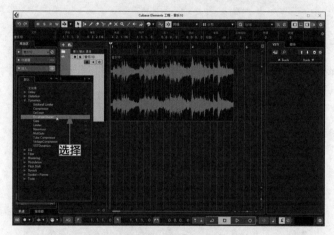

图 7-44　选择 EnvelopeShaper 选项

03 ▶ 执行操作后，弹出"音频 10:Ins. 1-EnvelopeShaper"对话框，如图 7-45 所示。

04 ▶ 在对话框中设置各参数值，如图 7-46 所示。

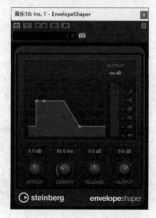

图 7-45　弹出对话框

图 7-46　设置参数值

05 ▶ 设置完成后关闭对话框，即可插入音频效果器。单击"开始"按钮 ，即可听到插入式效果器处理后的音乐。

7.2.8 发送式效果器处理

使用发送式效果器也可以对某些音频轨道进行统一的效果处理，其具体操作步骤如下。

操练 + 视频 —— 发送式效果器处理		
素材文件	素材 \ 第 7 章 \ 音乐 11.cpr	扫描封底文泉云盘的二维码获取资源
效果文件	效果 \ 第 7 章 \ 音乐 11.cpr	
视频文件	视频 \ 第 7 章 \ 发送式效果器处理 .mp4	
关键技术	FX 1-Tranceformer 选项	

01 ▶ 在 Cubase 界面中，单击"文件"|"打开"命令，打开一个工程文件，如图 7-47 所示。

图 7-47　打开一个工程文件

02 ▶ 在菜单栏中，选择"工程"|"添加轨道"|"效果"命令，如图 7-48 所示。

图 7-48　选择"效果"命令

03 ▶ 执行操作后，弹出"添加轨道"对话框，在其中设置"效果"为 Tranceformer 选项，如图 7-49 所示。

04 ▶ 单击"添加轨道"按钮，即可添加通道轨道，并弹出相应的对话框，如图 7-50 所示。

图 7-49　设置效果器

图 7-50　弹出相应的对话框

05 ▶ 关闭对话框。选择需要进行发送式效果器处理的音轨，选择左侧设置面板中的"发送"选项，展开面板，单击任何一个效果器插槽的空白处，弹出列表框，选择 FX 1-Tranceformer 选项，如图 7-51 所示。

图 7-51　选择 FX 1-Tranceformer 选项

06 ▶ 执行操作后，即可添加发送式效果器，单击"激活发送"按钮，激活发送式效果器，并向右拖曳滑块至合适位置，如图 7-52 所示，即可在播放音频或输送信号进来时听到由效果轨道上输出的效果声音。

图 7-52　向右拖曳滑块

7.3　音乐对位功能

由于很多音乐通常具有不稳定的速度，当用户将这些音频文件放入工程时，如果没有和节拍标尺对齐，会使一部分节拍和速度的编辑变得很困难。因此，学习几种适应不同需求下音频素材与节拍标尺的对位方法是非常重要的。本节介绍音乐对位功能的应用技巧。

7.3.1　标尺刻度对位

使用 Cubase/Nuendo 软件中的时间弯曲功能可以在音频文件节奏与工程标尺存在细微差距时移动标尺的拍点，将其与音频节奏进行对齐，其具体操作步骤如下。

操练 + 视频	——标尺刻度对位	
素材文件	素材 \ 第 7 章 \ 音乐 12.npr	扫描封底文泉云盘的二维码获取资源
效果文件	效果 \ 第 7 章 \ 音乐 12.npr	
视频文件	视频 \ 第 7 章 \ 标尺刻度对位 .mp4	
关键技术	"时间伸缩"按钮	

01 ▶ 在 Nuendo 界面中，选择"文件"|"打开"命令，打开一个工程文件，如图 7-53 所示。

图 7-53　打开一个工程文件

02 ▶ 双击需要对位调整的音频文件。进入"采样编辑器"窗口，单击工具栏中的"时间伸缩"按钮 ，激活时间伸缩状态，如图 7-54 所示。

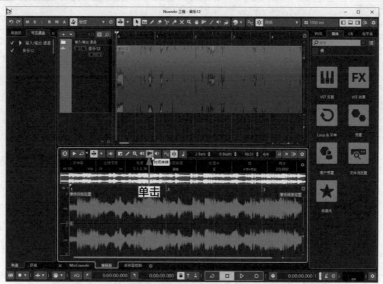

图 7-54　激活时间伸缩状态

03 ▶ 用鼠标拖曳"采样编辑器"窗口中的标尺延伸线条，并将其与波形节拍位置对齐，如图 7-55 所示。

04 ▶ 执行操作后，即可通过标尺刻度对位音乐节拍，同时在工程文件中音频轨道上的音乐标尺刻度会发生变化。

图 7-55　校正波形节拍位置

7.3.2　对齐功能对位

使用 Cubase/Nuendo 软件中的对齐功能，可以在音频文件节奏与工程标尺存在细微差距时移动音频节奏的拍点，并与标尺位置对齐，其具体操作步骤如下。

操练 + 视频	——对齐功能对位	
素材文件	素材 \ 第 7 章 \ 音乐 13.npr	扫描封底文泉云盘的二维码获取资源
效果文件	效果 \ 第 7 章 \ 音乐 13.npr	
视频文件	视频 \ 第 7 章 \ 对齐功能对位 .mp4	
关键技术	"对齐" 按钮	

01 ▶ 在 Nuendo 界面中，选择"文件"|"打开"命令，打开一个工程文件，如图 7-56 所示。

图 7-56　打开一个工程文件

02 ▶ 双击需要对位调整的音频文件，进入"采样编辑器"窗口，单击"对齐"按钮 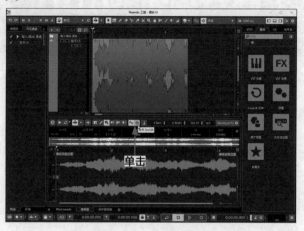，如图 7-57 所示。

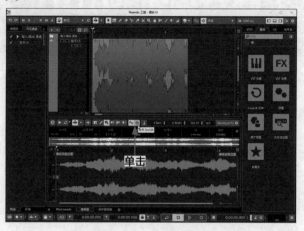

图 7-57 激活"对齐"功能

03 ▶ 在"采样编辑器"窗口中从左到右拖曳鼠标至合适位置，即可对齐音波，如图 7-58 所示。

04 ▶ 执行操作后，即可通过"对齐"按钮对位音乐，在工程文件中音频轨道上的音乐也发生了变化，如图 7-59 所示。

图 7-58 向右拖曳至合适的位置

图 7-59 音乐音波发生变化

第 8 章　录制与编辑 MIDI

~ 学前提示 ~

在 MIDI 音乐中，用户可以制作与编辑音乐的五线谱和钢琴音符等内容。在编辑 MIDI 音乐之前，首先需要录制 MIDI 音乐。本章主要介绍录制与编辑 MIDI 音乐的操作方法，希望读者可以熟练掌握本章内容，学完以后举一反三，可以制作出越来越多动听的音乐。

~ 知识重点 ~

☒ 用画笔工具录制音乐　　　　☒ 编辑固定长度　　　　☒ 录制多排重复的音乐

☒ 用直线工具录制音乐　　　　☒ 用画刷工具录制音乐　☒ 写入音高信息

☒ 用鼓槌工具录制音乐　　　　☒ 用正弦工具录制音乐

~ 学完本章你会做什么 ~

☒ 学会用画笔工具录制音乐　　☒ 学会用画刷工具录制音乐

☒ 学会用正弦工具录制音乐　　☒ 学会用方波工具录制音乐

☒ 学会删除音符对象的方法　　☒ 学会插入 MIDI 力度的方法

8.1　运用工具录制 MIDI 音乐

在 Cubase/Nuendo 软件中，用户通过"钢琴卷帘窗"窗口可以录制 MIDI 音乐，录制的方法包括用画笔工具录制、用画刷工具录制以及用直线工具录制等。本节详细介绍在键编辑器中录制与编辑 MIDI 音乐的操作方法。

8.1.1　用画笔工具录制音乐

运用画笔工具可以录制单个的音乐音符。下面介绍运用画笔工具 ✎ 录制 MIDI 音乐的操作方法。

操练 + 视频	——用画笔工具录制音乐	
素材文件	素材 \ 第 8 章 \ 音乐 1.cpr	扫描封底 文泉云盘 的二维码 获取资源
效果文件	效果 \ 第 8 章 \ 音乐 1.cpr	
视频文件	视频 \ 第 8 章 \ 用画笔工具录制音乐 .mp4	
关键技术	画笔工具	

01 ▶ 在 Cubase 界面中，选择"文件"|"打开"命令，打开一个工程文件，如图 8-1 所示。

图 8-1　打开一个工程文件

02 ▶ 在菜单栏中选择 MIDI ｜ "打开钢琴卷帘窗"命令，如图 8-2 所示。

专家
提醒
在"钢琴卷帘窗"窗口中，当"对齐"按钮为启用状态，且"量化长度"选项设置为"量化链接"时，每次使用画笔工具写入的音符长度为一个准确的量化值，并且在标尺上的节拍位置是与网格相互对齐的，如将量化值设置为 1/4 时，即可写入标准的 4 分音符。

03 ▶ 执行操作后，即可打开"钢琴卷帘窗"窗口，在其中可以查看现有的钢琴键盘对应的音符。在工具栏中选取画笔工具 ，如图 8-3 所示。

04 ▶ 在工具栏的右侧单击"量化"窗口中的下三角按钮 ，在弹出的下拉列表中选择"1/4三连音"选项，如图 8-4 所示，用于录制三连音音符。

图 8-2　选择"打开钢琴卷帘窗"命令

图 8-3　选取画笔工具

专家 提醒	在 Cubase/Nuendo 软件中，用户单击 MIDI 菜单，在弹出的菜单列表中按【O】键，也可以快速打开"钢琴卷帘窗"窗口，该窗口又称为"键编辑器"窗口。

　　05 ▶ 将鼠标指针移至窗口中的音符编辑区域，在合适的位置上单击，即可运用画笔工具录制一个音符，如图 8-5 所示。

　　06 ▶ 用同样的方法，在"钢琴卷帘窗"窗口的其他位置录制其他的钢琴键对象，效果如图 8-6 所示。

图 8-4 选择"1/4 三连音"选项

图 8-5 录制一个音符

图 8-6 录制其他的钢琴键对象

07 ▶ 完成钢琴键的录制操作后，退出"钢琴卷帘窗"窗口，在 MIDI 轨道上的音符音波有所变化，如图 8-7 所示。

图 8-7　完成音符的录制操作

8.1.2　用画刷工具录制音乐

在 Cubase/Nuendo 软件中，使用画刷工具可以一次录制多个 MIDI 音乐。下面介绍运用画刷工具录制 MIDI 音乐的操作方法。

操练 + 视频	——用画刷工具录制音乐	
素材文件	素材 \ 第 8 章 \ 音乐 2.cpr	扫描封底文泉云盘的二维码获取资源
效果文件	效果 \ 第 8 章 \ 音乐 2.cpr	
视频文件	视频 \ 第 8 章 \ 用画刷工具录制音乐 .mp4	
关键技术	画刷工具	

01 ▶ 在 Cubase 界面中，选择"文件"|"打开"命令，选择 MIDI 音乐文件，打开一个工程文件，如图 8-8 所示。

图 8-8　打开一个工程文件

02 ▶ 在菜单栏中选择 MIDI ｜ "打开钢琴卷帘窗"命令，打开"钢琴卷帘窗"窗口，在其中可以查看现有的钢琴键盘对应的音符，如图 8-9 所示。

图 8-9　查看现有的钢琴键盘对应的音符

03 ▶ 在工具栏中选取直线工具 ，并单击下方的下三角按钮，在弹出的下拉列表中选择"画刷"选项，如图 8-10 所示。

图 8-10　选择"画刷"选项

04 ▶ 切换至画刷工具 ，将鼠标指针移至窗口中需要输入 MIDI 音乐的位置，单击并拖曳，即可录制连续的多个钢琴对应的键对象，如图 8-11 所示。

05 ▶ 用同样的方法，在"钢琴卷帘窗"窗口中的其他位置运用画刷工具录制其他的多个

钢琴键对象，效果如图 8-12 所示。

图 8-11 录制多个钢琴对应的键对象

图 8-12 录制其他的多个钢琴键对象

06 ▶ 完成画刷工具的录制操作后，退出"钢琴卷帘窗"窗口，在 MIDI 轨道上的音符音波有所变化，如图 8-13 所示。

　在 Cubase/Nuendo 软件中，使用画刷工具录制 MIDI 音乐时，如果某些钢琴键录错，此时用户只需按【Ctrl + Z】组合键对上一步的操作进行撤销，然后重新录制新的 MIDI 音乐即可。

图 8-13　完成画刷工具的录制操作

8.1.3　用直线工具录制音乐

在 Cubase/Nuendo 软件中，使用直线工具 ╱ 可以在键编辑器中录制一条直线上的所有钢琴音符对象。下面介绍使用直线工具 ╱ 录制 MIDI 音乐的操作方法。

操练 + 视频 ——用直线工具录制音乐		
素材文件	素材 \ 第 8 章 \ 音乐 3.cpr	扫描封底文泉云盘的二维码获取资源
效果文件	效果 \ 第 8 章 \ 音乐 3.cpr	
视频文件	视频 \ 第 8 章 \ 用直线工具录制音乐 .mp4	
关键技术	直线工具	

01 ▶ 在 Cubase 界面中，选择 "文件" | "打开" 命令，打开一个工程文件，如图 8-14 所示。

图 8-14　打开一个工程文件

02 ▶ 在轨道面板中双击 MIDI 音乐文件，即可打开"钢琴卷帘窗"窗口，在其中可以查看现有的钢琴键盘对应的音符，如图 8-15 所示。

图 8-15 查看现有钢琴键盘对应的音符

03 ▶ 在工具栏中选取画刷工具 ✐，并单击下方的下三角按钮，在弹出的下拉列表中选择"直线"选项，如图 8-16 所示。

图 8-16 选择直线选项

04 ▶ 切换至直线工具 ✐，将鼠标指针移至窗口中需要输入 MIDI 音乐的位置。按住鼠标左键并拖曳，绘制一条直线，如图 8-17 所示。

05 ▶ 释放鼠标左键，此时绘制的一条直线即可变成钢琴音符对象，如图 8-18 所示。

06 ▶ 完成直线工具的录制操作后，退出"钢琴卷帘窗"窗口。在 MIDI 轨道上的音符音

波有所变化，即显示一条直线，如图 8-19 所示，MIDI 音乐的录制操作完成。

图 8-17 绘制一条直线

图 8-18 绘制直线形钢琴音符对象

图 8-19 显示一条直线

8.1.4 用抛物线工具录制音乐

在 Cubase/Nuendo 软件中，使用抛物线工具 ♩ 可以录制抛物线型的钢琴音符。下面介绍用"抛物线"工具 ♩ 录制 MIDI 音乐的操作方法。

操练 + 视频	——用抛物线工具录制音乐	
素材文件	素材\第 8 章\音乐 3.cpr	扫 描 封 底 文 泉 云 盘 的 二 维 码 获 取 资 源
效果文件	效果\第 8 章\抛物线 .cpr	
视频文件	视频\第 8 章\用抛物线工具录制音乐 .mp4	
关键技术	抛物线工具	

01 ▶ 打开 8.1.3 节的效果文件，双击 MIDI 音乐文件，打开"钢琴卷帘窗"窗口，在工具栏中选取直线工具 ╱，单击下方的下三角按钮，在弹出的下拉列表中选择"抛物线"选项，如图 8-20 所示。

图 8-20　选择"抛物线"选项

02 ▶ 执行操作后，即可切换至抛物线工具 ♩。在工具栏中单击"量化"窗口中的下三角按钮 ▼，在弹出的下拉列表中选择"1/8 三连音"选项，如图 8-21 所示，用于录入三连音符。

03 ▶ 将鼠标指针移至窗口中需要输入 MIDI 音乐的位置，按住鼠标左键并拖曳，绘制一条抛物线，如图 8-22 所示。

> **专家提醒** 在 Cubase/Nuendo 软件中，用户可以在"钢琴卷帘窗"窗口中录制多条抛物线形状的 MIDI 音符。

图 8-21　选择"1/8 三连音"选项

图 8-22　绘制一条抛物线

04 ▶ 释放鼠标左键，此时绘制的一条抛物线即可变成钢琴音符对象，如图 8-23 所示。

图 8-23　绘制的一条抛物线形状的音符

05 ▶ 完成抛物线工具的录制操作，退出"钢琴卷帘窗"窗口。在 MIDI 轨道上的音符音波有所变化，即显示为一条抛物线的形状，如图 8-24 所示，使用"抛物线"工具录制 MIDI 音乐的操作完成。

图 8-24　显示为一条抛物线的形状

8.1.5　用正弦工具录制音乐

在 Cubase/Nuendo 软件中，运用正弦工具 ∿ 可以绘制波浪形的钢琴音符对象。下面介绍使用正弦工具录制 MIDI 音乐的操作方法。

操练＋视频	——用正弦工具录制音乐	
素材文件	无	扫描封底文泉云盘的二维码获取资源
效果文件	效果＼第 8 章＼正弦音符 .cpr	
视频文件	视频＼第 8 章＼用正弦工具录制音乐 .mp4	
关键技术	正弦工具	

01 ▶ 打开 8.1.3 节的素材文件，双击 MIDI 音乐文件，打开"钢琴卷帘窗"窗口。在工具栏中单击抛物线工具 ♪ 下的三角按钮，在弹出的下拉列表中选择"正弦"选项，如图 8-25 所示。

02 ▶ 执行操作后，即可切换至正弦工具 ∿。在工具栏中单击"量化"窗口中的下三角按钮 ▼，在弹出的下拉列表中选择"1/128"选项，如图 8-26 所示，用于输入音符。

图 8-25　选择"正弦"选项

图 8-26　选择"1/128"选项

03 ▶ 将鼠标指针移至录制 MIDI 的位置，按住鼠标左键并拖曳，绘制一条波浪线，如图 8-27 所示。

图 8-27　绘制一条波浪线

04 ▶ 释放鼠标左键，此时绘制的一条波浪线形即可变成钢琴音符对象，如图 8-28 所示。

05 ▶ 完成正弦工具的录制操作后，退出"钢琴卷帘窗"窗口。在 MIDI 轨道上的音符音波有所变化，如图 8-29 所示，使用正弦工具录制 MIDI 音乐的操作完成。

图 8-28　波浪线形钢琴音符对象

图 8-29　显示一条直线

8.1.6　用三角波工具录制音乐

在 Cubase/Nuendo 软件中，使用三角波工具 ∧ 可以录制三角形状的钢琴音符，该工具录制出来的音符线条比"正弦"工具录制的音符线条硬朗。下面介绍用三角波工具录制 MIDI 音乐的操作方法。

操练 + 视频	——用三角波工具录制音乐	
素材文件	素材 \ 第 8 章 \ 音乐 3.cpr	扫描封底 文泉云盘 的二维码 获取资源
效果文件	效果 \ 第 8 章 \ 三角波 .cpr	
视频文件	视频 \ 第 8 章 \ 用三角波工具录制音乐 .mp4	
关键技术	三角波工具	

01 ▶ 打开 8.1.3 节的素材文件，双击 MIDI 音乐文件，打开"钢琴卷帘窗"窗口。在工具栏中选取正弦工具 ∿，单击下方的下三角按钮，在弹出的下拉列表中选择三角波选项，如图 8-30 所示。

图 8-30　选择三角波选项

02 ▶ 切换至三角波工具 ∿，设置"量化"为 1/16。将鼠标指针移至窗口中需要输入 MIDI 音乐的位置，单击并拖曳，绘制一条三角波形线条，如图 8-31 所示。

图 8-31　绘制一条三角波形线条

03 ▶ 释放鼠标左键，此时绘制的一条三角波形线条即可变成钢琴音符对象。放大显示"钢琴卷帘窗"窗口，查看音符效果，如图 8-32 所示。

04 ▶ 完成三角波工具的录制操作，退出"钢琴卷帘窗"窗口。在 MIDI 轨道上的音符音波有所变化，即显示一条由三角波形绘制而成的线条，如图 8-33 所示，使用三角波工具录制 MIDI 音乐的操作完成。

图 8-32　录制的钢琴音符对象

图 8-33　显示一条三角波形线条

8.1.7　用方波工具录制音乐

在 Cubase/Nuendo 软件中，使用方波工具 ⌐ 可以录制出方形的波段音符。下面介绍使用方波工具录制 MIDI 音乐的操作方法。

操练 + 视频	——用方波工具录制音乐	
素材文件	素材 \ 第 8 章 \ 音乐 4.cpr	扫描封底文泉云盘的二维码获取资源
效果文件	效果 \ 第 8 章 \ 方波 .cpr	
视频文件	视频 \ 第 8 章 \ 用方波工具录制音乐 .mp4	
关键技术	方波工具	

01 ▶ 在 Cubase 界面中，选择"文件"|"打开"命令，打开一个工程文件，如图 8-34 所示。

图 8-34　打开一个工程文件

02 ▶ 在轨道面板中双击 MIDI 音乐文件，即可打开"钢琴卷帘窗"窗口，在其中可以查看现有的钢琴键盘对应的音符，如图 8-35 所示。

图 8-35　查看现有的钢琴音符

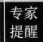
> **专家提醒** 在 Cubase/Nuendo 软件的工具栏中，用鼠标单击直线工具，在弹出的下拉列表中按【Q】键，也可以快速切换至方波工具。

03 ▶ 在工具栏中单击三角波工具〈下方的三角按钮，在弹出的下拉列表中选择"方波"选项，如图 8-36 所示。

图 8-36　选择"方波"选项

04 ▶ 切换至方波工具┗，在工具栏中单击"量化"窗口中的下三角按钮▼，设置任意三连音属性。将鼠标指针移至窗口中需要输入 MIDI 音乐的位置，单击并拖曳，绘制一条方形波段线条，如图 8-37 所示。

图 8-37　绘制一条方形波段线条

05 ▶ 释放鼠标左键，此时"钢琴卷帘窗"窗口中的方形波段线条即可变成钢琴音符对象，如图 8-38 所示。

图 8-38 录制的钢琴音符对象

06 ▶ 完成方波工具的录制操作后,退出"钢琴卷帘窗"窗口,在 MIDI 轨道上的音符音波有所变化,即显示为一条直线形线条,如图 8-39 所示,使用方波工具录制 MIDI 音乐的操作完成。

图 8-39 显示一条直线型线条

8.1.8 删除录错的音乐部分

在 Cubase/Nuendo 软件中,使用擦除工具 ◆可以擦除键编辑器中不需要的钢琴音符对象。下面介绍使用擦除工具删除音符的操作方法。

<table>
<tr><td colspan="2">操练 + 视频 ——删除录错的音乐部分</td><td rowspan="5">扫描封底文泉云盘的二维码获取资源</td></tr>
</table>

操练 + 视频	——删除录错的音乐部分	扫描封底文泉云盘的二维码获取资源
素材文件	素材 \ 第 8 章 \ 音乐 5.cpr	
效果文件	效果 \ 第 8 章 \ 音乐 5.cpr	
视频文件	视频 \ 第 8 章 \ 删除录错的音乐部分 .mp4	
关键技术	擦除工具	

01 ▶ 在 Cubase 界面中，选择"文件"|"打开"命令，打开一个工程文件，如图 8-40 所示。

图 8-40 打开一个工程文件

02 ▶ 在轨道面板中双击 MIDI 音乐文件，即可打开"钢琴卷帘窗"窗口，在其中可以查看现有的钢琴键盘对应的音符。在工具栏中选取擦除工具 ◆，如图 8-41 所示。

图 8-41 选取擦除工具

03 ▶ 在"编辑器"窗口中，将鼠标指针移至需要删除的音符上，鼠标指针呈橡皮擦形状，如图 8-42 所示。

 在 Cubase/Nuendo 软件中，用户使用擦除工具还可以一次擦除多个不需要的音符对象，具体方法为：首先在"钢琴卷帘窗"窗口中运用对象选择工具框选需要删除的多个音符对象，然后切换至擦除工具，在框选的多个音符对象上单击，即可一次擦除多个不需要的 MIDI 音符对象。

图 8-42 鼠标指针呈橡皮擦形状

04 ▶ 在音符上单击，即可删除音符对象，被删除的音符位置呈空白显示，表示音符已被删除，如图 8-43 所示。

图 8-43 删除音符对象

05 ▶ 用同样的方法删除其他的音符对象，效果如图 8-44 所示。

图 8-44　删除其他的音符对象

06 ▶ 完成音符的删除操作，退出"钢琴卷帘窗"窗口，在 MIDI 轨道上的音符音波有所变化。在运行控制工具栏中单击"播放"按钮 ▷，试听删除音符后的 MIDI 音乐声音，如图 8-45 所示。

图 8-45　试听删除音符后的 MIDI 音乐声音

8.1.9　复制重复的音乐部分

在 Cubase/Nuendo 软件中，如果用户需要录制多个相同部分的 MIDI 音乐片段，此时可以对 MIDI 音乐进行复制操作，省去烦琐的音乐编辑操作，从而提高编辑音乐的效率。

操练 + 视频	——复制重复的音乐部分	
素材文件	素材 \ 第 8 章 \ 音乐 6.cpr	扫描封底文泉云盘的二维码获取资源
效果文件	效果 \ 第 8 章 \ 音乐 6.cpr	
视频文件	视频 \ 第 8 章 \ 复制重复的音乐部分 .mp4	
关键技术	结合【Alt】键拖曳音符进行复制	

01 ▶ 在 Cubase 界面中, 选择"文件" |"打开"命令, 打开一个工程文件, 如图 8-46 所示。

图 8-46 打开一个工程文件

02 ▶ 在轨道面板中双击 MIDI 音乐文件, 即可打开"钢琴卷帘窗"窗口, 在其中可以查看现有的钢琴键盘对应的音符, 如图 8-47 所示。

图 8-47 查看现有的钢琴音符

03 ▶ 运用对象选择工具 ▸ ，在相应的钢琴键对应的音符上按住鼠标左键并拖曳，框选需要复制的音符对象，此时音符对象以黑色表示为选中状态，如图 8-48 所示。

图 8-48　框选音符对象

04 ▶ 按住【Alt】键的同时，按住鼠标左键并向上方空白位置处拖曳，此时鼠标指针右下角显示一个矩形形状，如图 8-49 所示。

图 8-49　鼠标指针显示一个矩形形状

05 ▶ 释放鼠标左键，即可对框选的钢琴键音符进行复制操作，如图 8-50 所示。

图 8-50　复制音符对象

06 ▶ 完成音符的复制操作，退出"钢琴卷帘窗"窗口。在 MIDI 轨道上的音符音波有所变化，即多了一条相同的 MIDI 音乐，如图 8-51 所示。

图 8-51　完成音符的复制操作

8.2　在鼓编辑器中录制 MIDI 音乐

在 Cubase/Nuendo 软件中，鼓编辑器的左侧是各种乐器的名称，用户可以通过鼓槌工具在鼓编辑器中录制各种乐器的声音。本节主要介绍用鼓槌工具录制音乐、录制多排重复的音乐以及擦除录错的音乐部分的操作方法。

8.2.1　用鼓槌工具录制音乐

在使用 MIDI 进行编曲时，可以使用工程中的鼓编辑器在乐曲中写入架子鼓等打击乐声部。下面介绍在鼓编辑器中录制 MIDI 音乐的操作方法。

操练 + 视频	——用鼓槌工具录制音乐	
素材文件	素材 \ 第 8 章 \ 音乐 7.npr	扫描封底文泉云盘的二维码获取资源
效果文件	效果 \ 第 8 章 \ 音乐 7.npr	
视频文件	视频 \ 第 8 章 \ 用鼓槌工具录制音乐 .mp4	
关键技术	鼓槌工具	

01 ▶ 在 Nuendo 界面中，选择"文件"|"打开"命令，打开一个工程文件，如图 8-52 所示。

图 8-52　打开一个工程文件

02 ▶ 在设置面板中单击"通道数字"按钮，在弹出的下拉列表中选择 10 选项，如图 8-53 所示。

图 8-53　选择 10 选项

03 ▶ 单击"无鼓映射"右侧的下拉按钮，然后在弹出的下拉列表中选择 GM Map 选项，如图 8-54 所示。

专家提醒　在 Cubase/Nuendo 软件中，用户单击 MIDI 菜单，在弹出的菜单列表中选择"打开鼓组编辑器"命令，也可以快速打开"鼓编辑器"窗口。

图 8-54　选择 GM Map 选项

04 ▶ 双击轨道上的 MIDI 事件，进入鼓编辑器，然后在工具栏中单击"鼓槌"按钮 ✎，如图 8-55 所示。

图 8-55　单击"鼓槌"按钮

05 ▶ 对照鼓编辑器左边的鼓键位映射表和上方的标尺节拍设置，在击鼓音符编辑区中写入所需要的鼓节奏即可，如图 8-56 所示。

图 8-56　写入所需要的鼓节奏

06 ▶ 写入完成后返回工程窗口，MIDI 轨道中的音乐发生变化，如图 8-57 所示。

图 8-57　音乐发生变化

8.2.2　录制多排重复的音乐

在 Cubase/Nuendo 软件中，用户在"鼓编辑器"窗口中进行复制操作，可实现录制多排重复 MIDI 音乐的效果。下面介绍录制多排重复 MIDI 音乐的操作方法。

<table>
<tr><td colspan="2">操练 + 视频 ——录制多排重复的音乐</td><td rowspan="5">扫描封底
文泉云盘
的二维码
获取资源</td></tr>
<tr><td>素材文件</td><td>素材 \ 第 8 章 \ 音乐 8.cpr</td></tr>
<tr><td>效果文件</td><td>效果 \ 第 8 章 \ 音乐 8.cpr</td></tr>
<tr><td>视频文件</td><td>视频 \ 第 8 章 \ 录制多排重复的音乐 .mp4</td></tr>
<tr><td>关键技术</td><td>结合【Alt】键拖曳鼓音进行复制</td></tr>
</table>

01 ▶ 在 Cubase 界面中，选择"文件"|"打开"命令，打开一个工程文件，如图 8-58 所示。

图 8-58　打开一个工程文件

02 ▶ 在轨道面板中选择 MIDI 音乐文件，然后在菜单栏中选择 MIDI |"打开鼓编辑器"命令，如图 8-59 所示。

图 8-59　选择"打开鼓编辑器"命令

03 ▶ 执行操作后，进入"鼓编辑器"窗口，在其中可以查看各种乐器的MIDI音符，如图8-60
所示。

图 8-60　查看各种乐器的 MIDI 音符

专家
提醒　在 Cubase/Nuendo 软件中，除了上述方法可以打开"鼓编辑器"窗口外，用户
还可以在 MIDI 菜单下按【P】键，快速打开"鼓编辑器"窗口。

04 ▶ 在窗口中框选需要复制的 MIDI 音乐小节，并按住【Alt】键的同时向右侧拖曳，此
时鼠标指针右下方显示一个加号，如图 8-61 所示。

图 8-61　此时鼠标指针呈现出一个小矩形形状

05 ▶ 向右拖曳至合适位置后，释放鼠标左键，即可完成鼓键位音符的复制操作，如图 8-62 所示，录制多排重复音乐的操作完成。

图 8-62　完成鼓键位音符的复制操作

06 ▶ 退出"鼓编辑器"窗口，在轨道面板中可以查看修改 MIDI 后的音乐文件，音乐轨道中的音波有所变化，如图 8-63 所示。

图 8-63　查看修改 MIDI 后的音乐文件

8.2.3　擦除录错的音乐部分

在 Cubase/Nuendo 软件的"鼓编辑器"窗口中，如果用户对于录制的乐器声音不满意，此时可以对 MIDI 的乐器声音进行擦除操作，然后重新录制新的声音。

擦除鼓键位音符的方法有如下 3 种。

第一种方法是在鼓编辑器中使用擦除工具◆，在不需要的鼓键位音符上单击，即可擦除不需要的音符对象，被擦除的音符位置呈空白显示。

第二种方法是在鼓编辑器中使用鼓槌工具✎，按住【Alt】键的同时，在不需要的鼓键位音符上单击，如图 8-64 所示。

图 8-64　单击选择音符

执行操作后，即可删除相应的音符对象，如图 8-65 所示。

图 8-65　删除相应的音符对象

专家
提醒
在鼓编辑器中编辑音符的方法与在"钢琴卷帘窗"窗口中编辑音符的方法类似，用户可以参照操作。

　　运用鼓槌工具只能删除某一个不需要的鼓键位音符。如果用户需要删除某一小节的多个 MIDI 音乐，此时需要运用第 3 种方法，即用户运用对象选择工具 ，框选多个不需要的音符对象，如图 8-66 所示。

图 8-66　框选多个不需要的音符对象

　　在键盘上按【Delete】键，即可快速删除多个不需要的鼓键位音符对象，如图 8-67 所示。

图 8-67　删除不需要的鼓键位音符对象

8.3 编辑 MIDI 音乐

单纯的 MIDI 音乐并不能完全将 MIDI 信息表现出来，用户需要对 MIDI 音乐进行简单的编辑操作，如编辑固定长度、插入 MIDI 力度以及删除音符对象等。本节介绍简单编辑 MIDI 音乐的操作方法。

8.3.1 编辑固定长度

在 Cubase/Nuendo 软件中，使用"固定长度"命令可以修正 MIDI 音乐的长度，其具体操作步骤如下。

操练 + 视频	——编辑固定长度	
素材文件	素材 \ 第 8 章 \ 音乐 9.cpr	扫描封底
效果文件	效果 \ 第 8 章 \ 音乐 9.cpr	文泉云盘
视频文件	视频 \ 第 8 章 \ 编辑固定长度 .mp4	的二维码
关键技术	"固定长度"命令	获取资源

01 ▶ 在 Cubase 界面中，选择"文件" | "打开"命令，打开一个工程文件，如图 8-68 所示。

图 8-68 打开一个工程文件

02 ▶ 在 MIDI 轨道上选择 MIDI 文件，选择 MIDI | "功能" | "固定长度"命令，如图 8-69 所示。

03 ▶ 执行操作后，即可编辑 MIDI 音乐的固定长度，如图 8-70 所示。

图 8-69 选择"固定长度"命令

图 8-70 编辑 MIDI 音乐固定长度后的效果

8.3.2 插入 MIDI 力度

在 Cubase/Nuendo 软件中，使用"插入力度"命令可以插入力度的大小，其具体操作步骤如下。

操练 + 视频 ——插入 MIDI 力度		
素材文件	素材 \ 第 8 章 \ 音乐 10.cpr	扫 描 封 底 文 泉 云 盘 的 二 维 码 获 取 资 源
效果文件	效果 \ 第 8 章 \ 音乐 10.cpr	
视频文件	视频 \ 第 8 章 \ 插入 MIDI 力度 .mp4	
关键技术	"插入力度"命令	

01 ▶ 在 Cubase 界面中，选择"文件"|"打开"命令，打开一个工程文件，如图 8-71 所示。

图 8-71　打开一个工程文件

02 ▶ 在 MIDI 轨道上选择 MIDI 文件，选择 MIDI|"插入力度"命令，如图 8-72 所示。

03 ▶ 弹出"MIDI 插入力度"对话框，设置"电平 1""电平 2""电平 3""电平 4""电平 5"均为 100，如图 8-73 所示。

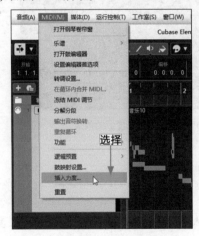

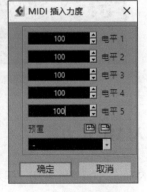

图 8-72　选择"插入力度"命令　　　　图 8-73　设置参数值

04 ▶ 单击"确定"按钮，即可插入 MIDI 力度。

■ 8.3.3　写入音高信息

在使用 MIDI 进行编曲时，若需要对 MIDI 音符写入滑音等演奏技法，则可以通过 MIDI 中的音高信息来完成。写入音高信息的具体操作步骤如下。

操练 + 视频	——写入音高信息	
素材文件	素材 \ 第 8 章 \ 音乐 11.cpr	扫描封底文泉云盘的二维码获取资源
效果文件	效果 \ 第 8 章 \ 音乐 11.cpr	
视频文件	视频 \ 第 8 章 \ 写入音高信息 .mp4	
关键技术	"音高"选项	

01 ▶ 在 Cubase 界面中，选择"文件"|"打开"命令，打开一个工程文件，如图 8-74 所示。

图 8-74　打开一个工程文件

02 ▶ 双击最上方 MIDI 轨道上的 MIDI 文件，打开"钢琴卷帘窗"窗口。在下方控制信息栏中单击"力度"右侧的下拉按钮 ▼ ，在弹出的下拉列表中选择"音高"选项，如图 8-75 所示。

图 8-75　选择"音高"选项

03 ▶ 单击工具栏中的画笔按钮 ✏，对应其音符和节拍位置。在音高控制信息栏中绘制出滑音变化的包络图形，如图 8-76 所示。

图 8-76 绘制出滑音变化的包络图形

04 ▶ 执行操作后，即可写入音高信息，返回工程窗口，查看写入音高信息后的 MIDI 文件效果，如图 8-77 所示。

图 8-77 写入音高信息后的效果

8.3.4 删除音符对象

在 Cubase/Nuendo 软件中，使用"删除音符"命令可以删除 MIDI 事件中的音符，其具体操作步骤如下。

操练 + 视频	——删除音符对象	
素材文件	素材 \ 第 8 章 \ 音乐 12.cpr	扫描封底 文泉云盘 的二维码 获取资源
效果文件	效果 \ 第 8 章 \ 音乐 12.cpr	
视频文件	视频 \ 第 8 章 \ 删除音符对象 .mp4	
关键技术	"删除音符" 命令	

01 ▶ 在 Cubase 界面中，选择 "文件" | "打开" 命令，打开一个工程文件，如图 8-78 所示。

图 8-78　打开一个工程文件

02 ▶ 在 MIDI 轨道上选择 MIDI 音乐文件，如图 8-79 所示。

图 8-79　选择 MIDI 文件

03 ▶ 选择 MIDI|"功能"|"删除音符"命令，如图 8-80 所示。

04 ▶ 弹出"删除音符"对话框，设置"最小长度"为 80、"最小力度"为 36、"当低于时移除"为"其中之一"，如图 8-81 所示。

图 8-80　选择"删除音符"命令　　　　图 8-81　设置参数值

05 ▶ 单击"确定"按钮，即可删除已选择的 MIDI 轨道中的音符，如图 8-82 所示。

图 8-82　删除音符后的效果

> **专家提醒**
>
> 在"删除音符"对话框中，各主要选项的含义如下。
> ➕ "最小长度"数值框：设置删除音符时的最小长度值。
> ➕ "最小力度"数值框：设置删除音符时的最小力度值。

第 9 章 制作精美音乐特效

~ 学前提示 ~

音乐以生动活泼的感性形式表现高尚的审美思想、审美观念和审美情趣，同时能提高人的审美能力，净化人们的灵魂，陶冶情操，树立崇高的理想。当用户制作好音乐后，适当的后期处理能让音乐带来耳目一新的感觉。本节主要介绍声单特效以及制作音乐滤镜特效的操作方法。

~ 知识重点 ~

- ⊠ 淡入到光标
- ⊠ 淡出到光标
- ⊠ 移除淡化效果
- ⊠ 应用交叉淡化
- ⊠ 应用包络滤镜
- ⊠ 应用淡入滤镜
- ⊠ 应用反转滤镜
- ⊠ 应用重新采样滤镜

~ 学完本章你会做什么 ~

- ⊠ 学会应用静音滤镜
- ⊠ 学会应用增益滤镜
- ⊠ 学会应用反转相位滤镜
- ⊠ 学会应用时间拉伸滤镜
- ⊠ 学会应用标准化滤镜
- ⊠ 学会应用声道翻转滤镜

9.1 应用声音特效

在 Cubase 和 Nuendo 音乐制作软件中，声音特效包括"淡入到光标""淡出到光标""移除淡化效果""应用交叉淡化"等。本节通过 4 个具体声音特效的制作方法，介绍声音特效的应用方法。

9.1.1 淡入到光标

所谓"淡入"，就是声音由弱到强逐渐响起的过程。在 Cubase 和 Nuendo 音乐制作软件中，使用"淡入到光标"命令可以淡入到播放指针位置，其具体操作步骤如下。

操练 + 视频	——淡入到光标	
素材文件	素材 \ 第 9 章 \ 音乐 1.npr	扫描封底 文泉云盘 的二维码 获取资源
效果文件	效果 \ 第 9 章 \ 音乐 1.npr	
视频文件	视频 \ 第 9 章 \ 淡入到光标 .mp4	
关键技术	"淡入到光标"命令	

01 ▶ 在 Nuendo 界面中，选择"文件"|"打开"命令，打开一个工程文件，如图 9-1 所示。

图 9-1　打开一个工程文件

02 ▶ 在音频轨道中将时间线向右拖曳至合适位置，并选择音乐素材，选择"音频"|"淡入到光标"命令，如图 9-2 所示。

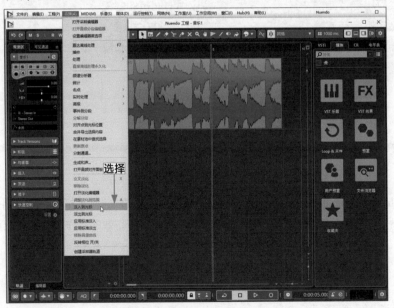

图 9-2　选择"淡入到光标"命令

03 ▶ 执行操作后，即可应用"淡入到光标"的声音特效，如图 9-3 所示。

图 9-3 应用"淡入到光标"声音特效后的效果

9.1.2 淡出到光标

所谓"淡出",就是声音由强到弱逐渐变小的过程。在 Cubase 和 Nuendo 音乐制作软件中,使用"淡出到光标"命令可以淡出到播放指针位置,其具体方法是:在工程文件中选择音频轨道上的音乐素材,选择"音频"|"淡出到光标"命令,即可应用"淡出到光标"的声音特效,如图 9-4 所示。

图 9-4 应用"淡出到光标"声音特效后的效果

9.1.3　移除淡化效果

在 Cubase/Nuendo 音乐制作软件中，使用"移除淡化"命令可以移除淡化曲线，其具体操作步骤如下。

操练 + 视频	——移除淡化效果	
素材文件	素材 \ 第 9 章 \ 音乐 2.npr	扫描封底文泉云盘的二维码获取资源
效果文件	效果 \ 第 9 章 \ 音乐 2.npr	
视频文件	视频 \ 第 9 章 \ 移除淡化效果 .mp4	
关键技术	"移除淡化"命令	

01 ▶ 在 Nuendo 界面中，选择"文件"|"打开"命令，打开一个工程文件，如图 9-5 所示。

图 9-5　打开一个工程文件

02 ▶ 在工程窗口中的音频轨道上选择音乐文件，选择"音频"|"移除淡化"命令，如图 9-6 所示。

图 9-6　选择"移除淡化"命令

03 ▶ 执行操作后，即可移除淡化效果，如图 9-7 所示。

图 9-7 移除淡化曲线后的效果

9.1.4 应用交叉淡化

在 Cubase/Nuendo 音乐制作软件中，在两端相连接的音频素材上添加"交叉淡化"声音特效后，声音可以自然地从音频素材 1 过渡到音频素材 2，在过渡的过程中不会听出破绽，且过渡过程也更加平滑自然，其具体操作步骤如下。

操练 + 视频	——应用交叉淡化	
素材文件	素材 \ 第 9 章 \ 音乐 3.npr	扫描封底文泉云盘的二维码获取资源
效果文件	效果 \ 第 9 章 \ 音乐 3.npr	
视频文件	视频 \ 第 9 章 \ 应用交叉淡化 .mp4	
关键技术	"交叉淡化"命令	

01 ▶ 在 Nuendo 界面中，选择"文件"|"打开"命令，打开一个工程文件，如图 9-8 所示。

02 ▶ 在工程窗口中的音频轨道上按住【Ctrl】键的同时，选择两个音乐文件，选择"音频"|"交叉淡化"命令，如图 9-9 所示。

图 9-8　打开一个工程文件

图 9-9　选择"交叉淡化"命令

03 ▶ 执行操作后，即可添加"交叉淡化"声音特效，如图 9-10 所示。

图 9-10　添加"交叉淡化"声音特效后的效果

专家
提醒

除了用上述方法可以添加"交叉淡化"声音特效外，用户还可以按【X】键实现该特效。

9.2　应用音乐滤镜

Cubase 和 Nuendo 音乐制作软件提供的音乐滤镜包括包络滤镜、淡入滤镜、淡出滤镜以及静音滤镜等。本节通过 13 个具体的音频滤镜介绍音频特效的制作方法。

9.2.1　应用包络滤镜

在声音素材或音乐素材上应用包络滤镜，可以在弹出的"包络"对话框中调整音乐的音质，其中包括 3 种曲线类型，用户可根据需要进行相应的操作。应用包络滤镜的具体操作步骤如下。

操练 + 视频	——应用包络滤镜	
素材文件	素材 \ 第 9 章 \ 音乐 4.cpr	扫描封底文泉云盘的二维码获取资源
效果文件	效果 \ 第 9 章 \ 音乐 4..cpr	
视频文件	视频 \ 第 9 章 \ 应用包络滤镜 .mp4	
关键技术	"包络"命令	

01 ▶ 在 Cubase 界面中，选择"文件"|"打开"命令，打开一个工程文件，如图 9-11 所示。

图 9-11　打开一个工程文件

02 ▶ 选择音频轨道中的音频素材，选择"音频"|"处理"|"包络"命令，如图 9-12 所示。

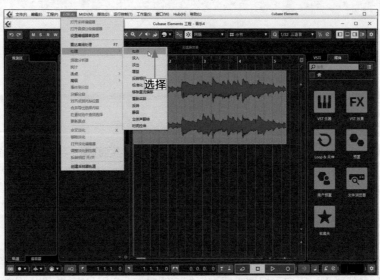

图 9-12　选择"包络"命令

03 ▶ 弹出"直达离线处理：音乐 4"对话框，在其中单击"曲线类型：线性插值"按钮 ，在下方的音频编辑预览区域中添加 3 个关键帧，调整关键帧的位置，如图 9-13 所示。

04 ▶ 单击"处理"按钮，即可开始处理音乐文件，如图 9-14 所示。

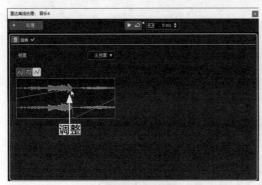

图 9-13　调整关键帧的位置

图 9-14　单击"处理"按钮

专家提醒 在如图 9-13 所示的对话框中，单击"曲线类型：样条插值"按钮 ，则淡化曲线会平滑显示。

05 ▶ 稍等片刻，即可应用包络滤镜，此时音频轨道中的音乐文件音波有所变化，如图 9-15 所示。单击"开始"按钮 ，即可试听音乐效果。

图 9-15　应用包络滤镜后的效果

9.2.2　应用淡入滤镜

在声音素材或音乐素材上应用淡入滤镜，可以将音乐的音量从小逐渐变得清晰洪亮，以致音量完全突显出来，该滤镜是处理音乐时常用的一种方法。应用淡入滤镜的具体操作步骤如下。

操练 + 视频	——应用淡入滤镜	
素材文件	素材 \ 第 9 章 \ 音乐 5.cpr	扫描封底文泉云盘的二维码获取资源
效果文件	效果 \ 第 9 章 \ 音乐 5.cpr	
视频文件	视频 \ 第 9 章 \ 应用淡入滤镜 .mp4	
关键技术	"淡入"命令	

01 ▶ 在 Cubase 界面中，选择"文件"|"打开"命令，打开一个工程文件，如图 9-16 所示。

图 9-16　打开一个工程文件

02 ▶ 选择音频轨道中的音频素材，选择"音频"|"处理"|"淡入"命令，如图9-17所示。

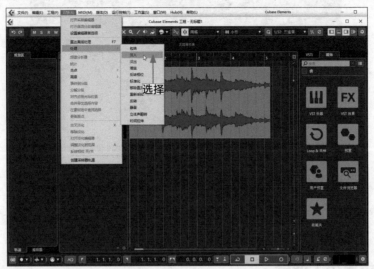

图9-17　选择"淡入"命令

> **专家提醒**　在 Cubase/Nuendo 软件中，除了上述方法可以执行"淡入"命令外，用户还可以在"音频"菜单下依次按【P】和【F】键，以快速执行"淡入"命令。

03 ▶ 弹出"直达离线处理：音乐5"对话框，单击上方的"曲线类型：阻尼样条插值"按钮 ⁀，如图9-18所示。

04 ▶ 在对话框下方的音频编辑预览区域中添加4个关键帧，并调整关键帧的位置，如图9-19所示。

图9-18　单击"曲线类型：阻尼样条插值"按钮

图9-19　调整关键帧的位置

> **专家提醒**　在图9-19所示的对话框中，当用户设置好关键帧曲线后，接下来单击"试听"按钮，可以试听制作的音频淡入声音特效。

05 ▶ 单击"处理"按钮，即可应用淡入滤镜，此时音频轨道中的音乐文件音波有所变化，如图9-20所示。单击"开始"按钮 ▷ ，即可试听音乐效果。

图 9-20　应用淡入滤镜后的效果

9.2.3　应用淡出滤镜

在声音素材或音乐素材上应用淡出滤镜，可以将音乐的音量从大逐渐变小，以致音量完全消失。该滤镜是处理音乐时常用的一种方法，应用淡出滤镜的具体操作步骤如下。

操练＋视频	——应用淡出滤镜	
素材文件	素材 \ 第 9 章 \ 音乐 6.cpr	扫描封底文泉云盘的二维码获取资源
效果文件	效果 \ 第 9 章 \ 音乐 6.cpr	
视频文件	视频 \ 第 9 章 \ 应用淡出滤镜 .mp4	
关键技术	"淡出"命令	

01 ▶ 在 Cubase 界面中，选择"文件" |"打开"命令，打开一个工程文件，如图 9-21 所示。

图 9-21　打开一个工程文件

02 ▶ 在音频轨道中选择音乐素材，选择"音频"|"处理"|"淡出"命令，如图 9-22 所示。

图 9-22　选择"淡出"命令

专家提醒　在 Cubase/Nuendo 软件中，除了上述方法可以执行"淡出"命令外，用户还可以在"音频"菜单下依次按【P】和【A】键，以快速执行"淡出"命令。

03 ▶ 弹出"直达离线处理：音乐 6"对话框，单击"曲线类型：样条曲线插值"按钮 ∿，在下方的音频编辑预览区域中添加两个关键帧，调整关键帧的位置，如图 9-23 所示。

图 9-23　调整关键帧位置

04 ▶ 单击"处理"按钮，即可应用淡出滤镜，此时音频轨道中的音乐文件音波有所变化，如图 9-24 所示。单击"开始"按钮 ▷，即可试听音乐效果。

图 9-24 应用淡出滤镜后的效果

9.2.4 应用增益滤镜

在声音素材或音乐素材上应用增益滤镜，可以自由调整音乐的音量大小。应用增益滤镜的具体操作步骤如下。

操练 + 视频 ——应用增益滤镜		
素材文件	素材 \ 第 9 章 \ 音乐 7.cpr	扫描封底 文泉云盘 的二维码 获取资源
效果文件	效果 \ 第 9 章 \ 音乐 7.cpr	
视频文件	视频 \ 第 9 章 \ 应用增益滤镜 .mp4	
关键技术	"增益"命令	

01 ▶ 在 Cubase 界面中，选择"文件" | "打开"命令，打开工程文件，如图 9-25 所示。

图 9-25 打开一个工程文件

02 ▶ 在音频轨道中选择音乐素材，选择"音频"|"处理"|"增益"命令，如图9-26所示。

图 9-26　选择"增益"命令

03 ▶ 弹出"直达离线处理：音乐7"对话框，拖曳"没有检测到剪辑"选项区中的滑块至合适位置，然后单击"处理"按钮，如图9-27所示。

专家提醒 在如图9-27所示的对话框中，设置的负值数据越大，表示音量越小；设置的正值数据越大，表示音量越大。

图 9-27　单击"处理"按钮

04 ▶ 稍等片刻，即可应用增益滤镜，此时音频轨道中的音乐文件音波有所变化，如图9-28所示。

图 9-28　应用增益滤镜后的效果

9.2.5　应用静音滤镜

在声音素材或音乐素材上应用静音滤镜，可以自由调整音乐的音量为零。应用静音滤镜的具体操作步骤如下。

操练 + 视频	——应用静音滤镜	
素材文件	素材 \ 第 9 章 \ 音乐 8.cpr	扫描封底文泉云盘的二维码获取资源
效果文件	效果 \ 第 9 章 \ 音乐 8.cpr	
视频文件	视频 \ 第 9 章 \ 应用静音滤镜 .mp4	
关键技术	"静音" 命令	

01 ▶ 在 Cubase 界面中，选择 "文件" | "打开" 命令，打开一个工程文件，如图 9-29 所示。

图 9-29　打开一个工程文件

02 ▶ 在音频轨道中选择音乐素材，选择"音频"|"处理"|"静音"命令，如图9-30所示。

图 9-30　选择"静音"命令

> **专家提醒**　在 Cubase/Nuendo 软件中，除了上述方法可以执行"静音"命令外，用户还可以在"音频"菜单下依次按【P】和【I】键，以快速执行"静音"命令。

03 ▶ 稍等片刻，即可应用静音滤镜，此时音频轨道中的音乐文件音波有所变化，如图9-31所示。单击"开始"按钮 ▷ ，即可试听音乐效果。

图 9-31　应用静音滤镜后的效果

9.2.6 应用反转滤镜

在声音素材或音乐素材上应用反转滤镜，可以将音乐倒着播放。应用反转滤镜的具体操作步骤如下。

操练 + 视频 ——应用反转滤镜		
素材文件	素材 \ 第 9 章 \ 音乐 9.cpr	扫描封底文泉云盘的二维码获取资源
效果文件	效果 \ 第 9 章 \ 音乐 9.cpr	
视频文件	视频 \ 第 9 章 \ 应用反转滤镜 .mp4	
关键技术	"反转" 命令	

01 ▶ 在 Cubase 界面中，选择 "文件" | "打开" 命令，打开一个工程文件，如图 9-32 所示。

图 9-32　打开一个工程文件

02 ▶ 在音频轨道中选择音乐素材，选择 "音频" | "处理" | "反转" 命令，如图 9-33 所示。

图 9-33　选择 "反转" 命令

03 ▶ 执行操作后，即可应用反转滤镜，此时音频轨道中的音乐文件音波有所变化，如图 9-34 所示。

图 9-34　应用反转滤镜后的效果

9.2.7　应用标准化滤镜

在声音素材或音乐素材上使用标准化滤镜，可以在一定的范围内获得最佳的音乐效果。应用标准化滤镜的具体操作步骤如下。

操练 + 视频	——应用标准化滤镜	
素材文件	素材 \ 第 9 章 \ 音乐 10.cpr	扫描封底文泉云盘的二维码获取资源
效果文件	效果 \ 第 9 章 \ 音乐 10.cpr	
视频文件	视频 \ 第 9 章 \ 应用标准化滤镜 .mp4	
关键技术	"标准化"命令	

01 ▶ 在 Cubase 界面中，选择"文件"|"打开"命令，打开一个工程文件，如图 9-35 所示。

图 9-35　打开一个工程文件

02 ▶ 在音频轨道中选择音乐素材，选择"音频"|"处理"|"标准化"命令，如图 9-36 所示。

图 9-36　选择"标准化"命令

03 ▶ 弹出"直达离线处理：音乐 10"对话框，向右拖曳对话框中的滑块，设置"最大峰值电平"为 –15.00dB，单击"处理"按钮，如图 9-37 所示。

图 9-37　单击"处理"按钮

04 ▶ 执行操作后，即可应用标准化滤镜，此时音频轨道中的音乐文件音波有所变化，如图 9-38 所示。

图 9-38　应用标准化滤镜后的效果

9.2.8　应用重新采样滤镜

"重新采样"可以改变音频素材的采样率，同时改变它的时长、速度与音高。在声音素材上添加重新采样滤镜后，可以对音乐进行重新采样处理，其具体操作步骤如下。

操练＋视频	——应用重新采样滤镜	
素材文件	素材＼第 9 章＼音乐 11.cpr	扫描封底文泉云盘的二维码获取资源
效果文件	效果＼第 9 章＼音乐 11.cpr	
视频文件	视频＼第 9 章＼应用重新采样滤镜 .mp4	
关键技术	"重新采样"命令	

01 ▶ 在 Cubase 界面中，选择"文件"|"打开"命令，打开一个工程文件，如图 9-39 所示。

图 9-39　打开一个工程文件

02 ▶ 在音频轨道中选择音乐，选择"音频"|"处理"|"重新采样"命令，如图 9-40 所示。

图 9-40　选择"重新采样"命令

03 ▶ 弹出"直达离线处理: 音乐 11"对话框，设置"新采样率"为 48000.0、"差别"为 8.844%，单击"处理"按钮，如图 9-41 所示。

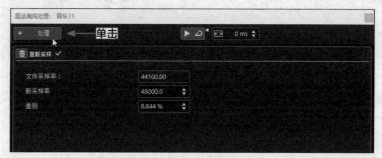

图 9-41　单击"处理"按钮

04 ▶ 稍等片刻，即可应用重新采样滤镜，此时音乐文件音波有所变化，如图 9-42 所示。

图 9-42　应用重新采样滤镜后的效果

9.2.9　应用音高位移滤镜

在声音素材或音乐素材上应用音高位移滤镜，可以调整音乐的转调和根音符。应用音高位移滤镜的具体操作步骤如下。

操练 + 视频	——应用音高位移滤镜	
素材文件	素材 \ 第 9 章 \ 音乐 12.npr	扫描封底文泉云盘的二维码获取资源
效果文件	效果 \ 第 9 章 \ 音乐 12.npr	
视频文件	视频 \ 第 9 章 \ 应用音高位移滤镜 .mp4	
关键技术	"音高位移"命令	

01 ▶ 在 Nuendo 界面中，选择"文件"|"打开"命令，打开一个工程文件，如图 9-43 所示。

图 9-43　打开一个工程文件

02 ▶ 在音频轨道中选择音乐，选择"音频"|"处理"|"音高位移"命令，如图 9-44 所示。

图 9-44　选择"音高位移"命令

03 ▶ 弹出相应的对话框，设置"转调"为 5、"微调"为 -30、"根音 / 音高"为 C#、"音量"为 100，选中"多个移位"复选框，单击"处理"按钮，如图 9-45 所示。

04 ▶ 稍等片刻，即可应用音高位移滤镜，如图 9-46 所示。单击"开始"按钮 ▷ ，即可试听音乐效果。

图 9-45　单击"处理"按钮

图 9-46　应用音高位移滤镜后的效果

9.2.10　应用时间拉伸滤镜

在声音素材上添加时间拉伸滤镜后，可以对音乐的播放时间进行伸缩处理，其具体操作步骤如下。

操练 + 视频	——应用时间拉伸滤镜	
素材文件	素材 \ 第 9 章 \ 音乐 13.cpr	扫描封底文泉云盘的二维码获取资源
效果文件	效果 \ 第 9 章 \ 音乐 13.cpr	
视频文件	视频 \ 第 9 章 \ 应用时间拉伸滤镜 .mp4	
关键技术	"时间拉伸"命令	

01 ▶ 在 Cubase 界面中，选择"文件"|"打开"命令，打开一个工程文件，如图 9-47 所示。

图 9-47　打开一个工程文件

02 ▶ 在音频轨道中选择音乐，选择"音频"|"处理"|"时间拉伸"命令，如图 9-48 所示。

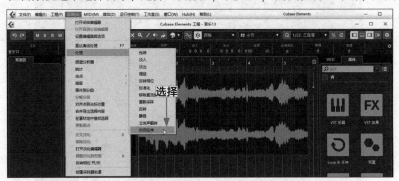

图 9-48　选择"时间拉伸"命令

03 ▶ 弹出"直达离线处理：音乐 13"对话框，单击"处理"按钮，如图 9-49 所示。

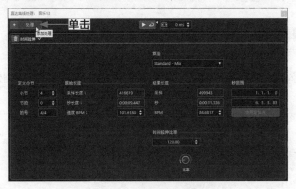

图 9-49　单击"处理"按钮

04 ▶ 执行操作后，即可应用时间拉伸滤镜，此时音频轨道中的音乐文件音波有所变化，如图 9-50 所示。

图 9-50 应用时间拉伸滤镜后的效果

9.2.11 应用反转相位滤镜

在声音素材上添加反转相位滤镜后，可以对音乐的波形进行反相处理，其具体操作步骤如下。

操练 + 视频	——应用反转相位滤镜	
素材文件	素材 \ 第 9 章 \ 音乐 14.npr	扫描封底 文泉云盘 的二维码 获取资源
效果文件	效果 \ 第 9 章 \ 音乐 14.npr	
视频文件	视频 \ 第 9 章 \ 应用反转相位滤镜 .mp4	
关键技术	"反转相位" 命令	

01 ▶ 在 Nuendo 界面中，选择 "文件" | "打开" 命令，打开一个工程文件，如图 9-51 所示。

图 9-51 打开一个工程文件

02 ▶ 在音频轨道中选择音乐素材，选择"音频"|"处理"|"反转相位"命令，如图 9-52 所示。

03 ▶ 弹出"直达离线处理：音乐 14"对话框，单击"处理"按钮，如图 9-53 所示。

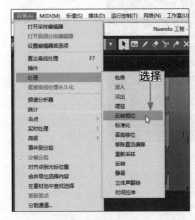

图 9-52 选择"反转相位"命令

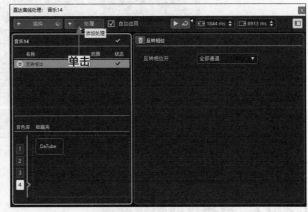

图 9-53 单击"处理"按钮

04 ▶ 执行操作后，即可应用反转相位滤镜，此时音频轨道中的音乐文件音波有所变化，如图 9-54 所示。

图 9-54 应用反转相位滤镜后的效果

9.2.12 应用移除直流偏移滤镜

在声音素材上添加移除直流偏移滤镜后，可以对音乐进行直流偏移现象的消除操作，其具体操作步骤如下。

操练 + 视频	——应用移除直流偏移滤镜	
素材文件	素材 \ 第 9 章 \ 音乐 15.cpr	扫描封底文泉云盘的二维码获取资源
效果文件	效果 \ 第 9 章 \ 音乐 15.cpr	
视频文件	视频 \ 第 9 章 \ 应用移除直流偏移滤镜 .mp4	
关键技术	"移除直流偏移"命令	

01 ▶ 在 Cubase 界面中，选择"文件"|"打开"命令，打开一个工程文件，如图 9-55 所示。

图 9-55　打开一个工程文件

02 ▶ 在音频轨道中选择音乐素材，选择"音频"|"统计"命令，如图 9-56 所示。

03 ▶ 弹出"统计 -'音乐 15'"对话框，查看"直流偏移"选项参数，如图 9-57 所示。

图 9-56　选择"统计"命令

图 9-57　查看"直流偏移"选项参数

04 ▶ 先单击"关闭"按钮，然后选择"音频"|"处理"|"移除直流偏移"命令，如图 9-58 所示。

05 ▶ 执行操作稍等片刻后，即可应用移除直流偏移滤镜。单击"开始"按钮 ▷ ，可试听音乐效果。

图 9-58 选择"移除直流偏移"命令

9.2.13 应用声道转换滤镜

在声音素材上添加立体声翻转滤镜后，可以对音乐进行左右声道的转换处理，其具体操作步骤如下。

操练 + 视频	——应用声道转换滤镜	
素材文件	素材＼第 9 章＼音乐 16.cpr	扫描封底文泉云盘的二维码获取资源
效果文件	效果＼第 9 章＼音乐 16.cpr	
视频文件	视频＼第 9 章＼应用声道转换滤镜 .mp4	
关键技术	"立体声翻转"命令	

01 ▶ 在 Cubase 界面中，选择"文件"|"打开"命令，打开一个工程文件，如图 9-59 所示。

图 9-59 打开一个工程文件

02 ▶ 在音频轨道中选择音乐素材，选择"音频"|"处理"|"立体声翻转"命令，如图 9-60 所示。

03 ▶ 弹出"直达离线处理：音乐 16"对话框，单击"模式"右侧的下拉按钮，在弹出的列表框中选择"左声道到立体声"选项，设置"扩展处理范围毫秒"为 4022ms，单击"处理"按钮，如图 9-61 所示。

图 9-60 选择"立体声翻转"命令

图 9-61 单击"处理"按钮

04 ▶ 执行操作后，即可应用声道转换滤镜，此时音频轨道中的音乐文件音波有所变化，如图 9-62 所示。

图 9-62 应用声道转换滤镜后的效果

第 10 章　制作音乐乐谱效果

~ 学前提示 ~

乐谱是一种记录音乐的工具，利用乐谱可以演奏出与创作者意图相同的音乐。使用 Cubase/Nuendo 软件除了可以制作音乐和录制声音外，还可以制作出音乐的乐谱。本章详细介绍制作音乐乐谱效果的操作方法。

~ 知识重点 ~

☒ 打开乐谱编辑器面板 　　☒ 插入滑音 　　☒ 自动布局操作

☒ 打开布局面板 　　☒ 隐藏音符对象 　　☒ 高级布局操作

☒ 构建 N 连音 　　☒ 生成和弦符号

~ 学完本章你会做什么 ~

☒ 学会设置页面模式 　　☒ 学会对齐音符对象

☒ 学会翻转音符对象 　　☒ 学会重置布局操作

☒ 学会分组音符对象 　　☒ 学会高级布局操作

10.1　乐谱处理面板

在进行音乐乐谱创作之前，首先需要掌握乐谱处理面板的操作方法。在 Cubase 或 Nuendo 音乐制作软件中，乐谱处理面板包括打开乐谱编辑器面板和布局面板等，下面分别进行介绍。

10.1.1　打开乐谱编辑器面板

在软件中使用"打开乐谱编辑器"命令可以打开乐谱窗口，该面板中显示了 MIDI 音乐文件的乐谱，其具体操作步骤如下。

操练 + 视频	——打开乐谱编辑器面板	
素材文件	素材 \ 第 10 章 \ 音乐 1.npr	扫描封底文泉云盘的二维码获取资源
效果文件	无	
视频文件	视频 \ 第 10 章 \ 打开乐谱编辑器面板 .mp4	
关键技术	"打开乐谱编辑器"命令	

01 ▶ 在 Nuendo 界面中，选择"文件"|"打开"命令，打开一个工程文件，如图 10-1 所示。

图 10-1　打开一个工程文件

02 ▶ 在菜单栏中选择"乐谱"|"打开乐谱编辑器"命令，如图 10-2 所示。

图 10-2　选择"打开乐谱编辑器"命令

03 ▶ 执行操作后，即可打开"乐谱"窗口，该窗口中显示了 MIDI 音乐的所有乐谱，如图 10-3 所示。

专家
提醒　除了上述方法可以打开"乐谱"窗口外，用户还可以按【Ctrl+R】组合键打开该窗口。

图 10-3　打开"乐谱"窗口

10.1.2　打开布局面板

布局面板与乐谱窗口类似，都包含乐谱页面的布局信息。在 Cubase 或 Nuendo 软件中使用"打开布局"命令，可以打开乐谱的布局面板。使用此命令需要先打开乐谱窗口，然后才能打开布局面板，其具体方法是：在打开的"乐谱"窗口中选择"乐谱"|"打开布局"命令，如图 10-4 所示，弹出"打开布局"对话框，单击"确定"按钮即可，如图 10-5 所示。

图 10-4　选择"打开布局"命令

图 10-5　单击"确定"按钮

10.1.3　设置页面模式

在 Cubase 或 Nuendo 软件的"乐谱"窗口中，使用"页面模式"命令可以用页面模式查看乐谱，其具体操作步骤如下。

操练 + 视频	——设置页面模式	
素材文件	素材 \ 第 10 章 \ 音乐 2.npr	扫描封底 文泉云盘 的二维码 获取资源
效果文件	无	
视频文件	视频 \ 第 10 章 \ 设置页面模式 .mp4	
关键技术	"页面模式" 命令	

01 ▶ 在 Nuendo 界面中, 选择 "文件" | "打开" 命令, 打开一个工程文件, 如图 10-6 所示。

图 10-6　打开一个工程文件

02 ▶ 选择 "乐谱" | "打开乐谱编辑器" 命令, 打开 "乐谱" 窗口, 如图 10-7 所示。

图 10-7　打开 "乐谱" 窗口

03 ▶ 选择 "乐谱" | "页面模式" 命令, 即可设置页面模式显示, 如图 10-8 所示。

图 10-8　设置页面模式显示

10.2　音符基本操作

在 Cubase 软件中，音符的基本操作包括构建 N 连音、插入滑音、翻转音符对象、转换为装饰音符、隐藏音符与编组音符等。本节详细介绍音符的基本操作方法。

10.2.1　构建 N 连音

在 Cubase 或 Nuendo 软件中，使用"构建 N 连音"命令可以直接创建出 N 个连音符，其具体操作步骤如下。

操练 + 视频	——构建 N 连音	
素材文件	素材 \ 第 10 章 \ 音乐 3.npr	扫描封底文泉云盘的二维码获取资源
效果文件	效果 \ 第 10 章 \ 音乐 3.npr	
视频文件	视频 \ 第 10 章 \ 构建 N 连音 .mp4	
关键技术	"构建 N 连音"命令	

01 ▶ 在 Nuendo 界面中，选择"文件"|"打开"命令，打开一个工程文件，如图 10-9 所示。

02 ▶ 选择"乐谱"|"打开乐谱编辑器"命令，打开"乐谱"窗口，选择相应的音符对象，如图 10-10 所示。

图 10-9　打开一个工程文件

图 10-10　选择相应的音符对象

03 ▶ 在菜单栏中选择"乐谱"|"构建 N 连音"命令，如图 10-11 所示。

04 ▶ 弹出"连音"对话框，设置"类型"为9、"过"为2/16、"文本"为11，再单击"构建"按钮，如图 10-12 所示。

图 10-11　选择"构建 N 连音"命令　　图 10-12　单击"构建"按钮

05 ▶ 执行操作后，即可构建 N 连音，如图 10-13 所示。同时，在工程窗口的 MIDI 轨道中 MIDI 音乐文件的音符发生变化。

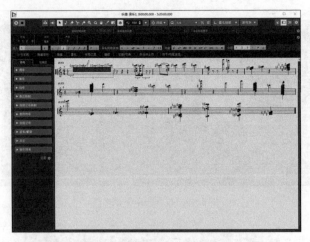

图 10-13　构建 N 连音后的效果

10.2.2　插入滑音

在 Cubase 或 Nuendo 软件中，使用"插入滑音"命令可以在"乐谱"窗口中插入连续的音符对象，其具体操作步骤如下。

操练 + 视频	——插入滑音	
素材文件	素材 \ 第 10 章 \ 音乐 4.npr	扫描封底文泉云盘的二维码获取资源
效果文件	效果 \ 第 10 章 \ 音乐 4.npr	
视频文件	视频 \ 第 10 章 \ 插入滑音 .mp4	
关键技术	"插入滑音"命令	

01 ▶ 在 Nuendo 界面中，选择"文件"|"打开"命令，打开一个工程文件，如图 10-14 所示。

图 10-14　打开一个工程文件

02 ▶ 选择"乐谱"|"打开乐谱编辑器"命令，打开"乐谱"窗口，选择相应的音符对象，如图 10-15 所示。

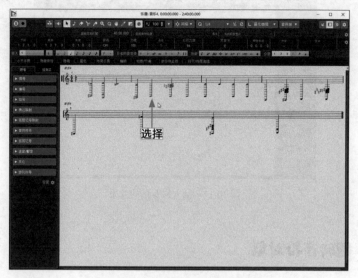

图 10-15 选择相应的音符对象

03 ▶ 在菜单栏中选择"乐谱"|"插入滑音"命令，如图 10-16 所示。

图 10-16 选择"插入滑音"命令

04 ▶ 执行操作后，即可插入滑音，效果如图 10-17 所示。

图 10-17　插入滑音后的效果

10.2.3 翻转音符对象

在 Cubase 或 Nuendo 软件中使用"翻转"命令可以将选择的音符对象进行翻转处理，其具体操作步骤如下。

操练 + 视频	——翻转音符对象	
素材文件	素材\第 10 章\音乐 5.npr	扫描封底文泉云盘的二维码获取资源
效果文件	效果\第 10 章\音乐 5.npr	
视频文件	视频\第 10 章\翻转音符对象 .mp4	
关键技术	"翻转"命令	

01 ▶ 在 Nuendo 界面中，选择"文件"|"打开"命令，打开一个工程文件，如图 10-18 所示。

图 10-18　打开一个工程文件

02 ▶ 选择"乐谱"|"打开乐谱编辑器"命令，打开"乐谱"窗口，设置页面模式显示，选择最上方的一排音符，如图 10-19 所示。

图 10-19 选择相应的音符对象

03 ▶ 在菜单栏中选择"乐谱"|"翻转"命令，如图 10-20 所示。

图 10-20 选择"翻转"命令

04 ▶ 执行操作后，即可翻转音符对象，效果如图 10-21 所示。

图 10-21　翻转音符后的效果

10.2.4　转换为装饰音符

在 Cubase 或 Nuendo 软件中使用"转换为装饰音符"命令可以对音乐的音符进行装饰处理，其具体操作步骤如下。

操练 + 视频	——转换为装饰音符	
素材文件	素材 \ 第 10 章 \ 音乐 6.npr	扫描封底文泉云盘的二维码获取资源
效果文件	效果 \ 第 10 章 \ 音乐 6.npr	
视频文件	视频 \ 第 10 章 \ 转换为装饰音符 .mp4	
关键技术	"转换为装饰音符"命令	

01 ▶ 在 Nuendo 界面中，选择"文件"|"打开"命令，打开一个工程文件，如图 10-22 所示。

图 10-22　打开一个工程文件

02 ▶ 选择"乐谱"|"打开乐谱编辑器"命令,打开"乐谱"窗口,选择最上方的一排音符,如图 10-23 所示。

图 10-23　选择音符对象

03 ▶ 在菜单栏中选择"乐谱"|"转换为装饰音符"命令,如图 10-24 所示。

图 10-24　选择"转换为装饰音符"命令

04 ▶ 执行操作后,即可转换为装饰音符对象,效果如图 10-25 所示。

图 10-25　转换为装饰音符后的效果

10.2.5　隐藏音符对象

在 Cubase 或 Nuendo 软件中使用隐藏功能可以将选择的音符对象隐藏起来，其具体操作步骤如下。

操练 + 视频	——隐藏音符对象	
素材文件	素材 \ 第 10 章 \ 音乐 7.npr	扫描封底文泉云盘的二维码获取资源
效果文件	效果 \ 第 10 章 \ 音乐 7.npr	
视频文件	视频 \ 第 10 章 \ 隐藏音符对象 .mp4	
关键技术	"隐藏 / 显示" 命令	

01 ▶ 在 Nuendo 界面中，选择 "文件" | "打开" 命令，打开一个工程文件，如图 10-26 所示。

图 10-26　打开一个工程文件

02 ▶ 选择 "乐谱" | "打开乐谱编辑器" 命令，打开 "乐谱" 窗口，选择音符对象，如图 10-27 所示。

图 10-27　选择音符对象

03 ▶ 在菜单栏中选择"乐谱"|"隐藏/显示"命令,如图 10-28 所示。

图 10-28　选择"隐藏/显示"命令

04 ▶ 执行操作后,即可隐藏选择的音符对象,隐藏后的音符对象不显示在"乐谱"窗口中,效果如图 10-29 所示。

图 10-29　隐藏音符后的效果

专家
提醒　用户选择音符对象后,单击"功能"工具栏中的"隐藏"按钮 H ,也可以隐藏音符。

10.2.6　编组音符对象

在 Cubase 或 Nuendo 软件中使用编组音符功能可对选择的音符对象进行分组处理,其具体操作步骤如下。

操练＋视频	——编组音符对象	
素材文件	素材＼第 10 章＼音乐 8.npr	扫描封底 文泉云盘 的二维码 获取资源
效果文件	效果＼第 10 章＼音乐 8.npr	
视频文件	视频＼第 10 章＼编组音符对象 .mp4	
关键技术	"编组／取消编组音符"命令	

01 ▶ 在 Nuendo 界面中，选择"文件"|"打开"命令，打开一个工程文件，如图 10-30 所示。

图 10-30　打开一个工程文件

02 ▶ 选择"乐谱"|"打开乐谱编辑器"命令，打开"乐谱"窗口，选择第一行的音符对象，如图 10-31 所示。

图 10-31　选择音符对象

03 ▶ 在菜单栏中选择"乐谱"|"编组／取消编组 音符"命令，如图 10-32 所示。

图 10-32 选择"编组 / 取消编组 音符"命令

04 ▶ 执行操作后，即可编组选择的音符对象，效果如图 10-33 所示。

图 10-33 编组音符后的效果

> **专家提醒** 除了上述方法可以打开分组音符对象外，用户还可以在选择音符对象后单击"功能"工具栏中的"分组音符"按钮 ♫ 分组音符。

10.2.7 对齐音符对象

在 Cubase 或 Nuendo 软件中使用对齐功能可以对选择的音符对象进行对齐，其具体操作步骤如下。

操练＋视频	——对齐音符对象	
素材文件	素材＼第 10 章＼音乐 9.npr	扫描封底文泉云盘的二维码获取资源
效果文件	效果＼第 10 章＼音乐 9.npr	
视频文件	视频＼第 10 章＼对齐音符对象 .mp4	
关键技术	"左"命令	

01 ▶ 在 Nuendo 界面中，选择"文件"|"打开"命令，打开一个工程文件，如图 10-34 所示。

图 10-34　打开一个工程文件

02 ▶ 选择"乐谱"|"打开乐谱编辑器"命令，打开"乐谱"窗口，如图 10-35 所示。

图 10-35　打开"乐谱"窗口

03 ▶ 在"乐谱"窗口中，按【Ctrl+A】组合键，选择所有的音符对象，然后选择"乐谱"|"对齐元素"|"左"命令，如图 10-36 所示。

在"对齐元素"子菜单中，若选择"右"命令，音符向右对齐；若选择"顶部"命令，音符向上对齐；若选择"底部"命令，音符向底部对齐；若选择"垂直居中"命令，音符垂直居中对齐；若选择"水平居中"命令，音符水平居中对齐。

图 10-36　选择"左"命令

04 ▶ 执行操作后，即可向左对齐音符对象，效果如图 10-37 所示。

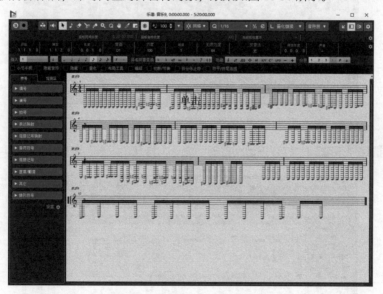

图 10-37　向左对齐音符后的效果

10.2.8　生成和弦符号

在 Cubase 或 Nuendo 软件中使用"生成和弦符号"命令可以在选择的音符对象上创建一个和弦符号，其具体操作步骤如下。

操练 + 视频	——生成和弦符号	
素材文件	素材 \ 第 10 章 \ 音乐 10.npr	扫描封底 文泉云盘 的二维码 获取资源
效果文件	效果 \ 第 10 章 \ 音乐 10.npr	
视频文件	视频 \ 第 10 章 \ 生成和弦符号 .mp4	
关键技术	"生成和弦符号"命令	

01 ▶ 在 Nuendo 界面中，选择"文件"|"打开"命令，打开一个工程文件，如图 10-38 所示。

图 10-38　打开一个工程文件

02 ▶ 选择"乐谱"|"打开乐谱编辑器"命令，打开"乐谱"窗口，如图 10-39 所示。

图 10-39　打开"乐谱"窗口

03 ▶ 在"乐谱"窗口选择所有的音符对象，然后选择"乐谱"|"生成和弦符号"命令，如图 10-40 所示。

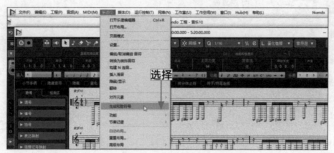

图 10-40　选择"生成和弦符号"命令

04 ▶ 执行操作后，即可生成和弦符号，如图 10-41 所示。

图 10-41　生成和弦符号后的效果

10.3　乐谱布局操作

在制作完音乐乐谱后，可以对乐谱的布局进行操作。乐谱布局包括自动布局、重置布局以及高级布局。本节详细介绍乐谱布局的操作方法。

10.3.1　自动布局操作

在 Cubase 或 Nuendo 软件中，使用"自动布局"命令可以在"自动布局"对话框中设置

相应的参数后布局"乐谱"窗口，其具体操作步骤如下。

操练 + 视频	——自动布局操作	
素材文件	素材 \ 第 10 章 \ 音乐 11.npr	扫描封底文泉云盘的二维码获取资源
效果文件	效果 \ 第 10 章 \ 音乐 11.npr	
视频文件	视频 \ 第 10 章 \ 自动布局操作 .mp4	
关键技术	"自动布局"命令	

01 ▶ 在 Nuendo 界面中，选择"文件"|"打开"命令，打开一个工程文件，如图 10-42 所示。

图 10-42　打开一个工程文件

02 ▶ 选择"乐谱"|"打开乐谱编辑器"命令，打开"乐谱"窗口，如图 10-43 所示。

图 10-43　打开"乐谱"窗口

03 ▶ 选择"乐谱"|"自动布局"命令，如图 10-44 所示。

04 ▶ 在弹出的"自动布局"对话框中进行参数设置，设置"谱表间的最小距离"为 40、"添加到自动布局距离"为 5、"大谱表间的最小距离"为 30，然后选中"移动小节和谱表"单选按钮，如图 10-45 所示。

图 10-44　选择"自动布局"命令　　　　　　　　图 10-45　设置参数

05 ▶ 单击"确定"按钮，开始进行自动布局操作。稍等片刻，即可自动布局"乐谱"窗口，如图 10-46 所示。

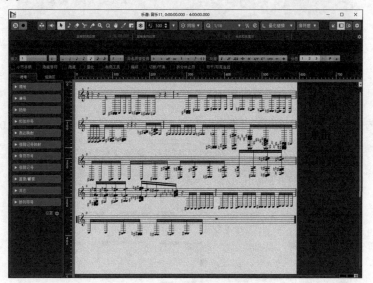

图 10-46　自动布局后的效果

10.3.2　重置布局操作

在 Cubase 或 Nuendo 软件中，使用"重置布局"命令可以将乐谱布局模式重置为默认布局，其具体操作步骤如下。

操练 + 视频	——重置布局操作	
素材文件	素材 \ 第 10 章 \ 音乐 12.npr	扫描封底 文泉云盘 的二维码 获取资源
效果文件	效果 \ 第 10 章 \ 音乐 12.npr	
视频文件	视频 \ 第 10 章 \ 重置布局操作 .mp4	
关键技术	"重置布局" 命令	

01 ▶ 在 Nuendo 界面中，选择 "文件" | "打开" 命令，打开一个工程文件，如图 10-47 所示。

图 10-47　打开一个工程文件

02 ▶ 选择 "乐谱" | "打开乐谱编辑器" 命令，打开 "乐谱" 窗口，如图 10-48 所示。

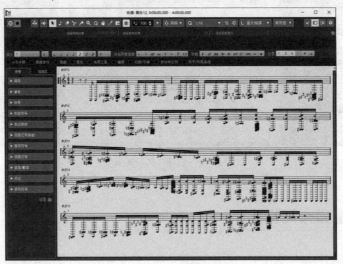

图 10-48　打开 "乐谱" 窗口

03 ▶ 选择"乐谱"|"重置布局"命令，如图10-49所示。

04 ▶ 弹出"重置布局"对话框，保持默认选项设置，单击"此谱表"按钮，如图10-50所示。

图10-49　选择"重置布局"命令　　　　　　图10-50　单击"此谱表"按钮

专家提醒

在"重置布局"对话框中，各主要选项的含义如下。

➕ "隐藏音符"复选框：选中该复选框后，可以重置隐藏的音符对象。

➕ "编组"复选框：选中该复选框后，可以重置分组的音符对象。

➕ "量化"复选框：选中该复选框后，可以重置量化对象。

➕ "坐标"复选框：选中该复选框后，可以重置坐标对象。

➕ "所有谱表"按钮：单击该按钮后，可以对所有的五线谱对象进行重置操作。

05 ▶ 执行操作后，即可重置乐谱布局，如图10-51所示。

图10-51　重置布局后的效果

10.3.3 高级布局操作

在 Cubase 或 Nuendo 软件中，使用"高级布局"功能可以对"乐谱"窗口进行高级布局操作，其具体操作步骤如下。

操练 + 视频	——高级布局操作	
素材文件	素材＼第 10 章＼音乐 13.npr	扫描封底文泉云盘的二维码获取资源
效果文件	效果＼第 10 章＼音乐 13.npr	
视频文件	视频＼第 10 章＼高级布局操作 .mp4	
关键技术	"小节数"命令	

01 ▶ 在 Nuendo 界面中，选择"文件"|"打开"命令，打开一个工程文件，如图 10-52 所示。

图 10-52 打开一个工程文件

02 ▶ 选择"乐谱"|"打开乐谱编辑器"命令，打开"乐谱"窗口，如图 10-53 所示。

图 10-53 打开"乐谱"窗口

03 ▶ 选择"乐谱"|"高级布局"|"小节数"命令，如图 10-54 所示。

04 ▶ 弹出"小节数"对话框，设置"小节"为 9，然后单击"所有谱表"按钮，如图 10-55 所示。

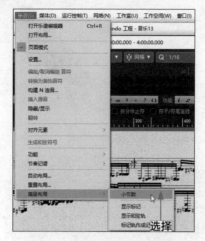

图 10-54　选择"小节数"命令　　　　　　图 10-55　单击"全部五线谱"按钮

05 ▶ 执行操作后，即可在"乐谱"窗口中采用高级布局的方式进行布局，如图 10-56 所示。

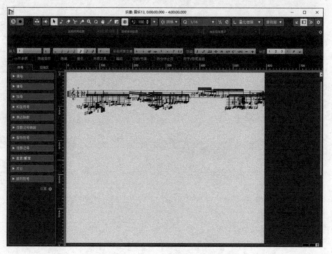

图 10-56　高级布局后的效果

读书笔记

PART FIVE

05

输出篇

导出音乐文件

~ 学前提示 ~

经过一系列复杂的编辑后，用户便可以将制作完成的音乐导出为音乐文件或 MIDI 文件等。在 Cubase/Nuendo 软件中，可以使用"导出"功能进行导出操作。本章主要介绍导出音乐文件的各种操作方法，以供读者掌握。

~ 知识重点 ~

☒ 导出 MIDI 文件　　　　☒ 导出音乐 XML　　　　☒ 导出为 OMF

☒ 导出 MIDI 循环　　　　☒ 导出音乐乐谱　　　　☒ 导出为 AAF

☒ 导出音频缩混　　　　☒ 导出为 AES31

~ 学完本章你会做什么 ~

☒ 学会导出音频缩混　　　　☒ 学会导出指定轨道

☒ 学会导出 MIDI 循环　　　　☒ 学会导出速度轨道

☒ 学会导出音乐乐谱　　　　☒ 学会导出为 OMF

11.1 导出媒体文件

在音频和 MIDI 音乐制作完成后，可以通过 Cubase/Nuendo 软件的实时导出功能将声音完美地变成立体声或环绕声音频文件。

11.1.1 导出 MIDI 文件

在 Cubase/Nuendo 软件中使用"导出"子菜单中的"MIDI 文件"命令可以直接导出 MIDI 文件对象，其具体操作步骤如下。



操练 + 视频	——导出 MIDI 文件	
素材文件	素材 \ 第 11 章 \ 音乐 1.cpr	扫描封底文泉云盘的二维码获取资源
效果文件	效果 \ 第 11 章 \ 音乐 1.mid	
视频文件	视频 \ 第 11 章 \ 导出 MIDI 文件 .mp4	
关键技术	"MIDI 文件"命令	

01 ▶ 在 Cubase 界面中, 选择"文件"|"打开"命令, 打开一个工程文件, 如图 11-1 所示。

图 11-1　打开一个工程文件

02 ▶ 选择"文件"|"导出"|"MIDI 文件"命令, 如图 11-2 所示。

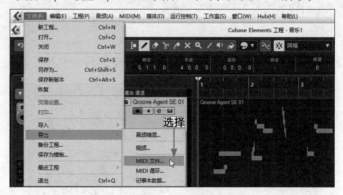

图 11-2　选择"MIDI 文件"命令

03 ▶ 弹出"导出 MIDI 文件"对话框, 设置文件名和保存路径, 如图 11-3 所示。

04 ▶ 单击"保存"按钮, 弹出"导出选项"对话框, 设置"导出分辨率"为 480, 单击"确定"按钮, 如图 11-4 所示, 即可导出 MIDI 文件。

图 11-3　设置文件名和保存路径

图 11-4　设置参数值

11.1.2　导出 MIDI 循环

在 Cubase/Nuendo 软件中使用"导出"子菜单中的"MIDI 循环"命令可以直接导出 MIDI 循环素材，其具体操作步骤如下。

操练 + 视频	——导出 MIDI 循环	
素材文件	素材 \ 第 11 章 \ 音乐 2.cpr	扫描封底文泉云盘的二维码获取资源
效果文件	无	
视频文件	视频 \ 第 11 章 \ 导出 MIDI 循环 .mp4	
关键技术	"MIDI 循环"命令	

01 ▶ 在 Cubase 界面中，选择"文件" |"打开"命令，打开一个工程文件，如图 11-5 所示。

图 11-5　打开一个工程文件

02 ▶ 在按住【Ctrl】键的同时，在最上方的两条 MIDI 轨道上选择两个 MIDI 文件。选择
"文件" | "导出" | "MIDI 循环" 命令，如图 11-6 所示。

图 11-6　选择 "MIDI 循环" 命令

03 ▶ 弹出 "保存 MIDI 循环" 对话框，单击 "新建文件夹" 按钮，如图 11-7 所示。

04 ▶ 弹出 "创建新文件夹" 对话框，在 "名称" 左侧的文本框中输入名称，如图 11-8 所示，
单击 "确定" 按钮。

图 11-7　单击 "新建文件夹" 按钮

图 11-8　输入名称

05 ▶ 返回 "保存 MIDI 循环" 对话框，在其中选择新建的文件夹，然后在 "新 MIDI 循环"
下方的文本框中输入文字 "音乐 2"，单击 "确定" 按钮，如图 11-9 所示，即可导出 MIDI 循
环文件。

图 11-9　单击"确定"按钮

11.1.3　导出音频缩混

使用"导出"子菜单中的"音频缩混"命令可以将工程文件的声音导出为一个独立的数字音频文件，将工程文件中的音频音轨、MIDI 音轨、效果器、虚拟乐曲和 ReWire 通道等声音都进行混合。导出音频缩混的具体操作步骤如下。

操练 + 视频	——导出音频缩混	
素材文件	素材 \ 第 11 章 \ 音乐 3.cpr	扫描封底文泉云盘的二维码获取资源
效果文件	效果 \ 第 11 章 \ 音乐 3.cpr	
视频文件	视频 \ 第 11 章 \ 导出音频缩混 .mp4	
关键技术	"音频缩混"命令	

01 ▶ 在 Cubase 界面中，选择"文件"|"打开"命令，打开一个工程文件，如图 11-10 所示。

图 11-10　打开一个工程文件

02 ▶ 在工程窗口中的音频轨道上指定需要导出音频缩混的起始位置，并向右拖曳时间标尺至合适位置。选择"文件"|"导出"|"音频缩混"命令，如图 11-11 所示。

图 11-11　选择"音频缩混"命令

专家提醒　在导出音频混音之前，需要移动左右标尺到合适位置，以确定没有被静音的音轨。

03 ▶ 单击"文件路径"右侧的文本框，弹出"选择位置和文件名"对话框，设置文件名和保存路径，单击"保存"按钮，如图 11-12 所示。

04 ▶ 弹出"导出音频缩混"对话框，设置"采样率"为 48.000kHz、"比特深度"为 32bit float，单击"导出音频"按钮，如图 11-13 所示。

图 11-12　单击"保存"按钮

图 11-13　单击"导出音频"按钮

05 ▶ 执行操作后，开始导出音频缩混，并显示导出进度，如图 11-14 所示。

图 11-14　显示导出进度

06 ▶ 稍等片刻，即可导出音频缩混文件。

11.1.4　导出选择轨道

使用 "导出" 子菜单中的 "选择轨道" 命令可以将选中的音频轨道导出，其具体操作步骤如下。

操练 + 视频	——导出选择轨道	
素材文件	素材 \ 第 11 章 \ 音乐 4.npr	扫 描 封 底 文 泉 云 盘 的 二 维 码 获 取 资 源
效果文件	效果 \ 第 11 章 \ 音乐 4.xml	
视频文件	视频 \ 第 11 章 \ 导出选择轨道 .mp4	
关键技术	"选择轨道" 命令	

01 ▶ 在 Nuendo 界面中，选择 "文件" | "打开" 命令，打开一个工程文件，如图 11-15 所示。

图 11-15　打开一个工程文件

02 ▶ 选择最上方音频轨道，选择 "文件" | "导出" | "选择轨道" 命令，如图 11-16 所示。

图 11-16　选择"选择轨道"命令

03 ▶ 弹出"另存为"对话框，设置文件名和保存路径；单击"保存"按钮，如图 11-17 所示，即可导出指定的轨道。

图 11-17　设置文件名和保存路径

11.1.5　导出速度轨

使用"导出"子菜单中的"速度轨"命令可以将音频文件导出为速度轨，其具体操作步骤如下。

操练＋视频	——导出速度轨	
素材文件	素材\第 11 章\音乐 5.npr	扫描封底文泉云盘的二维码获取资源
效果文件	效果\第 11 章\音乐 5.smt	
视频文件	视频\第 11 章\导出速度轨 .mp4	
关键技术	"速度轨"命令	

01 ▶ 在 Nuendo 界面中，选择"文件"|"打开"命令，打开一个工程文件，如图 11-18 所示。

图 11-18　打开一个工程文件

02 ▶ 选择"文件"|"导出"|"速度轨"命令，如图 11-19 所示。

03 ▶ 弹出"导出主轨道"对话框，设置文件名和保存路径，单击"保存"按钮，如图 11-20 所示，即可导出速度轨。

图 11-19　选择"速度轨"命令

图 11-20　单击"保存"按钮

11.1.6　导出音乐乐谱

使用"导出"子菜单中的"乐谱"命令可以导出音乐的乐谱文件，其具体操作步骤如下。

操练 + 视频	——导出音乐乐谱	
素材文件	素材 \ 第 11 章 \ 音乐 6.npr	扫描封底文泉云盘的二维码获取资源
效果文件	效果 \ 第 11 章 \ 音乐 6.jpg	
视频文件	视频 \ 第 11 章 \ 导出音乐乐谱 .mp4	
关键技术	"乐谱"命令	

01 ▶ 在 Nuendo 界面中，选择"文件"|"打开"命令，打开一个工程文件，如图 11-21 所示。

图 11-21　打开一个工程文件

02 ▶ 在菜单栏中单击"乐谱"菜单，在弹出的菜单列表中选择"打开乐谱编辑器"命令，打开"乐谱"窗口，如图 11-22 所示。

图 11-22　打开"乐谱"窗口

03 ▶ 在菜单栏中单击"文件"菜单，在弹出的菜单列表中选择"导出"|"乐谱"命令，如图 11-23 所示。

图 11-23　选择"乐谱"命令

04 ▶ 弹出"导出乐谱"对话框，设置文件名、保存类型和保存路径，单击"保存"按钮，如图 11-24 所示，即可导出音乐乐谱。

图 11-24　单击"保存"按钮

11.1.7　导出音乐 XML

使用"导出"子菜单中的 MusicXML 命令可以导出音乐 XML 文件，其具体操作步骤如下。

操练＋视频 ——导出音乐 XML		
素材文件	素材 \ 第 11 章 \ 无	扫 描 封 底
效果文件	效果 \ 第 11 章 \ 音乐 6.xml	文 泉 云 盘 的 二 维 码
视频文件	视频 \ 第 11 章 \ 导出音乐 XML.mp4	获 取 资 源
关键技术	MusicXML 命令	

01 ▶ 以 11.1.6 节的素材为例，选择"乐谱"|"打开乐谱编辑器"命令，打开"乐谱"窗口。选择"文件"|"导出"|MusicXML 命令，如图 11-25 所示。

图 11-25　选择 MusicXML 命令

02 ▶ 弹出 MusicXML 对话框，设置文件名和保存路径，单击"保存"按钮，如图 11-26 所示，即可导出音乐 XML 文件。

图 11-26　单击"保存"按钮

11.2 导出其他选项

Cubase/Nuendo 软件除了可以导出媒体文件外，还可以导出 AES31、OMF 以及 AAF 文件等。本节详细介绍导出其他选项的操作方法。

11.2.1 导出为 AES31

AES31 是由音频工程师协会开发的一种通用多轨音频 / 视频交换格式，只能应用于 Windows 的操作系统，且不能保存调音台的自动化参数和设置，其具体操作步骤如下。

操练 + 视频	——导出为 AES31	
素材文件	素材 \ 第 11 章 \ 音乐 8.npr	扫描封底文泉云盘的二维码获取资源
效果文件	效果 \ 第 11 章 \ 音乐 8.adl	
视频文件	视频 \ 第 11 章 \ 导出为 AES31.mp4	
关键技术	AES31 命令	

01 ▶ 在 Nuendo 界面中，选择"文件"|"打开"命令，打开一个工程文件，如图 11-27 所示。

图 11-27　打开一个工程文件

02 ▶ 选择"文件"|"导出"|AES31 命令，如图 11-28 所示。

图 11-28　选择 AES31 命令

03 ▶ 弹出"导出选项"对话框，单击"媒体目标路径"下的三角按钮 ▼，如图 11-29 所示。

04 ▶ 弹出"选择位置"对话框，选择合适的文件夹，然后单击"选择文件夹"按钮，如图 11-30 所示。

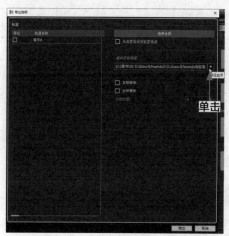

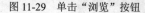

图 11-29　单击"浏览"按钮

图 11-30　选择合适的文件夹

05 ▶ 返回"导出选项"对话框，单击"确定"按钮，弹出"导出 AES31 File"对话框，设置文件名和保存路径，如图 11-31 所示。

06 ▶ 单击"保存"按钮，即可导出 AES31 文件。

 专家提醒　Cubase 软件无法导出 AES31 文件。

图 11-31　设置文件名和保存路径

11.2.2　导出为 OMF

OMF 文件是 Open Media Framework 的缩写，是一种适用于多轨音频/视频软件的通用格式。使用"导出"子菜单中的 OMF 命令可以导出 OMF 文件，其具体操作步骤如下。

操练 + 视频	——导出为 OMF	
素材文件	素材\第 11 章\音乐 9.npr	扫描封底文泉云盘的二维码获取资源
效果文件	效果\第 11 章\音乐 9.omf	
视频文件	视频\第 11 章\导出为 OMF.mp4	
关键技术	OMF 命令	

01 ▶ 在 Nuendo 界面中，选择"文件"|"打开"命令，打开一个工程文件，如图 11-32 所示。

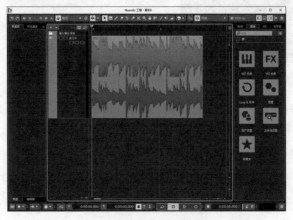

图 11-32　打开一个工程文件

02 ▶ 选择"文件"|"导出"|OMF 命令，如图 11-33 所示。

图 11-33　选择 OMF 命令

03 ▶ 弹出"导出选项"对话框，单击路径选项按钮 ▼，弹出对话框，从中选择合适的文件夹，然后单击"选择文件夹"按钮。返回"导出选项"对话框，依次选中相应的单选按钮和复选框，如图 11-34 所示。

04 ▶ 单击"确定"按钮，弹出"导出 OMF File"对话框，设置文件名和保存路径，如图 11-35 所示，单击"保存"按钮，即可导出 OMF 文件。

图 11-34　选中相应的单选按钮和复选框　　　　　图 11-35　设置文件名和保存路径

专家
提醒

在"导出选项"对话框中，各主要选项的含义如下。

➕　"导出全部到一个文件"单选按钮：选中该单选按钮后，OMF 包含所有相关的音频素材，其他软件在导入 OMF 文件时，这些相关音频素材也会自动导入。

➕　"导出媒体文件参考"单选按钮：选中该单选按钮后，OMF 文件不包含任何音频素材，需要手动复制 Audio 文件夹下的所有音频素材。

➕　"导出采样大小"列表框：在该列表框中，可以设置导出的音频素材采样率。

11.2.3　导出为 AAF

在 Gubase/Nuendo 软件中，可以使用 AAF 命令来导入多个音频轨道，包括轨道参考、时间位置和音量自动化。使用"导出"子菜单中的 AAF 命令导出 AAF 文件的具体操作步骤如下。

操练 + 视频	——导出为 AAF	
素材文件	素材 \ 第 11 章 \ 音乐 10.npr	扫描封底 文泉云盘 的二维码 获取资源
效果文件	效果 \ 第 11 章 \ 音乐 10.aaf	
视频文件	视频 \ 第 11 章 \ 导出为 AAF.mp4	
关键技术	AAF 命令	

01 ▶ 在 Nuendo 界面中，选择"文件"|"打开"命令，打开一个工程文件，如图 11-36 所示。

图 11-36　打开一个工程文件

02 ▶ 选择"文件"|"导出"|AAF 命令，如图 11-37 所示。

图 11-37　选择 AFF 命令

03 ▶ 弹出"导出选项"对话框，选中"复制媒体"复选框，如图 11-38 所示。

04 ▶ 单击"确定"按钮，弹出"导出 AAF File"对话框，如图 11-39 所示．

图 11-38　选中"复制媒体"复选框　　　　　　　　　　　图 11-39　弹出对话框

05 ▶ 设置文件名和保存路径，单击"保存"按钮，如图 11-40 所示，即可导出 AAF 文件。

图 11-40　单击 AAF 命令

第 12 章 输出媒体文件至网络

~ 学前提示 ~

在制作完媒体文件后,除了可以直接将媒体文件导出外,还可以将媒体文件输出至网络中。本章详细介绍输出媒体文件至网络的操作方法,具体内容包括激活用户账户、添加用户账户、设置共享权限、共享活动工程和打开全球对话等。

~ 知识重点 ~

☒ 添加用户账户 ☒ 设置共享权限 ☒ 传输状态显示

☒ 删除用户账户 ☒ 重新扫描网络 ☒ 进行全球对话

☒ 创建预设权限 ☒ 提交更新信息

~ 学完本章你会做什么 ~

☒ 学会激活用户账户 ☒ 学会提交更新信息

☒ 学会共享活动工程 ☒ 学会删除用户账户

☒ 学会取消共享工程 ☒ 学会进行全球对话

12.1 设置用户选项

在输出媒体文件至网络之前,首先需要设置用户账户选项。本节详细介绍激活、添加和删除用户账户的操作方法。

12.1.1 激活用户账户

在 Nuendo 软件中,使用"激活"命令可以激活用户账户,其具体方法是:在 Nuendo 界面中选择"网络"|"激活"命令即可,如图 12-1 所示。

图 12-1　选择"激活"命令

专家提醒　只有在激活用户账户后，才能使用"网络"菜单中的命令菜单。

12.1.2　添加用户账户

在 Nuendo 软件中，使用"用户管理员"命令可以在"户用管理器"窗口中添加用户账户，其具体操作步骤如下。

操练 + 视频　——添加用户账户		
素材文件	无	扫描封底文泉云盘的二维码获取资源
效果文件	无	
视频文件	视频 \ 第 12 章 \ 添加用户账户 .mp4	
关键技术	"用户管理员"命令	

01 ▶ 在 Nuendo 软件中，选择"网络"|"用户管理员"命令，如图 12-2 所示。

图 12-2　选择"用户管理员"命令

02 ▶ 打开"用户管理器"窗口，在"用户池"选项区中单击"添加新用户到您的用户池"按钮 **+**，如图 12-3 所示。

图 12-3　单击"添加新用户到您的用户池"按钮

03 ▶ 执行操作后，即可添加一个用户账户，并设置用户名称为"工程文件"，如图 12-4 所示，按【Enter】键确认即可。

图 12-4　设置用户名称

12.1.3　移除用户账户

在 Nuendo 软件中，如果用户需要删除多余的用户账户，则可以使用"用户管理器"功能，在"用户管理器"窗口中删除用户账户，其具体方法是：在"用户管理器"窗口中选择需要删除的用户账户，单击"从用户池中移除选定的用户"按钮 🗑 即可，如图 12-5 所示。

图 12-5　单击"从用户池中移除选定的用户"按钮

12.1.4　创建预设权限

在 Nuendo 软件中，用户可以在"用户管理器"窗口中重新创建一个用户账户的预设权限，其具体操作步骤如下。

操练 + 视频	——创建预设权限	
素材文件	无	扫描封底文泉云盘的二维码获取资源
效果文件	无	
视频文件	视频 \ 第 12 章 \ 创建预设权限 .mp4	
关键技术	"创建一个新权限预置"按钮	

01 ▶ 在 Nuendo 软件中，选择"网络"|"用户管理员"命令，打开"用户管理器"窗口，单击"创建一个新权限预置"按钮 ＋，如图 12-6 所示。

图 12-6　单击"创建一个新权限预置"按钮

02 ▶ 弹出"添加新权限设置"对话框，设置"名称"为"所有音乐共享权限"，单击"确定"按钮，如图 12-7 所示。

图 12-7　单击"确定"按钮

03 ▶ 执行操作后，即可添加权限预置，在"用户池"列表框中选择用户账户对象，单击"添加选定用户到权限预置"按钮 ◆，如图 12-8 所示。

图 12-8　单击"添加选定用户到权限预置"按钮

04 ▶ 执行操作后，在"用户"列表框中显示添加的用户账户，如图 12-9 所示。

图 12-9　显示新添加的用户账户

12.2　共享工程文件

　　在设置用户选项后，可以将工程文件进行共享。在共享工程文件时可以设置文件的共享权限和位置，也可以取消共享活动工程。本节详细介绍共享工程文件的操作方法。

12.2.1　设置共享权限

在 Nuendo 软件中，使用"工程共享和权限"命令可以设置共享权限，其具体操作步骤如下。

操练 + 视频	——设置共享权限	
素材文件	素材 \ 第 12 章 \ 音乐 1.npr	扫描封底文泉云盘的二维码获取资源
效果文件	无	
视频文件	视频 \ 第 12 章 \ 设置共享权限 .mp4	
关键技术	"添加用户到权限列表"按钮	

01 ▶ 在 Nuendo 软件中，选择"文件"|"打开"命令，打开一个工程文件，如图 12-10 所示。

图 12-10　打开一个工程文件

02 ▶ 选择"网络"|"工程共享和权限"命令，如图 12-11 所示。

图 12-11　选择"工程共享和权限"命令

03 ▶ 弹出"工程共享和权限"对话框，在"所有用户"列表框中选择用户对象，单击"添加用户到权限列表"按钮 ，如图 12-12 所示。

04 ▶ 执行操作后，即可添加用户到权限列表框中。单击"工程文件"右侧的 W 按钮，取消"写入"权限，如图 12-13 所示。

图 12-12　单击"添加用户到权限列表"按钮　　　　　图 12-13　单击 W 按钮

05 ▶ 执行操作后，即可设置共享权限。

12.2.2　重新扫描网络

在 Nuendo 软件中，使用"重新扫描网络"功能可以重新扫描网络中共享的工程文件，其具体方法是：在 Nuendo 界面中，选择"网络"｜"共享的工程"命令，打开"共享的工程"窗口，单击"重新扫描网络"按钮 ⟳ 即可，如图 12-14 所示。

图 12-14　单击"重新扫描网络"按钮

12.2.3　共享活动工程

在 Nuendo 软件中，使用"共享工程"功能可以设置工程文件共享，其具体操作步骤如下。

操练＋视频	——共享活动工程	
素材文件	素材\第 12 章\音乐 2.npr	扫描封底 文泉云盘 的二维码 获取资源
效果文件	效果\第 12 章\音乐 2.npr	
视频文件	视频\第 12 章\共享活动工程 .mp4	
关键技术	"共享工程"复选框	

01 ▶ 在 Nuendo 软件中，选择"文件"|"打开"命令，打开一个工程文件，如图 12-15 所示。

图 12-15　打开一个工程文件

02 ▶ 选择"网络"|"工程共享和权限"命令，弹出"工程共享和权限"对话框，在"所有用户"列表框中选择用户对象，单击"添加用户到权限列表"按钮 以添加用户权限，选中"共享工程"复选框，如图 12-16 所示。

图 12-16　选中"共享工程"复选框

03 ▶ 执行操作后，即可共享活动工程。

12.2.4　取消共享工程

在共享工程文件后，用户可以在"工程共享和权限"对话框中取消选中"共享工程"复选框，如图 12-17 所示，即可取消共享工程。

图 12-17　取消选中"共享工程"复选框

12.3　工程传输信息

工程传输信息的内容包括提交更新信息、传输状态显示、验证通信信息、进行全球对话。下面详细介绍工程传输信息的操作方法。

12.3.1　提交更新信息

在 Nuendo 软件中，使用"确认更改"命令重新提交更新后的工程信息，其具体操作步骤如下。

操练 + 视频	——提交更新信息	
素材文件	素材 \ 第 12 章 \ 音乐 3.npr	扫描封底文泉云盘的二维码获取资源
效果文件	效果 \ 第 12 章 \ 音乐 3.npr	
视频文件	视频 \ 第 12 章 \ 提交更新信息 .mp4	
关键技术	"确认更改"命令	

01 ▶ 在 Nuendo 软件中，选择"文件"|"打开"命令，打开一个工程文件，如图 12-18 所示。

图 12-18　打开一个工程文件

02 ▶ 选择"网络"|"工程共享和权限"命令，弹出"工程共享和权限"对话框，在"所有用户"列表框中选择"工程文件"选项，单击"添加用户到权限列表"按钮，将其添加到"用户名称"列表框中，如图 12-19 所示。

03 ▶ 选择"网络"|"确认更改"命令，如图 12-20 所示，即可提交更新信息。

图 12-19　添加到"用户名称"列表框中

图 12-20　选择"确认更改"命令

12.3.2　传输状态显示

在 Nuendo 软件中，使用"传输状态"命令可以显示传输的状态信息，其具体方法是：在 Nuendo 界面中选择"网络"|"传输状态"命令，如图 12-21 所示，在打开的"传输状态"窗口中根据相应的需求进行操作即可。

图 12-21　选择"传输状态"命令

12.3.3　验证通信信息

在 Nuendo 软件中，使用"验证通信"命令可以验证用户的通信信息，其具体方法是：在 Nuendo 界面中选择"网络"|"验证通信"命令，如图 12-22 所示，在弹出的信息提示框中查看验证的信息即可。

图 12-22　选择"验证通信"命令

12.3.4　进行全球对话

在 Nuendo 软件中，使用"打开全球对话"命令可以在整个网络中进行聊天，其具体操作步骤如下。

操练 + 视频	——进行全球对话	
素材文件	无	扫描封底文泉云盘的二维码获取资源
效果文件	无	
视频文件	视频 \ 第 12 章 \ 进行全球对话 .mp4	
关键技术	"打开全球对话"命令	

01 ▶ 在 Nuendo 软件中，选择"网络"|"打开全球对话"命令，如图 12-23 所示。

图 12-23　选择"打开全球对话"命令

02 ▶ 打开"全球对话"窗口，在下方的文本框中输入文本信息，如图 12-24 所示。

图 12-24　输入文本信息

03 ▶ 按【Enter】键确认，即可进行全球聊天，如图 12-25 所示。

图 12-25　进入全球聊天

> **专家提醒**　在全球聊天窗口中，用户可以根据自己的要求随意输入自己想要输入的信息，但发送出去的信息便不可以再更改了，所以建议确认信息无误后再发送。

PART SIX

06

打谱篇

CHAPTER 13
第 13 章　制作钢琴、吉他和电子琴谱

~ 学前提示 ~

　　大部分音乐制作人将 MIDI 制作完成以后都希望能生成乐谱，用于乐队演奏，这项工作需要打谱软件来完成。目前，市面上主流的打谱软件非常多。本章主要介绍两种打谱软件，学会这两种打谱软件，基本上就可以制作出各种乐器的乐谱。

~ 知识重点 ~

☒ 钢琴谱制作　　　　　　☒ 吉他谱制作　　　　　　☒ 电子琴谱制作

~ 学完本章你会做什么 ~

☒ 学会打五线谱　　　　　　☒ 学会打简谱

☒ 学会输入和弦　　　　　　☒ 学会在乐谱中输入歌词

13.1　钢琴谱制作

　　钢琴谱是最常用的乐谱，由两条五线谱组成，上方表示用右手弹奏，而下方表示用左手弹奏。五线谱的功能并不仅仅局限于钢琴谱，超过一半的乐器谱都可以通过 Sibelius 制作出来，例如单簧管、长笛、架子鼓等。所以，学会了 Sibelius 软件，基本上就学会了大部分乐器以及总谱的制作。

13.1.1　了解 Sibelius

　　Sibelius 是世界上较好的、功能强大的打谱软件之一，目前市面上最流行的版本是 Sibelius Software 与 Avid 公司兼并推出的 Sibelius ，如图 13-1 所示。Sibelius 的功能全面，基本上所有的乐谱都可以应付自如，所以很多作曲家喜欢使用这款软件。

图 13-1 Sibelius 启动界面

13.1.2 认识界面

Sibelius 操作界面主要由 4 个部分组成，如图 13-2 所示，从上往下分别是菜单栏、工具栏、编辑窗口和小键盘。下面分别进行简单介绍。

菜单栏：菜单栏主要将工具进行归类，除了"文件"菜单有保存、打开、导出等命令之外，其他的菜单栏下都有同类的工具。

工具栏：工具栏是菜单栏的子目录，每个菜单栏下的工具栏都是相类似的工具，例如"文本"下的工具栏里面有用来更改乐谱文字信息的工具。

编辑窗口：编辑窗口是用来显示、编辑乐谱的地方，这里显示乐谱的所有信息并可以根据要求进行添加、删除、修改等。

小键盘：小键盘的作用是编辑音符，乐谱中的每一个音符、休止符、常用的符号都可以在小键盘中找到。

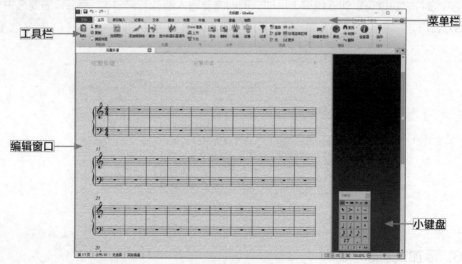

图 13-2 Sibelius 主界面

13.1.3　基本功能操作

在使用 Sibelius 软件前，用户首先需要掌握软件的一些基本功能操作，如选择音符、添加音符、添加或移除乐器等。

1. 选择音符

在小键盘中选择所需的音符。仔细观察小键盘可以发现，它的排列方式与计算机的小键盘（数字键盘）排列顺序一样，所以在输入音符时，可以直接按下一个音符所对应的数字键，例如四分音符所对应的数字键就是 4，如图 13-3 所示。

图 13-3　Sibelius 小键盘

另外，小键盘的最上方有 6 个选项，每个选项下都有相对应的符号，例如第二个符号是休止符，那么第二个选项下的所有符号都是休止符。

2. 添加音符

选中音符之后就可以朝五线谱上添加，例如需要输入四分音符的 1，那么只需要选中小键盘的四分音符，在高音谱表的下加一线，单击即可，如图 13-4 所示。

图 13-4　输入四分音符

3. 添加或移除乐器

单击"主页"面板中的"添加或移除"按钮，弹出"添加或删除乐器"对话框，用户

可以根据需要对这里的乐器进行添加或删除操作，如图 13-5 所示。

图 13-5 添加或删除乐器

4. 换行

Sibelius 可以根据需要换行，选中要换行的那一小节左侧的小节线，单击"布局"面板中的"折行"按钮，就可以将下一小节折至下一行，如图 13-6 所示。

图 13-6 单击"折行"按钮

软件还可以自动折行，例如每 4 小节一行，单击"布局"面板中的"自动折行"按钮，在弹出的"自动折行"对话框中选中"请使用折行"复选框，可以根据需要选择每行几小节，如图 13-7 所示。

5. 删除小节

按【Shift+Ctrl】组合键，选中要删除的小节，变为紫色时，按下键盘上的【Backspace】键，即可删除该小节，如图 13-8 所示。

图 13-7　"自动折行"对话框

图 13-8　选中要删除的小节

如果用户需要删除多个小节，首先按【Shift+Ctrl】组合键，然后选择要删除的第一个小节，再选择要删除的最后一个小节，当所选内容全部变为紫色时，按下键盘上的【Backspace】键，即可删除多个小节内容，如图 13-9 所示。

图 13-9　选择要删除的多个小节

6. 添加小节

Sibelius 打开以后，默认的是 5 个小节，显然是不够的，按【Ctrl+B】组合键，即可在最后一小节处添加一小节，如图 13-10 所示。

图 13-10　添加一小节

有时打谱时需要在中间插入小节，这时先选中要在后面插入小节的那一小节，按【Shift+Ctrl+B】组合键，即可在该小节后添加一小节，如图 13-11 所示。

图 13-11 插入一小节

7. 快捷键

在打谱的过程中，使用快捷键能使速度加快许多。下面就对 Sibelius 软件中常用的快捷键进行汇总，如表 13-1 所示。

表 13-1 Sibelius 快捷键汇总

快 捷 键	功 能
Delete	删除字符
单击	单选
双击	选择系统的一个声部 编辑文本、字符 双击乐器名，添加到总谱
H	添加渐强记号
I	打开"乐器设置"窗口
Z	打开"图形符号"窗口
L	打开"线形符号"窗口
K	打开"调号"窗口
Q	打开"谱号"窗口
T	打开"节拍号"窗口
Y	回放线到选择处
W	总谱/分谱之间切换
M	打开"调音台"窗口
P	播放
R	重复
S	连线
Ctrl+E	设置表情记号及术语
Ctrl+R	设置演奏标记
Ctrl+T	为声部设置文本
Ctrl+Y	重做
Ctrl+O	打开
Ctrl+A	全选
Ctrl+S	保存

<div align="right">续表</div>

快 捷 键	功 能
Ctrl+F	打开"查找"窗口
Ctrl+Z	撤销指令
Ctrl+X	剪切
Ctrl+C	复制
Ctrl+V	粘贴
Ctrl+Backspace	删除小节
Ctrl+N	打开新谱页
Ctrl+2 ～ 9	设置（2…9）连音
Ctrl+↑	音符上移八度
Ctrl+↓	音符下移八度
Ctrl+→	选择位置改到右边一小节的第一拍
Ctrl+←	选择位置改到左边小节（或本小节）第一拍
Ctrl+Enter	从选定的小节线处分页
Alt+G	截取导出图形
Alt+F4	退出
Shift+Ctrl+C	列对齐

13.1.4　输入乐谱信息

下面以《费加罗的咏叹调》为例，介绍输入乐谱的方法，效果如图 13-12 所示。

图 13-12　钢琴谱《费加罗的咏叹调》

从歌曲中可以发现信息：钢琴曲名《费加罗的咏叹调》、曲作者为莫扎特、选用的乐器为钢琴、拍号为拍 $\dfrac{4}{4}$、第一小节为弱起小节、调号为 C 大调、速度为快板。掌握这些信息之后，将这些信息输入 Sibelius7 中，其具体操作步骤如下：

01 ▶ 在 Sibelius 软件中，选择"新建乐谱"选项下的"空白"谱表，如图 13-13 所示。

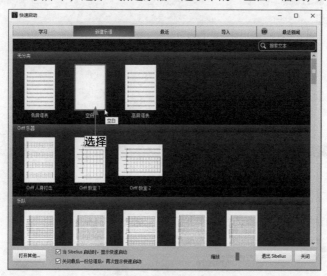

图 13-13　选择谱表类型

02 ▶ 在"快速启动"界面中，单击"变更乐器"按钮，如图 13-14 所示。

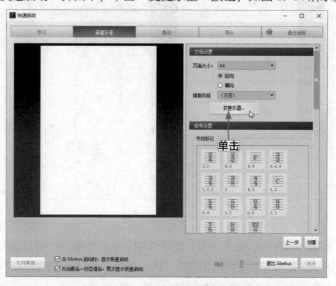

图 13-14　单击"变更乐器"按钮

03 ▶ 弹出"添加或删除乐器"对话框，在左侧列表框中选择"钢琴"选项，单击中间上

方的"添加至总谱"按钮，如图 13-15 所示，然后单击"确定"按钮。

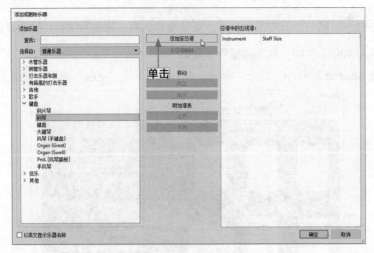

图 13-15　单击"添加至总谱"按钮

04 ▶ 在"节拍标记"栏中选择 $\frac{4}{4}$ 节拍标记，如图 13-16 所示。

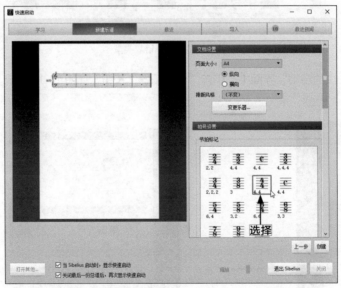

图 13-16　选择节拍

05 ▶ 在"弱起不完全（弱拍）小节"栏中选中"从该长度的小节开始"复选框，然后单击右侧的下拉按钮，在弹出的下拉列表中选择"四分音符"选项，如图 13-17 所示。

06 ▶ 在"调号设置"栏中单击右侧的下拉按钮，在弹出的下拉列表中选择"无调号"选项，如图 13-18 所示。随后下方出现"C 大调""A 小调"和"打开音调/无调"等选项，选择"C 大调"选项。

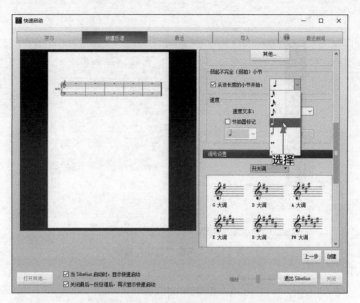

图 13-17　选择"四分音符"选项

图 13-18　选择调号

07 ▶ 在"乐谱信息设置"栏中输入主标题和作曲家，输入完成以后单击"创建"按钮，如图 13-19 所示。

08 ▶ 此时，前面输入的所有信息就在乐谱编辑界面中显示出来，如图 13-20 所示。

09 ▶ 按住【Ctrl+T】组合键，当指针变为蓝色以后，在乐谱的第一小节的上方输入文字"快板"，如图 13-21 所示。

图 13-19　单击"创建"按钮

图 13-20　乐谱编辑界面

图 13-21　输入文字"快板"

至此，《费加罗的咏叹调》这首钢琴曲的基本信息输入完成。

13.1.5　输入音符

输入音符的顺序可以根据习惯而定，例如先输入第一条五线谱，再输入第二条五线谱；或

者从第一小节逐个输入。下面介绍输入音符的操作方法。

01 ▶ 在小键盘上选择音符，例如第一小节的第一个音符是八分音符加附点，选中八分音符和"附点"符号，在五线谱中添加音符，如图 13-22 所示。

图 13-22　添加音符

02 ▶ 乐谱中有一部分的音符为跳音演奏，需要在音符的上方（或下方）添加小圆点。需要先选中音符，再到小键盘中单击"跳音"符号，如图 13-23 所示。

图 13-23　添加"跳音"符号

03 ▶ 按照顺序，依次在五线谱上输入音符即可，效果如图 13-24 所示。

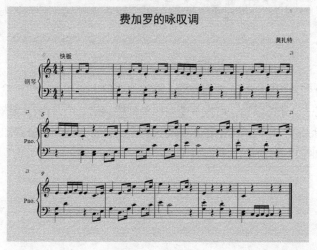

图 13-24　输入音符

音符最好使用小键盘来输入，否则速度会比较慢，而且容易出错。当然，如果条件允许，最好买一个 MIDI 键盘，用 MIDI 键盘来完成音符的输入，不仅能够加快速度，还能提高准确率，而且 MIDI 键盘是 MIDI 制作中最重要的设备。

> **专家提醒** 在选中音符时，可以按住【Ctrl】键进行多选，全部选中之后，再单击"附点"符号，这样能节省很多时间。

13.1.6 输入指法

钢琴的一些初级弹奏谱中经常会标有指法，而 Sibelius 同样具有添加指法的功能。其具体操作步骤如下。

01 ▶ 在编辑界面中的空白位置上右击，在弹出的快捷菜单中选择"文本"|"其他谱表文本"|"指法"选项，如图 13-25 所示。

图 13-25　选择"指法"选项

02 ▶ 当指针变为蓝色以后，在需要输入指法的音符上方单击，便可输入数字，以表示手指的编号。输入完一个音符以后，可按下【空格】键跳到第二个音符，继续输入。如果第二个音符不需要输入指法时，再按下【空格】键跳到第三个音符。逐步将音符加上指法，即可完成指法输入，效果如图 13-26 所示。

图 13-26 输入指法

13.1.7 添加表情术语

表情术语是乐谱提供给演奏者的演奏感情标记，是乐谱中重要的组成部分。下面介绍在 Sibelius 中输入表情术语的操作方法。

01 ▶ 乐谱中的表情术语有 p、sf、f 和 cresc.，就以第一个 p 为例，在乐谱编辑界面中的空白位置上右击，在弹出的快捷菜单中选择"文本"|"表情"命令（也可通过【Ctrl+E】组合键来添加），如图 13-27 所示。

图 13-27 选择"表情"命令

02 ▶ 当指针变蓝以后，在需要添加符号的地方单击，然后右击，在弹出的快捷菜单中选择需要的表情术语符号，如图 13-28 所示，即可完成表情术语的添加。

图 13-28　添加表情术语

13.1.8　添加连线

连线是乐谱重要的组成部分，其主要目的是连接多个音符而只唱一个字，添加连线的具体操作步骤如下。

01 ▶ 添加连音线，首先选中需要连接的两个音左边的那个，然后按下【S】键，便可与右边的音符相连，如图 13-29 所示。

图 13-29　添加连音线

02 ▶ 通过拖曳连音线右端（或左端）可将连音线连接至右边（或左边）的音符，如图 13-30 所示。

图 13-30　拖曳连音线

03 ▶ 按照同样方法添加整张乐谱的连音线，并完成整张乐谱的制作，如图 13-31 所示。

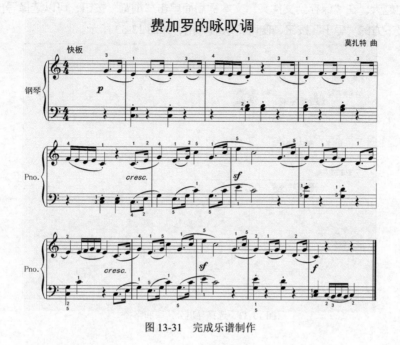

图 13-31　完成乐谱制作

13.1.9　导出整张乐谱

乐谱打出来以后，可以将其作为一种文件导出来，所以导出乐谱是乐谱制作的最后一步，其具体操作步骤如下。

01 ▶ Sibelius 可以导出多种文件格式，例如音频、图片、PDF 等，这里就以 BMP 格式的图片为例，在界面中依次选择"文件"|"导出"|"图形"命令，然后在"图形格式"下拉列表框中选择"Windows 位图（BMP）"选项，如图 13-32 所示。

图 13-32　选择导出格式

02 ▶ 在"每英寸点数"下拉列表框中选择图片的分辨率，点数越多，图片越清晰，导出来的文件也越大。在"保存到文件夹"文本框后面单击"浏览"按钮，可以选择导出的位置。最后单击最下方的"导出"按钮，便可将乐谱导出，如图 13-33 所示。

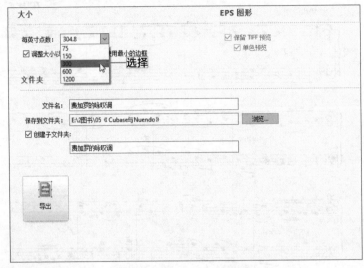

图 13-33 选择导出分辨率和路径

13.1.10 导出部分乐谱

Sibelius 还有导出部分乐谱的功能，例如只需要《费加罗的咏叹调》这首钢琴曲的第二行的前三个小节，其具体操作步骤如下。

01 ▶ 在乐谱编辑界面按下【Alt+G】组合键，当指针变为"十"字形 ✛ 时，按住鼠标左键并拖曳，选择需要导出的部分乐谱区域，选择完之后再次单击，当指针变为两端箭头时，乐谱区域选择完成，如图 13-34 所示。

02 ▶ 导出的步骤与 13.1.9 节的导出步骤基本相同，唯一不同的是，要在"页面"选项区中选中"图形选择"单选按钮，这样导出来的乐谱才是已选中的区域，如图 13-35 所示，然后选择分辨率和路径，单击"导出"按钮即可。

图 13-34 选择导出区域

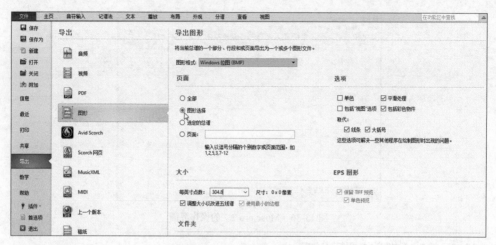

图 13-35　导出选中的区域

13.2　吉他谱制作

吉他谱是最常见、也是吉他演奏者必须能看懂的一种乐器谱，在 MIDI 制作时，吉他类的软音源都无法做出吉他真实的演奏技巧，例如泛音、滑音等，即使有这样的功能，相比较真实的演奏，效果也相差很远。所以，许多音乐人通常都在电脑上制作出吉他声部，然后通过吉他再将吉他声部录入 Cubase 里面，这就要求能够通过一些软件将吉他声部的谱子打出来。

目前，吉他谱的制作软件非常少，而且功能不全，就像上面所学习的 Sibelius，它的主要功能是五线谱，虽然也能简单地制作一些吉他谱，但是相比较完整的谱子，它还有很多细节无法涉及。所以，这一节学习吉他谱的打谱软件——Muse pro 2.7。

13.2.1　了解 Muse pro 2.7

Muse pro 2.7 是一款柔韧性很强的综合乐谱排版软件，拥有世界上唯一能够将五线谱、简谱、吉他谱、歌词无缝整合的能力。灵活快捷的编辑输入方式，清晰的乐谱屏幕渲染能力，还有高保真矢量打印输出，使它成为制谱工作者的好帮手。Muse pro 2.7 的操作界面如图 13-36 所示。

图 13-36　Muse pro 2.7 的操作界面

Muse pro 2.7 软件的主要特点如下。

➕ 拥有灵活的排版方式，拥有众多的排版参数可供定制。

➕ 支持快捷的输入方式——脚本输入。

➕ 将五线谱、简谱、吉他谱和中英文歌词和谐地组合在一起，可实现编制混合乐谱。

➕ 多音轨支持，使得用户可以编制复杂的总谱。

➕ 在歌词输入方面摆脱了国外软件汉字编排的麻烦。

➕ 灵活多变的浏览方式。

➕ 矢量的排版输出精度，使得编辑的乐谱可以达到出版书籍的目的。

13.2.2　认识界面

Muse pro 2.7 的主界面主要由标题栏、菜单栏、工具栏、乐谱编辑窗口和编辑转换栏组成，如图 13-37 所示。

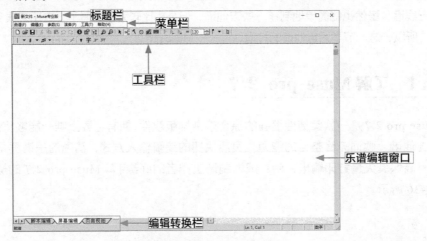

图 13-37　Muse pro 2.7 的界面组成

菜单栏包括"曲谱""编辑""参数""演奏""工具""帮助"6 个菜单,其中主要了解前面 4 个菜单即可。

"曲谱"菜单:在该菜单中可以进行新建、打开、保存、另存为、MIDI 文件输出等操作,如图 13-38 所示。

"编辑"菜单:在该菜单中可以进行撤销、重做、剪切、复制、粘贴以及从 Tab Ascii 文件导入操作,如图 13-39 所示。

图 13-38　"曲谱"菜单　　　　　图 13-39　"编辑"菜单

"参数"菜单:在该菜单中可以进行曲谱参数、音轨参数、显示参数、MIDI 参数、快捷键的设置,如图 13-40 所示。

"演奏"菜单:在该菜单中可以进行从头演奏、演奏选中区域、从当前位置演奏以及停止演奏操作,如图 13-41 所示。

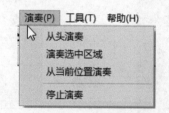

图 13-40　"参数"菜单　　　　　图 13-41　"演奏"菜单

工具栏主要是乐谱编辑所需要的工具以及音乐符号,可以将鼠标指针放到每一个符号的上面查看符号的作用,如图 13-42 所示。

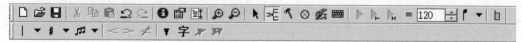

图 13-42　工具栏

编辑转换栏中有 3 个部分:脚本编辑、屏幕编辑和页面视图,其目的是转换编辑模式。

脚本编辑:脚本编辑是用来编辑乐谱脚本代码的一种编辑方式,有些在屏幕编辑中编辑不了的符号可在脚本编辑中完成,如图 13-43 所示。

屏幕编辑:屏幕编辑是在编辑窗口直接输入音符的一种编辑方式,这是最直接、最方便的编辑方式,如图 13-44 所示。

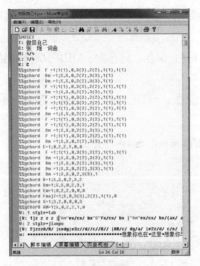

图 13-43　"脚本编辑"界面

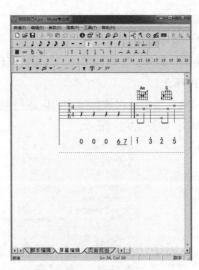

图 13-44　"屏幕编辑"界面

页面视图：页面视图可将制作出来的谱子以打印的方式原样浏览，如图 13-45 所示。

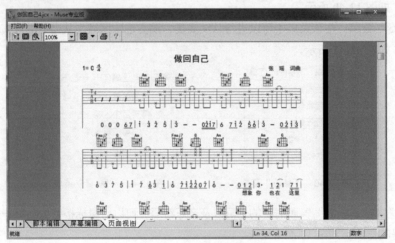

图 13-45　"页面视图"界面

13.2.3　基本操作

用 Muse pro 2.7 编辑乐谱要用到软件的许多功能，在此介绍一些 Muse pro 2.7 常用功能的操作方示。

新建乐谱：选择"曲谱"|"新建"命令或按【Ctrl+N】组合键，弹出"曲谱向导"对话框，在这里输入歌曲信息，例如《送别》，作曲者为 John Pond Ordway，作词者为李叔同，节拍为 $\frac{4}{4}$ 拍，调号为 C 大调，如图 13-46 所示。单击"下一步"按钮，进入"添加一个音轨"界面，

在其中选择音轨类型，这里选中"吉他谱"单选按钮，如图 13-47 所示。

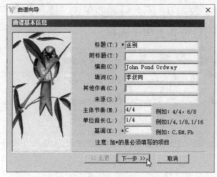

图 13-46　输入曲谱信息　　　　　　　　图 13-47　选择乐谱类型

　　单击"结束"按钮，即可显示"乐谱编辑"窗口的"脚本编辑"界面，如图 13-48 所示。可以通过单击"屏幕编辑"选项卡转换为"屏幕编辑"界面，如图 13-49 所示。

图 13-48　"脚本编辑"界面　　　　　　　图 13-49　"屏幕编辑"界面

　　编辑音符：单击"插入音符"按钮，选择音符的时值和吉他的把位，例如第一个音符为 5，则单击"1/4 音符"按钮和"0 把位"按钮，并在第三弦的位置上单击，如图 13-50 所示。

图 13-50　编辑音符

修改音符：乐谱的制作过程中难免会出现编辑错误，可以用"修改音符"功能对错误的音符进行修改，例如需要将图 13-51 中第三个音符的 2 改为 0，那么只需要单击"修改音符"按钮、"1/8 音符"按钮和"0 把位"按钮，然后在错误的音符 2 上单击即可。

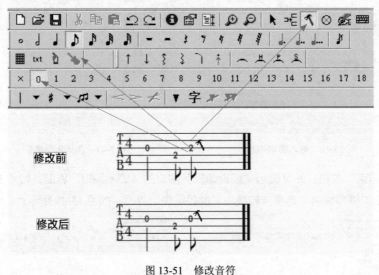

图 13-51　修改音符

组合音符：在音值组合法中，通常是将两个八分音符，或 4 个十六分音符的符尾连接起来，例如为使第二个和第三个音符的符尾连接起，首先单击"将音符置为一组或断开"按钮旁的倒三角形，单击第二个"转换"按钮，如图 13-52 所示，其次单击"选择音符"按钮，选中两个音符，如图 13-53 所示，最后单击"将音符置为一组或断开"按钮。此时，两个音符的符尾便连接在一起，如图 13-54 所示。

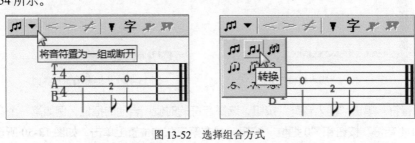

图 13-52　选择组合方式

图 13-53　选择要组合的音符

图 13-54　连接两个音符的符尾

扫弦演奏：吉他的扫弦是吉他最常用的演奏方式，而 Muse pro 2.7 的扫弦功能也是其他软件无可比拟的，下面介绍具体的操作方法。

首先，确定扫弦的范围，例如是从第五弦扫到一线的四分音符，分别单击"插入音符"按钮、"1/4 音符"按钮和"右手拨弦"按钮，在第五弦单击输入，如图 13-55 所示。

图 13-55　选中第五弦

其次，单击"修改音符"按钮，在第五弦 × 的正上方第一弦单击，如图 13-56 所示。

图 13-56　选中第一弦

最后将光标移至音符左侧，单击"下扫弦"按钮，此时两个音符便用一个向上的箭头连接起来，如图 13-57 所示。

添加音轨：吉他谱通常由六线谱和简谱组成，而在新建乐谱时只能选择一种乐谱，那么为完成两条，甚至是多条音轨的编辑，就需要在编辑的过程中添加音轨。

如图 13-58 所示，要在六线谱的下方添加一条简谱，就需要从脚本编辑入手，将图中选中的部分复制到下面空白部分，将数字 1 改成 2、tab 改为拼音 jianpu 即可。

图 13-57　选择扫弦方向

图 13-58　添加简谱音轨

执行上述操作后，转换为"屏幕编辑"界面，就能看到在六线谱的下方多了一条音轨，可以在这条音轨上添加简谱音符，如图 13-59 所示。

图 13-59　编辑简谱音轨

添加和弦：吉他谱还有一个重要的组成部分——和弦图。添加和弦时首先需要将光标移至要添加和弦的那一拍左侧，如图 13-60 所示，例如第一小节的第一拍要添加一个 C 和弦，首先将光标移动至第一拍的左侧，然后单击工具栏中的"和弦"按钮。

图 13-60　选择和弦位置

在弹出的"选择和弦"对话框中单击第一个 C，右侧的列表框中默认为 M，表示为大三和弦，如果是 m，就是 Cm 和弦，再单击右下角的"插入"按钮，即可在乐谱第一小节的第一拍上方看到 C 和弦，如图 13-61 所示。

在"选择和弦"对话框中找不到的和弦还可以自定义添加，例如软件没有提供的 Cmaj7 和弦，

在"和弦名字"文本框内输入 Camj7，并将和弦图中二弦一品的黑点单击去掉，再单击"插入"按钮即可，如图 13-62 所示。

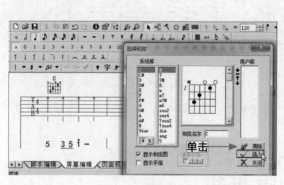

图 13-61　插入和弦

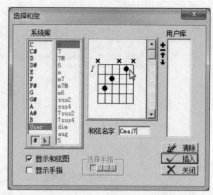

图 13-62　插入自定义和弦

添加歌词：吉他弹唱曲还有一个重要的组成部分——歌词。首先在简谱轨道的任意位置右击，在弹出的快捷菜单中选择"添加一行歌词"命令，此时可以看到简谱的下方有一条蓝色的虚线，这时可以通过"脚本编辑"界面输入歌词，如图 13-63 所示。

图 13-63　添加歌词轨道

打开"脚本编辑"界面，看到一条轨道的前面有一个蓝色的 w，在蓝色的 w 右侧输入的文字变为歌词，例如《送别》的第一句是"长亭外"，将这 3 个字输入里面，打开"屏幕编辑"选项就可以看到这 3 个字的歌词，如图 13-64 所示。

细心的读者可能会发现歌词有些问题，因为歌词的第三个字"外"所对应的应该是第四个音符高音组的 1，那需要将"亭"字后面空一格才可以。在"脚本编辑"界面中的"亭"字后面加上星号（＊）就表示歌词空一格音符，如图 13-65 所示。

图 13-64　输入歌词

图 13-65　将歌词空一格音符

13.2.4　输入乐谱基本信息

在这里以一首原创歌曲《做回自己》（节选）为例，如图 13-66 所示。

从乐谱中可以获取的信息有：曲名叫作《做回自己》、作词和作曲者是张瑶、调号为 C 大调、节拍为 $\frac{4}{4}$ 拍。掌握这些信息之后，单击"曲谱"｜"新建"命令或按 [Ctrl+N] 组合键，弹出"曲谱向导"对话框，接下来输入这些信息，单击"下一步"按钮，进入"添加一个音轨"界面，选中"吉他谱"单选按钮，如图 13-67 所示。单击"结束"按钮，即可完成乐谱基本信息的输入。

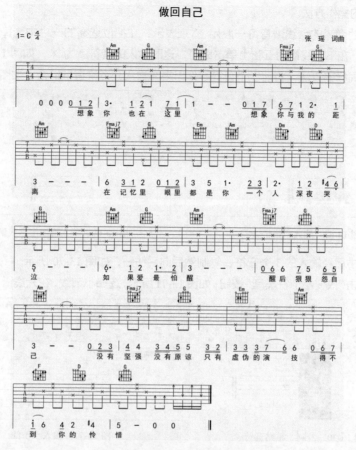

图 13-66　吉他弹唱曲《做回自己》

图 13-67　输入曲谱信息

13.2.5　输入六线谱

音符的输入是吉他谱制作最重要的步骤，所有的乐谱信息都要在音符上才能体现。下面介

绍输入六线谱的操作方法。

01 ▶ 吉他弹唱的六线谱音符一般用 × 来表示，在把位选择的一栏中选择第一个 ×，并选择八分音符，在下六线谱的五弦上单击即可，这时输入的音符就为 ×，如图 13-68 所示。

02 ▶ 用同样的方法，将前 3 个音符制作出来并与八分音符进行组合，如图 13-69 所示。

图 13-68　输入六线谱音符

图 13-69　输入前 3 个六线谱音符

03 ▶ 选中已经输入的 3 个音符，复制然后向后粘贴，如图 13-70 所示。

04 ▶ 单击"改变小节符类型"按钮，如图 13-71 所示，选择小节线，在六线谱上输入小节线。

图 13-70　复制、粘贴音符

图 13-71　输入小节线

05 ▶ 以同样的方式输入剩余的六线谱音符，如图 13-72 所示。

图 13-72　输入剩余六线谱音符

13.2.6　输入和弦

下面介绍输入和弦符号的操作方法。

01 ▶ 将光标放到第二小节第一个音符的前面，单击"和弦"按钮，出现"选择和弦"对话框，输入"和弦名字"为 Am，单击"插入"按钮，如图 13-73 所示。

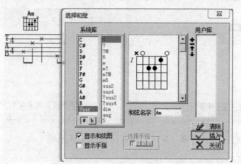

图 13-73　单击"插入"按钮

02 ▶ 按照以上方式依次添加和弦，如图 13-74 所示。

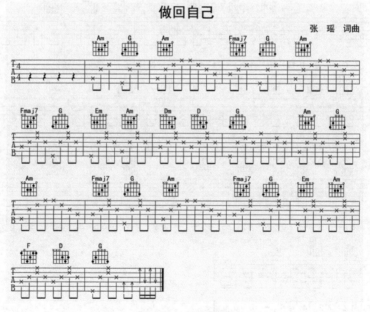

图 13-74　添加和弦

13.2.7　输入简谱

相比较六线谱，简谱的输入方法更简单，下面具体操作。

01 ▶ 在"脚本编辑"界面中，将乐谱名称和轨道复制至下一行，并改为 2 号轨道，乐谱名称改为 jianpu，如图 13-75 所示。

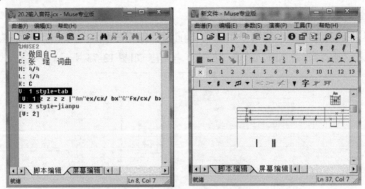

图 13-75 复制乐谱名称和轨道

02 ▶ 按照顺序，逐步输入简谱音符，如图 13-76 所示。

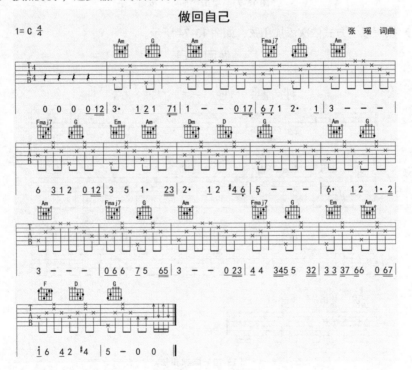

图 13-76 输入简谱

03 ▶ 在原谱中，用户可以发现有的音符是用连音线连接起来的，例如六线谱第三小节的第四和第五个音符。在这里就以这一小节为例，首先选中要连接的两个音符，然后在工具栏中找到"连音线"按钮，单击该按钮，如图 13-77 所示。

04 ▶ 单击"连音线"按钮后，两个音符便连接在一起，如图 13-78 所示。乐谱中所有的

连音线都可以通过这项命令来完成，包括简谱和五线谱。

图 13-77　单击"连音线"按钮

图 13-78　连接音符

13.2.8　输入歌词

歌词是吉他谱中必需的部分，相比较 Sibelius，Muse pro 2.7 的歌词输入更为方便，其具体操作步骤如下。

01 ▶ 在乐谱的简谱位置右击，在弹出的快捷菜单中选择"添加一行歌词"选项，如图 13-79 所示。

图 13-79　添加一行歌词

02 ▶ 在"脚本编辑"界面中输入歌词，输入时要和原谱对照，有连音线的音符所对应的歌词后面要加一个星号（*），例如第二小节的"在"后面就需要添加一个星号（*），按照这样的方式将歌词添加进去，如图 13-80 所示。

```
V: 1 style=tab
[V: 1]z z z z |"Am"ex/cx/ bx"G"fx/cx/ bx |"Am"ex/cx/ bx/(ax/ ax/)bx/ cx/dx/
V: 2 style=jianpu
[V: 2]zzzz/C//D// |E3/2C/ (D/ C)B,//C// |C3z/C//B,// |A,/B,/ CD3/2C/ |E4|AE/
w: 想象你也在*这里 想想你与我的距离在记忆里眼里都是你 一个人 深夜哭*泣如果爱爱
```

图 13-80　输入歌词

13.2.9　导出乐谱

当用户将吉他乐谱制作完成后，可以将乐谱进行导出操作，其具体操作步骤如下。

01 ▶ 乐谱制作完成后，最后一步就是导出乐谱，在"页面视图"界面中选择"打印"|"导

出到栅格图"命令，如图 13-81 所示。

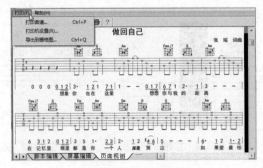

图 13-81　导出到栅格图

02 ▶ 执行操作后，弹出"位图输出"对话框，在其中设置乐谱的格式和分辨率等属性，然后单击"输出位置"右侧的按钮，在弹出的"另存为"对话框中设置乐谱的输出位置，如图 13-82 所示。

03 ▶ 在"位图输出"对话框中单击"确定"按钮，即可在输出位置看到已经导出的 bmp 格式的乐谱文件，如图 13-83 所示。

图 13-82　设置输出选项

图 13-83　导出乐谱至桌面

13.3　电子琴谱制作

电子琴谱是钢琴谱与简谱的结合体，电子琴谱一般包含五线谱、简谱和歌词 3 部分。如果在 Muse pro 2.7 中制作电子琴谱，则更简单，因为电子琴谱的两种乐谱的音符通常是一样的，也就是说只要将简谱转换为五线谱即可。在 Muse pro 2.7 中，由于制作电子琴谱与制作吉他谱的步骤、功能基本相同，所以介绍电子琴谱的制作方法可省略许多步骤。

13.3.1　输入乐谱信息

下面以一首《粉刷匠》为例介绍电子琴谱的制作方法，效果如图 13-84 所示。

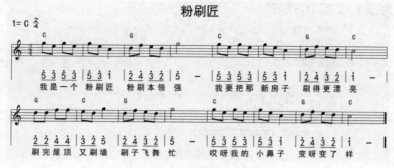

图 13-84　电子琴弹奏曲《粉刷匠》

打开 Muse pro 2.7 软件，输入歌曲基本信息，注意这首歌曲是 $\frac{2}{4}$ 拍，选择的乐谱可以是五线谱或者是简谱，不过建议选择简谱，因为简谱编辑更容易，如图 13-85 所示。

图 13-85　新建乐谱

13.3.2　输入音符

电子琴乐谱的音符输入较吉他谱要简单，因为五线谱和简谱可以实现转换，也就是说只要制作出简谱或者是五线谱，另外的一个谱子自然就制作出来，其具体操作步骤如下。

01 ▶ 根据原乐谱信息，输入简谱，如图 13-86 所示。

图 13-86　输入简谱

02 ▶ 在"脚本编辑"界面中，复制原简谱轨道至下一行，将数字 1 改为 2，上一条轨道

的 jianpu 改为 staff，如图 13-87 所示。

```
曲谱(F)  编辑(E)  帮助(H)
□ ☞ 🖫  ✂ 🗈 🖺 ↺ ↻  🔍 🔎 🔧 🔨  ♪ ♫ ♬ ♩  🖨 ?
%MUSE2
T: 粉刷匠
M: 2/4
L: 1/4
K: C
V: 1 style=staff
[V: 1]g/e/ g/e/ |g/e/ c|d/f/ e/d/ |g2|g/e/ g/e/ |g/e/ c|d/f/ e/d/ |c2
V: 2 style=jianpu
[V: 2]g/e/ g/e/ |g/e/ c|d/f/ e/d/ |g2|g/e/ g/e/ |g/e/ c|d/f/ e/d/ |c2
◄ ► \  脚本编辑 ∧ 屏幕编辑 ∧ 页面视图 ∧ 一  ► ◄ ▲
```

图 13-87　修改轨道信息

13.3.3　输入和弦

电子琴谱的和弦与吉他谱的和弦有些不同，吉他谱的和弦包含指法图，而电子琴谱的和弦只标记和弦名称，所以二者的输入方式也有些不同。"屏幕编辑"界面无法为五线谱和简谱编辑和弦，所以应在"脚本编辑"界面中完成，其具体操作步骤如下。

01 ▶ 打开"脚本编辑"界面，在第一条轨道上合适的位置加上和弦名称，例如第一小节是 C 和弦，只需要在第一小节开始处输入 C 即可，注意引号半角输入，如图 13-88 所示。如果输入正确，和弦显示为红色。

```
V: 1 style=staff
[V: 1]"C"g/e/ g/e/ |g/e/ c|"G"d/f/ e/d/ |g2|"C"g/e/ g/e/ |g/e/ c|"G"d/f/ e/d/ |
V: 2 style=jianpu
[V: 2]g/e/ g/e/ |g/e/ c|d/f/ e/d/ |g2|g/e/ g/e/ |g/e/ c|d/f/ e/d/ |c2|d/f/ f/f/
```

图 13-88　输入和弦

02 ▶ 按照上面的方式将和弦依次输入，注意和弦的位置。在"脚本编辑"界面中，每一条蓝色的竖线代表一条小节线，输入完成以后，单击"页面视图"标签，就可以看到五线谱的上方有和弦标记，如图 13-89 所示。

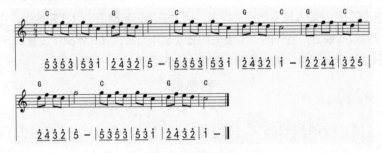

图 13-89　完成和弦输入

至此，电子琴乐谱的制作基本上完成，剩下的就是输入歌词以及导出乐谱。这个过程与吉他谱的操作方式相同，这里不再重复讲解。

Cubase/Nuendo 快捷键速查

项 目 名 称	快 捷 键	
"橡皮" 工具	5	
"画笔" 工具	8	
"胶水" 工具	4	
"静音" 工具	7	
"下一个" 工具	F10	
"回放" 工具	9	
"上一个" 工具	F9	
"范围" 工具	2	
"选择" 工具	1	
"切割" 工具	3	
"缩放" 工具	6	
新建工程	Ctrl+N	
打开	Ctrl+O	
关闭	Ctrl+W	
保存	Ctrl+S	
另存为	Shift+Ctrl+S	
退出	Ctrl+Q	
撤销	Ctrl+Z	
重做	Shift+Ctrl+Z	
剪切	Ctrl+X	
复制	Ctrl+C	
粘贴	Ctrl+V	
在原点粘贴	Alt+V	
删除	Backspace	
在光标处拆分	Alt+X	
范围	剪切时间	Shift+Ctrl+X
范围	删除时间	Shift+Backspace
范围	粘贴时间	Shift+Ctrl+V
范围	拆分	Shift+X
范围	插入静音	Shift+Ctrl+E
选择	全选	Ctrl+A

续表

项 目 名 称	快 捷 键
选择\|无	Shift+Ctrl+A
选择\|选择左侧到光标	E
选择\|选择右侧到光标	D
重复	Ctrl+D
多次重复	Ctrl+K
移动到\|光标	Ctrl+L
编组	Ctrl+G
取消编组	Ctrl+U
锁定	Shift+Ctrl+L
取消锁定	Shift+Ctrl+U
静音	Shift+M
取消静音	Shift+U
缩放\|放大	H
缩放\|缩小	U
缩放\|完全缩放	Shift+F
缩放\|缩放至选区	Alt+S
缩放\|缩放至事件	Shift+E
缩放\|放大轨道	Alt+Down
缩放\|缩小轨道	Ctrl+Up
缩放\|缩放选定轨道	Ctrl+Down
媒体池	Ctrl+P
标记	Ctrl+M
速度轨道	Ctrl+T
浏览器	Ctrl+B
工程设置	Shift+S
在媒体池中查找所选	Ctrl+F
交叉渐变	X
淡入到光标	A
自动淡入	I
自动淡出	O
打开乐谱编辑器	Ctrl+R
打开就地编辑器	Shift+Ctrl+T
打开媒体池窗口	Ctrl+P
打开媒体库	F5
打开循环浏览器	F6
打开声音浏览器	F7

续表

项 目 名 称	快 捷 键
走带面板	F2
混音器	F3
VST 连接	F4
VST 乐器	F11
VST 性能	F12
视频窗口	F8
定位器到选区	P
定位选区	L
定位下一个标记	Shift+N
定位上一个标记	Shift+B
定位下一个事件	N
定位上一个事件	B
播放选区范围	Alt+Space
循环选区	Shift+G
开启节拍器	C
使用外部同步	T
虚拟键盘	Alt+K
循环播放	/（小键盘）
快速快进	Shift+ +（小键盘）
快速回退	Shift+ −（小键盘）
快进	+（小键盘）
回退	−（小键盘）
输入左标尺位置	Shift + L
输入右标尺位置	Shift + R
输入播放指针位置	Shift + P
输入节拍	Shift + T
输入标记	Insert
录音	*（小键盘）
播放	回车（小键盘）
播放 / 停止	空格
停止	0（小键盘）
播放标记范围	Shift+1 ～ 9（小键盘）

电脑音乐制作 60 个常见问题解答

1. 在自己电脑上制作的音乐文件用其他电脑可以打开吗？

答：可以打开，前提是其他电脑也安装了与你同样版本的软件以及插件。如果该工程文件还包含音频录音或音频素材，就必须将整个目录文件夹一同复制。

2. 一个工程文件可以使用多少条顺序轨？

答：一个工程文件内只能加载使用一条顺序轨，但可以在添加的顺序轨道上进行多种不同的排序任务。

3. 在 Cubase 与 Nuendo 软件中安装了插件，为什么找不到？

答：多数情况是路径不对，需要在 Cubase 的 vst plus 菜单中添加插件的路径，或者把插件的主程序安装在 steinberg 目录下的 Vstplugins 目录里面。

4. 为何 Cubase 与 Nuendo 软件中听不到声音？

答：出现此种情况时，可以在进行 ASIO 驱动设置时，单击 Device setup 中 VST Multitrack 下面的 RESET 按钮，再选择新卡。为保险起见，单击 RESET 按钮，再单击 OK 按钮退出。

5. 单击"录音"按钮后，播放指针为何不能移动？

答：当软件按"录音"键不能进行录音时，只需要再次单击"播放"按钮即可。

6. 如何调整钢琴卷帘窗中的键盘或标尺网格刻度？

答：拉动钢琴卷帘窗右下边界处的两条三角状滑块即可对窗口进行缩放显示。

7. 为什么时间线不能连续移动？

答：因为 Cubase 默认使用捕捉功能，可以单击工具栏上的"自动滚动"按钮 ➍ 关闭捕捉功能。

8. 如何整理辅助音轨？

答：在工程中的音轨排列区域单击任何一条音轨并上下拖曳，对其进行上下位置的重新排列。

9. 当工程标尺为时间码或采样率码时，节拍变化是否还存在效果？

答：存在，只是工程标尺和网格没有显示出来而已。

10. 打开"节拍测量"窗口后，为何无法播放音乐？

答：打开节拍测量窗口后，鼠标指针和空格键都会被 Cubase 软件识别为打点状态，必须先播放音乐，再打开"节拍测量"窗口。

11. 如何显示被隐藏的音轨控制面板？

答：在快捷按钮栏的查看开关处，单击第一个按钮 Show Inspector，使其呈亮显状态，即可显示音轨控制面板。

12. 如何让鼠标光标停止在当前音乐的位置？

答：在"文件"菜单中打开"首选项"对话框，再进入"走带"列表框，取消选中"停止时回到开始处"复选框即可。

13. 在 Cubase 中怎样改变音频文件的速度？

答：单击工具栏中的"画笔"工具选择其子菜单中的第三个带时钟的"画笔"，把它放在音频条的边上，拖拉音频条的长短就可以改变音频条的速度。

14. 为什么节拍的速度很不协调？

答：Cubase 的节拍速度有两种状态，即 track 和 fix。track 状态节拍速度跟节拍轨道走，按【Ctrl+T】组合键打开节拍轨道可以变速、变节拍、变拍号。一般选用 track 状态来设定歌曲的节拍。选用 fix 状态后，可以直接输入数字来设定节拍，这个功能一般用在输入音符时临时改变速度。

15. 如何删除错误的节拍变化点？

答：选中需要删除的节拍变化点，直接按键盘上的【Delete】键即可。

16. 如何在软件中达到实时监听效果？

答：在音频轨上点亮监听小喇叭，录音时应该能听到实时的效果声音。

17. 成功导入音频文件后，为何不显示波形？

答：这是因为播放指针被定位在显示器以外的位置，横向缩放工程显示比例后，即可找到新导入的音频文件。

18. 在同一个工程中可以重复导入多个 MIDI 文件吗？

答：在导入 MIDI 文件时，在弹出的"是否新建工程"对话框中单击 NO 按钮即可。

19. 没有光驱，如何导入音乐 CD？

答：若电脑中没有物理光驱，可以使用虚拟光驱将实物光盘和唱片转换为一个镜像文件并存放于电脑的磁盘中，然后再用虚拟光驱读取存放的镜像文件即可。

20. 全局的速度总是保持在一个固定数值上，为何无法对速度曲线增加节点？

答：必须在走带控制器上将速度模式设定为【TRACK】才可以对速度进行随意改变。

21. 为什么制作完声像调整，进行 audio mixdown 后，乐器全都挤到中间？

答：很可能是因为导出的音频是单声道文件。

22. 为什么 audio mixdown 的音频文件是单声道？

答：因为在 audio mixdown 对话窗口的 CHANNLES 栏中没有选择 STEREO INTERLEAVED 选项。

23. 为什么 MIDI 没有任何声音？

答：因为没有选音源，在 midi out 里面选择一个输出音源即可。

24. 怎样使用软件音源？

答：按【F11】键在出现的机架上选择安装的软音源，然后输出选定的软音源。

25. 为什么软音源不响应音色号？例如输入 49 号不出弦乐。

答：只有 gm 音源才能响应标准 gm 音色号。多数软件音源不是 gm 音源，所以不响应。

26. MIDI 怎么样才能变成 wav、mp3 或 cd 呢？

答：如果使用插件软音源，就当 MIDI 已经是音频，直接导出即可。如果使用硬件音源，那么先建立一个音频轨（add audio track），这个轨道的 in 选择连接硬件音源的端口，然后录

音就可以。如果使用 GIGA2，也需要录音。

27. 怎样在 Cubase 中使用 giga3？

答：打开 Cubase 和 giga3，在 Cubase 的 device 菜单下选择 giga3，然后单击开关标志。MIDI 轨道的输出选择 giga3 相应的通道，导出的时候不用录音，很方便。

28. 为什么使用 giga 后，Cubase 不响应 MIDI 键盘？

答：很可能是 giga 和 Cubase 使用了同一个 MIDI 接口，把 giga 的 MIDI in 项设定为"没有"，或其他端口即可。

29. 力度大小与音量大小是对等的吗？

答：不一定。在一般情况下，对乐器演奏的力度越大，则音量也会越大。但力度所改变的不仅只有音量这一个方面。

30. 为什么在打开逻辑编辑器时，该项目为灰色状态且不可用？

答：在打开逻辑编辑器前必须选择一个或多个 MIDI 事件，否则无法执行该菜单中的命令。

31. 为什么在执行"程序改变"命令后，音色却从第二个音符才可以变换？

答：这是由于"程序改变"信息写入位置不当而引起的。

32. 为什么画出来的弯音控制信息总是一格一格的，非常迟钝？

答：那是因为开启了网格量化吸附功能，会对控制信息产生影响，关闭即可。

33. 为什么设置弯音范围后，弯音参数仍然没有变化？

答：该信息属于设置信息，应该放在整个 MIDI 事件的最开始处，即需要让播放指针先扫描到这段信息之后，再触发所需要弯音的音符，才能够产生效果。

34. 如何清除控制信息？

答：使用"橡皮"工具可以清除控制信息。

35. 通道拆分的作用是什么？

答：将声部拆分后，可以让各个声部选择不同的音源进行输出。

36. 为什么绘制完自动化参数的曲线后没有变化？

答：应该将自动化参数的曲线绘制在虚拟乐器的输出轨道上。

37. 冻结虚拟乐器后可以节省电脑系统资源吗？

答：可以。因为冻结的原理是将虚拟乐器及其虚拟效果器所针对的 MIDI 音符或效果所进行的实时运算结果导出为一个临时的音频文件，以离线处理代替实时运算。

38. 如何还原被改变的标尺延伸线？

答：在按住【Shift】键的同时，将鼠标指针移动到待还原标尺延伸线的三角标记处，拖曳鼠标，即可擦除标记。

39. 如何通过音量增益功能调小音量？

答：在进行音量增益处理时，输入负数电平值可以调整音量。

40. 为何无法使用声道转换功能？

答：声道转换功能只能在立体声音频事件上使用。

41. 如何变调一段没有音调的打击乐？

答：根据对该声音频率的整体偏移，可以调整该声音的音调，以带来高低变化的感觉。

42. 直流偏移的害处是什么？

答：直流偏移达到一定程度时会产生噪声，严重时还会损害音频设备，因此需要在录音时对直流偏移进行消除。

43. 为什么要设置音轨时间基点自动与线性同步？

答：在进行速度变换时，设置基点自动同步后，才能带动其音轨上事件一起产生作用。

44. 在设置快捷键时，组合键可以直接识别吗？

答：可以直接识别，直接按键盘上的两个键即可。

45. 为什么要设置音符写入出声？

答：设置了音符写入出声后，在修改播放指针前面的 MIDI 事件时，不会对播放指针所播放的声音产生影响。

46. MIDI 效果器的发送端口可以指定所有输出通道吗？

答：可以。只要是可以在 MIDI 轨道上输出的通道都可以。

47. 如何使用立体声音轨录音？

答：使用两只或更多的话筒并分别接入不同的输入通道录音即可。

48. Cubase 中的 EQ 曲线有什么作用？

答：这个软件的 EQ 曲线是表示在制作时，可以根据这个曲线来判断，而且产生的噪声声波保存的歌曲效果一般不会失真。

49. 铺底音的配法是什么？

答：用弦乐和开放排列法。

50. 贝斯音的配法是什么？

答：按照和声写作贝斯，总的原则是根音居多，附加转位，和弦外音使贝斯声部流动起来，还要合理选择贝斯的音色，运用滑音等控制器来制作。

51. 如何让混音变得清晰？

答：可以使用高通和低通滤波器来准确定义每个乐器的频率范围。免费的 BX_Cleansweep 插件对此有很大帮助。

52. 如何自动化处理混音？

答：几乎所有的数字音频工作站都具有强大的自动化（Automation）功能，所以没有理由只把音量调到差不多的位置。如果有必要，可以微调所有乐章、乐句，甚至音节的平衡。同样，也可以对发送和插入效果使用自动化控制。

53. 怎样为混音添加声像效果？

答：可以把歌曲中的每一个元素都做声像上的处理。但是没有必要寻找完美的声像位置。除了极左、极右和中间这几个位置以外，其他位置在不同的系统里转换出的结果都是不同的。

54. 怎样将 MIDI 乐曲导出为音频文件？

答：使用 VST 虚拟乐器可以将 MIDI 乐曲导出为音频文件。

55. 设置好标尺边界和激活了穿入穿出点，为什么还是不能进行穿插录音？

答：这是因为进行穿插录音时是单击播放键，而不是录音键。

56. 为何导出的 MIDI 文件全是钢琴音色？

答: 这是因为 MIDI 文件在导出时没有包含"程序改变"信息，可以确认 MIDI 数据中有无"程序改变"信息，并且从最开始的小节中导出。

57. 我已经录好了，为什么不能导出？

答：一般来说，原因是没有选择输入 / 输出范围，在时间尺上画上范围（两个白色三角），或者直接按 p 自动根据长度选定。

58. 为什么输出的声音很差，感觉很窄？

答: Cubase 默认输出单声道，一定要在输出时选择 stereo（立体声）选项; 如果是 wave 文件，选 instereo 格式（否则会输出两个 waves 文件，一左一右）。

59. 声卡是多通道的，为什么只能用前两个通道？

答：解决方法为按【F4】键添加新的总线，例如加入一个 stereo bus2，并把这个总线的左右设定成声卡的其他端口，然后录音时把输入设定成新的总线，就可以使用声卡的其他通道了。

60. 连接了 MIDI 设备，为何在软件中却没有反应？

答：在 Device setup 中的 Default MIDI Ports 中，把 MIDI Input/MIDI Output 下拉选项选择为 "你的设备连接到电脑的 MIDI 端口" 即可。